Remake

Mit Bildbeiträgen von / with photographs by:

Clegg & Guttmann
Astrid Klein
Rémy Markowitsch
Boris Mikhailov
Juergen Teller
Frank Thiel
Céline van Balen
Stephen Wilks

Mit Textbeiträgen von / with essays by:

László Földényi
Thomas Kapielski
Monika Maron
Emine Sevgi Özdamar
Paul Virilio
Matthias Zschokke

Berlin

Kathrin Becker, Urs Stahel
(Hg. / ed.)

Fotomuseum Winterthur

Steidl Verlag

Das Buch erscheint zur gleichnamigen Ausstellung im Fotomuseum Winterthur (11.11.2000 – 14.1.2001) und anschliessend gemeinsam im Neuen Berliner Kunstverein und der daadgalerie in Berlin (17.3. – 29.4.2001). The book is published concurrently with the exhibition "Remake Berlin" at the Fotomuseum Winterthur (11.11.2000 – 14.1.2001), the daadgalerie and the Neuer Berliner Kunstverein in Berlin (17.3. – 29.4.2001).

Unser Dank gilt jenen Personen und Institutionen, die uns mit ihren Hinweisen und Ratschlägen sehr geholfen haben / Our thanks go to the following persons and institutions who helped us with suggestions and advice:

Ira Bartel, Amnon Barzel, Thomas Borer-Fielding, Deutsch-Palästinensische Gesellschaft, 1. FC Union Berlin, Frits Giersberg, Steffi Goldmann, Hertha BSC Berlin, Gabriele Horn, Hanna Koller, Friedrich Meschede, Walter Nederkorn, Holger Preetz, Maya Roos, Gaby Rosenberg, Therese Seeholzer, Marina Sorbello, Christoph Tannert, Eva und / and Markus R. Tödtli, Alexander Tolnay, Sabine Vogel, Antje Weitzel, allen beteiligten Berliner Senatoren, Senatorinnen, Bundesministern und Bundesministerinnen; allen Beteiligten an den Videos von Rémy Markowitsch, allen beteiligten Künstlern und Künstlerinnen, Autoren und Autorinnen / all the participating Berlin senators and federal ministers, all those involved with Rémy Markowitsch's videos, all participating artists and writers.

Ein herzliches Dankeschön schulden wir Giorgio von Arb, ohne dessen Ratschläge und Vermittlungen das Projekt nicht so erfolgreich hätte gestartet werden können / Our special thanks are due to Giorgio von Arb, without whose advice and mediation we should have been unable to get the project off the ground.

Besonderen Dank schulden wir der Bank Hofmann AG, Zürich, ohne deren grosszügige Unterstützung dieses Projekt nicht möglich gewesen wäre / Our special thanks are due to Bank Hofmann Ltd., Zurich; without its generous support this project would not have been possible.

Mitlanciert und ermöglicht durch die Bank Hofmann AG, Zürich
Co-initiated and made possible by Bank Hofmann Ltd., Zurich

Inhalt / contents

Vorwort

Kathrin Becker

Urs Stahel

Berlin-Mitte im September 2000. In den Briefkästen Postwurfsendungen der «Republikaner». O-Ton: «Einigkeit und Recht und Freiheit sind heute zunehmend durch ‹politische Korrektheit› bedroht.» Am selben Tag eine Demonstration der alten SED-Kader und Ostalgiker aus den randstädtischen Plattenbauten für den Erhalt des Palastes der Republik. Was ist Berlin?

Sicher ist, dass Berlin heute nur als Aneinanderreihung von Phänomenen beschrieben werden kann. Der Satz «Ich bin ein Berliner», den John F. Kennedy 1963 verkündete, hat keine Gültigkeit mehr oder muss allenfalls in «Ich bin ein Neu-Berliner» umgewandelt werden. Berlin ist nunmehr das Neue Berlin geworden, von dem niemand weiss, was genau das sein könnte und was er davon halten soll.

Für das Projekt *Remake Berlin* des Fotomuseums Winterthur sind acht internationale Künstlerinnen und Künstler und sechs internationale Autorinnen und Autoren eingeladen worden, zum Thema «Berlin» zu arbeiten. Die Projekte der Künstlerinnen und Künstler nehmen Bezug auf bestimmte Themen, die geeignet sind, zusammen *eine* Version eines möglichen Porträts der Stadt zu entwerfen. In kurzen Headlines beschrieben sind dies:

* Clegg & Guttmann und «Die Berliner Republik», Berlin als neue Hauptstadt
* Astrid Klein und die Geschichte, die politische Vergangenheit Berlins
* Rémy Markowitsch und das Thema «Essen», das Kochen, Bestellen und Essen in der Grossstadt
* Boris Mikhailov und «Fussball», Arbeiterfussball, Freizeitfussball, West- und Ostfussball
* Juergen Teller und die Club-Culture im Jahr 2000
* Frank Thiel und Baustellen, die Errichtung eines Zentrums aus der Asche
* Céline van Balen und das multi-kulturelle Berlin
* Stephen Wilks und die Peripherie der Stadt

Eine Mischung von Themen also, auch von Künstlern und Künstlerinnen, von denen die eine Hälfte (der Schweizer Markowitsch, der Ukrainer Mikhailov, der Deutsche Thiel und der Brite Wilks) mehr oder weniger ständig in Berlin lebt, während der andere Teil aus New York (Clegg & Guttmann), Köln (Klein), London (Teller) und Amsterdam (van Balen) anreiste. Bei den Autoren sieht es ähnlich aus: Der Ungare *László Földényi,* die Türkin *Emine Sevgi Özdamar* und der Franzose *Paul Virilio* haben eine mehr oder weniger lange Zeit in Berlin verbracht, während die Deutschen *Thomas Kapielski* und *Monika Maron* und der Schweizer *Matthias Zschokke* seit Jahr und Tag in der Stadt leben. Alle Beiträge dieser Autorinnen und Autoren sind – wie die Arbeiten der Künstler und Künstlerinnen auch – für *Remake Berlin* entstanden. Weit mehr als die fotografischen Beiträge sind die Textbeiträge selbsterklärend, uns bleibt deshalb

nur der allerherzlichste Dank auszusprechen für all die reichen Gedankengänge, die uns durch die Geschichte Berlins, Zwei-Berlins, in die politische Gegenwart und zeitgenössische Alltäglichkeit führen.

Es stellt sich natürlich die Frage, wie ein Projekt solcher Grössenordnung überhaupt möglich ist, da der finanzielle Rahmen doch weit über einen regulären Museumsetat hinausgeht. An dieser Stelle ist das Engagement der Zürcher Bank Hofmann AG und insbesondere ihres Vorsitzenden der Geschäftsleitung Markus R. Tödtli zu nennen. Erstmalig hatte die Bank Hofmann AG im Jahre 1997 – zu ihrem 100. Geburtstag – das beispielgebende Foto- und Textprojekt «Zürich – ein fotografisches Porträt» unter der Ägide von Guido Magnaguagno und Giorgio von Arb realisiert, das im Kunsthaus Zürich zu sehen war. Es handelte sich dabei nicht um ein reguläres Sponsoring-Engagement, sondern vielmehr um die Mit-Initiative und Ermöglichung eines ganzen Projekts von seinem Beginn an. Im Jahr 2000 wurde die Bank Hofmann AG in vorbildlicher Weise zum ‹Wiederholungstäter› und hat zusammen mit dem Fotomuseum Winterthur *Remake Berlin* lanciert: Berlin als Stadt an der Schwelle einer grossen Entwicklung, Berlin als Metapher für die Jahrtausendwende. Während der gesamten Produktionsphase waren Markus und Eva Tödtli und Giorgio von Arb, der als Berater der Initiative der Bank Hofmann AG verbunden blieb, für die Kuratoren wertvolle Gesprächspartner und Impulsgeber. Von Beginn an existierte der Wunsch, das Projekt auch am ‹Tatort›, also in Berlin, zu zeigen. Friedrich Meschede von der daadgalerie und Alexander Tolnay vom Neuen Berliner Kunstverein (NBK) konnten zu einem Zeitpunkt als Übernahmepartner für das Projekt gewonnen werden, als die Künstler- und Autorenbeiträge nur als ‹carte blanche› existierten. Für ihr Vertrauen gilt ihnen unser herzlicher Dank.

Die äusseren Rahmenbedingungen für die Entstehung des Projekts sind also genannt. Es bleibt, den langsamen Prozess einer Annäherung an Berlin zu beschreiben, der umso zäher war, als sich ganze Bücherregale allein mit dem Wandel Berlins im 20. Jahrhundert füllen lassen.

Da ist zunächst der historische Wandel:

Der erste Weltkrieg. Die zwanziger Jahre und das jüdische Leben in Berlin. In einem Roman Hans Falladas wird das Zentrum osteuropäischer jüdischer Immigration im Scheunenviertel in Berlin-Mitte als gefährliches zwie- und rotlichtiges Pflaster beschrieben, das der kindliche Romanheld trotz elterlichen Verbots fasziniert durchstreift. In den Hinterhöfen des Scheunenviertels sind heute noch hier und da verblichene Aufschriften von alten Firmensitzen der «Goldblum und Söhne» und «Rosenberg AG» zu sehen. Charlottengrad und Scheidemanns Berliner Republik. Die Machtergreifung 1933, Deportation und Vernichtung. Hitlers

Konzept von Berlin als Germania. Spuren in der Architektur: das Olympiastadion, der Flughafen Tempelhof, die japanische und die italienische Botschaft, das Reichsluftfahrtministerium und die Versetzung der Siegessäule vom Reichstag zum Grossen Stern. Der Zweite Weltkrieg. Einschusslöcher von Artilleriebeschuss, noch heute auf den Rückseiten der wenigen alten Häuser in Moabit und anderswo zu sehen. Die Schlacht um Berlin. Erzählung eines russischen Freundes, wie seine Grossmutter auf dem Motorrad von Moskau aus aufgebrochen ist, um Berlin zu befreien. Die Spaltung. Die Blockade Westberlins, die Luftbrücke und Ernst Reuter. Die Teilung – zwei Welten. Der Arbeiteraufstand vom 17. Juni 1953, niedergeschlagen. Die Mauer. Berlin – Hauptstadt der DDR. Sprengung des Stadtschlosses unter Otto Grotewohl und Errichtung des Palastes der Republik. Die sechziger Jahre – Studentenrevolte im Westen. Vier-Mächte-Abkommen 1971. Keine Wehrpflicht für Westberliner Männer. Die achtziger Jahre: Kreuzberg als Mekka der Punkbewegung und der türkischen Community. 9. November 1989: Die Mauer ist auf. Welle der Emotionen. Der hässliche Deutsche erfährt weltweite Sympathie.

Astrid Klein hat sich für *Remake Berlin* dieser grenzenlosen Berliner und deutsch-deutschen Geschichte angenommen. Allein, ihr Bezugspunkt reicht weiter in die Vergangenheit zurück als nur in das 20. Jahrhundert. Sie hat einen Bilderbogen entworfen, der uns durch die Geschichte Berlins leitet, angefangen bei Henriette Herz, einer der berühmtesten Salonnièren Berlins, über Mendelssohn, Benjamin, Cassirer, Einstein, Kandinsky, Lasker-Schüler und viele andere Eckpfeiler des Geisteslebens, über Leibesübungen der zwanziger Jahre, die schwarz-schwarze Zeit und hin zum «Tunnel 28», zum Fluchttunnel aus Ostberlin von 1961. In der Ausstellung fasst ein gewebter Teppich Freude und Last der Berliner Geschichte.

Kritiker in Ost und West sprechen nach 1989 von einem regelrechten Bildersturm auf die Zeichen und Machtsymbole der DDR: Das gigantische Lenin-Monument des sowjetischen Bildhauers Nikolaj Tomskij am heutigen Platz der Vereinten Nationen wurde bald nach der Wende demontiert. Das sogenannte Ahornblatt des Architekten Ulrich Muether, ein Zeugnis der modernen Architektur der DDR der siebziger Jahre auf der Fischerinsel, ist in diesen Tagen abgerissen worden. Die Diskussion um den Schlossplatz und den dort befindlichen Palast der Republik entzweit das Neue Berlin: Abreissen des Palastes und Wiederaufbau des Stadtschlosses fordern die einen, den Erhalt des Palastes die anderen. Zwischenzeitlich wurde eine den Ausmassen des Stadtschlosses entsprechende riesige Plastikfolienversion des Gebäudes mit innerem Trägergerüst und trompe-l'œil-artigem Aufdruck der Fassade errichtet und wieder abgebaut. Zur Zeit findet auf dem Platz das Projekt «weiss 104» von Victor Kégli und Filomeno Fusco statt, für das im Verlaufe von vier Wochen 104 Siemens-Waschmaschinen auf dem

Platz aufgestellt worden sind, in denen das Publikum umsonst seine ‹schmutzige Wäsche› waschen kann.

Bei den riesigen Ausmassen von freien und freiwerdenden Flächen ist das Neue Berlin immer noch eine gigantische Baustelle. Weltberühmt der Potsdamer Platz und dazu die Friedrichstrasse als Spielwiese der internationalen Architekten, daneben noch der Lehrter Stadtbahnhof als im Bau befindlicher grösster Fernbahnhof. Ein Feld von Baugruben. Ungewöhnlich für die meisten Teile Europas – zumindest für diejenigen, die in jüngerer Vergangenheit kein Kriegsschauplatz waren – ist, dass sich die Schichten von Abreissen und Aufbauen und Wiederaufbauen im Zentrum der Stadt befinden, dass es eine leere Mitte gab, die nun mit Macht und Eile gefüllt wird. So existiert Berlin im Augenblick nie wirklich, und die einzige Gewissheit darüber, wie Berlin ist, kann uns (temporär) die Fotografie liefern. *Frank Thiel* hat für *Remake Berlin* ein gigantisches Panorama vom Potsdamer Platz aufgenommen, das bereits wieder Geschichte ist. Gebäude werden ausgehöhlt, tief in den Grund neue Strukturen gelegt, ein Neu-Berlin hochgezogen und mit Fassaden verkleidet. Thiel zielt mit seinen Arbeiten auf die Aushöhlung des Ortes und der Zeit ab, auf das Wechseln der Gesichter, das Überziehen von architektonischen Masken, die schnell die Geschichte verbergen und die Bereitschaft Berlins für das globale dritte Jahrtausend signalisieren wollen.

Mit den Um- und Neubauten in engem Zusammenhang stehen die Bestimmung Berlins zur gesamtdeutschen Hauptstadt und der Umzug der Bundesregierung von Bonn nach Berlin. Weder den Bonner Regierungsangestellten noch den meisten Berlinern gefiel dies ursprünglich besonders, und es geht die Rede von zerkratzten Bonner Autokennzeichen, als die Rheinländer hier im Osten landeten. Mittlerweile ist bei diesem Thema einigermassen Ruhe eingekehrt, und weder die üblen Erwartungen des alternativen Berlins von ständiger Polizeipräsenz und Totalüberwachung – wegen Staatsbesuchen und anderen Politikerversammlungen – noch die Sorge der Bonner, dass man in Berlin nichts Anständiges zu essen bekommt, haben sich bestätigt. Vielmehr gibt es jetzt wieder die Berliner Republik, die eben auch zum Neuen Berlin gehört. *Clegg & Guttmann* haben für *Remake Berlin* eine Riege der Berliner Senatorinnen und Senatoren und der Bundesministerinnen und -minister im Sinne eines klassischen Repräsentationsporträts fotografiert. Wie ihre Porträtfotografie der achtziger und frühen neunziger Jahre, so leitet sie auch hier ihr Interesse an den Porträts, die ‹Jahresberichte der Führungsetagen› zieren. Porträts, die an das erste Auftreten des aufgeklärten, selbstbewussten, machtbewussten Bürgers in der holländischen Porträtkunst des 17. Jahrhunderts erinnern, in denen die Präsenz zugunsten der Repräsentanz, die Natürlichkeit zugunsten rollenspezifischer Rhetorik aufgegeben wird. Für diese Porträts, die wie bei Frans Hals aus altmeisterlichem Dunkel auftauchen,

begeben sich Clegg & Guttmann in die Rolle des Hofmalers und bieten die rhetorische Aufbereitung eines Images bis zur perfekten ‹corporate identity› an. Ihre Haltung ist dennoch ‹zwittrig›: Sie benehmen sich wie Panegyriker, wenn sie den Porträtierten dunkle Kleidung, ein ernstes Gesicht, also eine gemessene Haltung empfehlen, gleichzeitig gebärden sie sich aber auch ein wenig wie Hofnarren (wie Kyniker), die mit Andeutungen von Dissonanzen oder mit Überperfektion die Posen stören, weil es heute nichts mehr (im wirklichen Sinne) zu repräsentieren gibt, weil wir alle zu Angestellten («executives») geworden sind.

Das aufwendige Unterfangen, die Berliner Republik zu porträtieren, wurde durch Steffi Goldmann unterstützt, die nicht müde wurde, den Politikern Zusagen für ein Shooting zu entlocken. Ihr gilt unser herzlicher Dank. Dank ebenso an Gabriele Horn von der Senatsverwaltung für Wissenschaft, Forschung und Kultur des Landes Berlin und an Dr. Thomas Borer-Fielding, den Schweizer Botschafter in Berlin, für ihre Unterstützung.

Für den Westberliner gehörte in den traditionellen Arbeitervierteln wie Neukölln oder Wedding und vor allem Kreuzberg die Präsenz der türkischen Community, oft bereits in der zweiten und dritten Generation in Berlin, zum normalen Alltag. Der Kontakt zwischen der deutschen und der türkischen Bevölkerung beschränkt sich meist auf die Ladentheke, über die Döner Kebab oder Obst und Gemüse gehen. Das Modell der Integration war dem Status einer friedlichen Koexistenz gewichen. Für den Ostberliner waren es vor allem aus Vietnam stammende Fremdarbeiter, die von der DDR-Regierung nach Deutschland geholt worden waren und die bis heute blieben. Unter den Berliner Türken und anderen lang ansässigen Ausländern herrscht vielfach die Meinung, dass sie die wahren Verlierer der Wende sind. Es konnte der Eindruck von einer neuen Bevölkerungspyramide entstehen, die hierarchisch strukturiert ist und in der der ostdeutsche Teil der Bevölkerung mit den Berliner Ausländern um Positionen gerungen hat. Und auch dies: Ein Teil der Westberliner Freunde mit anderer Hautfarbe meidet aus Angst vor rassistischen Übergriffen den Osten stetig und ist mitunter noch nicht mal zum Ausgehen in Berlin-Mitte zu bewegen. Wahrscheinlich hat auch der Ostberliner, nachdem er ein paarmal zum Gucken auf dem Ku'damm war, keine Ahnung, warum er sich von Hellersdorf oder Marzahn aus nach Charlottenburg bewegen sollte. Mit Ausnahme von Berlin-Mitte, Prenzlauer Berg und Friedrichshain als ‹In-Bezirken›, in die sich viele Westdeutsche und Westberliner eingemietet haben, bleibt man auch in Berlin weitenteils unter sich. Dass ein Wessi sich in den Ostbezirken niederlässt oder ein Ossi in den Westen der Stadt zieht, ist eher die Ausnahme. Ghettoisierung? Eine neue Community im Neuen Berlin bilden die Osteuropäer, die sich vor allem nach der Wende hier niederliessen, vorzugsweise in den Westbezirken. Die grösste Aufmerksamkeit erreichen unter ihnen diejenigen Russen, die, mit sagenhaftem

Reichtum gesegnet, die Designer-Boutiquen des Ku'damms und der Friedrichstrasse beglük-
ken. Ihre Kaufkraft ist so gross, dass in vielen teuren Geschäften ein Teil des Verkaufspersonals
russischsprachig ist. Es sind nicht die neureichen Russinnen, denen sich *Céline van Balen* in
ihren Porträts gewidmet hat. Vielmehr hat sie Osteuropäerinnen fotografiert, deren Gesichter
nichts von Reichtum erzählen, aber sie ist ihnen so nahe gekommen, dass wir die Haut wie
eine Landkarte, das Gesicht wie ein reales Gegenüber studieren können. Sehr genaue, präzise,
scharfe Porträts, die viele Merkmale offenbaren, Charakterzüge, Herkunft, Gelassenheit oder
Anspannung, und die doch nicht verletzend intim werden. Eine eigentümliche Balance, die
Betrachter und Betrachterin anregen, darüber nachzudenken, was für ein Bild wohl wir in
fremdem Kontext abgeben, was wir preisgeben, verheimlichen, was uns typologisch verbindet
oder individuell unterscheidet. Bei den Recherchen ist Céline van Balen in Berlin durch Mari-
na Sorbello unterstützt worden, der unser herzlicher Dank gilt.

In der Arbeit von *Rémy Markowitsch* erfährt in gewissem Sinne das Berliner Deutschtum seine
Konterkarierung in der Multinationalität von Markowitschs unmittelbarer Umgebung, der
Berliner Kunstszene. Für *Remake Berlin* hat er eine Serie von Leuchtkästen entwickelt, für die
er als Ausgangsmaterial Reproduktionen eines Kochbuchs aus der DDR der frühen achtziger
Jahre über die Berliner Küche verwendete. Die auf Vorder- und Rückseiten Berliner Speisen
zeigenden Buchseiten hat er durchleuchtet und so ‹typische› Berliner Gerichte wie «Saure
Eier», «Berliner Luft», «Strammer Max», «Eisbein», «Karpfen blau» oder «Berliner Hackepeter»
zu neuen Gerichten verschmolzen. Konterkariert werden die Leuchtkästen von kurzen Video-
filmen, für die Markowitsch in Berlin lebende Künstlerinnen und Künstler in Paaren oder
allein in diversen Restaurants während der Essensbestellungen filmte. Die Arbeit lebt vom
Gegensatz zwischen der Martialität und Schwere der Berliner Gerichte in den Leuchtkästen
und der Beobachtung über den Komplex zwischen den Personen, ihrer Kommunikation und
Verbindung untereinander, dem Ort des Essens, und der Nahrungswahl als solcher in den
Videos, wobei sowohl die Restaurants als auch die Personen multinational sind.

Es gibt eine Reihe von Absonderlichkeiten in Berlin, die einfach so sind, und man tut gut
daran, nicht lange zu fragen, warum das so ist. Berlin ist statistisch gesehen die Stadt mit den
meisten Demonstrationen, täglich zwei bis drei, im Jahr über tausend. Der Berliner «Tages-
spiegel» hat längst darauf reagiert, indem er eine neue Rubrik einführte, die «Demo des Tages»
heisst. Die grösste aller Demos ist die Love Parade. Die Love Parade musste deshalb zur Demo
werden, weil nur bei politisch motivierten Demonstrationen die Stadtreinigungskosten auf die
öffentliche Hand abgewälzt werden können. Aber dass Liebe ein Politikum ist, wissen wir ja

spätestens seit den siebziger Jahren. Ausser der Love Parade gibt es noch jede Menge anderer Demos: der Christopher Street Day, Rollerblade- und Fahrraddemos, Kampfhundehalterdemos oder die Demo einer Profi-Eishockey-Mannschaft, die sich dagegen wehrt, aus ihrer Spielstätte verbannt zu werden. Berlin kollabiert geradezu unter all den Demos, vor allem, weil jede Demo, die etwas auf sich hält, selbst wenn sie nur fünf Teilnehmer hat, am Brandenburger Tor stattzufinden hat, so dass der «17. Juni» und «Unter den Linden» gesperrt werden müssen und es mit dem Auto nach Berlin-Mitte kein Durchkommen mehr gibt. Andere Denkwürdigkeiten Der zentrale Bahnhof in Berlin heisst Zoologischer Garten, und der Hauptbahnhof heisst jetzt Ostbahnhof, klar? «Zoologischer Garten» heisst der Bahnhof und auch der grosse Zoo nebenan, beides liegt in Tiergarten, wobei im Tiergarten keine Tiere in Käfigen leben. Vielmehr heisst ein grosser Landschaftsgarten im Zentrum der Stadt so, und der ihn umgebende Bezirk auch. Die Numerierung der Strassen ist ein Buch mit sieben Siegeln: Mitunter wird oben links in der Ecke angefangen und von links nach rechts, auf der anderen Seite dann von rechts nach links durchgezählt. In anderen Fällen zählt man eins rechts, zwei links, also gerade Hausnummern auf der einen, ungerade auf der anderen Seite. Mit diesen Absurditäten lebt der Berliner recht emotionslos. Dass auch die Wohnsilos der Berliner Randstadt nicht nur von Tristesse geprägt, sondern auch von absurder Poesie durchsetzt sind, ist das Thema der Arbeit von *Stephen Wilks* für *Remake Berlin*. Seine Stadtlandschaftsbilder sind Phänomenen in der Stadt auf der Spur: ein Mückenschwarm vor Plattenbauten; buntfarbene Kleidchen am Zaun, der die U-Bahn-Trasse absperrt; zerschlagenes Glas auf der Rolltreppe; das Grün des Zauns, das sich mit dem moosigen Grün der Baumstämme ‹beisst›; die muslimischen Frauen und ihre Persil-‹Koffer› oder der Rand der Stadt als *terrain vague*. Gefundene, erspähte Szenen, aber keineswegs Schnappschüsse, denn Wilks komponiert die gesehene Situation so lange, bis sie zum Bild gerinnt, bis sie farblich, ‹geschmacklich› ‹zum Ausdruck› kommt und beispielsweise durch Abwendung, Verbergen, durch Abwesenheit von der Omnipräsenz des Städters und seiner sich mehrschichtig überlagernden Strukturen erzählt.

Für die Jugendkultur der achtziger Jahre in Westberlin wurde die Punkbewegung zum bestimmenden Element, und der Name eines der zentralen Konzertveranstaltungsorte, das SO 36, war das Synonym dieser alternativen Gegenkultur der Kreuzberger Machart. Dabei kam Westberlin schon immer zugute, dass es keine nächtliche Sperrstunde gibt. Die achtziger Jahre in Kreuzberg waren bestimmt durch das politische Engagement des Underground. Alljährlich sorgten die Krawalle während der 1. Mai-Demonstration (noch eine Demo, in späteren Jahren auch «Jugendfestspiele» genannt) für Aufsehen. Seit Jahr für Jahr zahlreiche Schaufenster von Buchhandlungen, Streetwear-Läden und türkischen Import-Geschäften zu Bruch gingen und

auch der lokale Supermarkt «Bolle» in Flammen aufging, gehören Rollgitter zur üblichen Aus-
stattung der Läden auf der Oranienstrasse. Zum alternativen Berlin der achtziger Jahre gehört
auch der Kampf um die diversen besetzten Häuser in Kreuzberg und anderswo. In Mauernä-
he und am Rande Westberlins gelegen, war Berlin-Kreuzberg eine Art Spielwiese für das Aus-
leben alternativer Lebensentwürfe. Zum Ende der achtziger Jahre hingegen machte sich auch
dort eine alternative Schickeria breit. Heute findet sich das Zentrum des Nachtlebens eher in
Berlin-Mitte, insbesondere im Scheunenviertel. Punk und andere Formen des Rock spielen
dabei, im Zuge des Abgesangs der Alternativkulturen, schlechthin keine Rolle mehr, dagegen
DJ-Culture und Clubkultur. Wenn man sich heute noch an den Zustand von Berlin-Mitte im
Jahre 1989 erinnert, so wird sichtbar, wie dieses Stadtviertel seinem Ausverkauf entgegengeht.
In den späten achtziger Jahren war das Scheunenviertel nur dünn besiedelt, und es gehörte zu
den Plänen der DDR-Regierung, den alten Häuserbestand gegen Plattenbauten auszutau-
schen. Nach der Wende ist das Viertel nahezu komplett saniert worden, und nach den Künst-
lern, die sich in den billigen Wohnungen in Mitte niederliessen, folgten die Galerien, die
Restaurants und Kneipen, die Feinkostläden und Boutiquen. Vielleicht sieht das Scheunen-
viertel im Vergleich zu den Prachtstrassen andernorts auf den ersten Blick recht harmlos aus,
aber ein Vergleich mit dem Zustand zum Ende der achtziger Jahre spricht eine deutliche Spra-
che. Fast könnte man glauben, dass sich das Virus der Spekulation von der Friedrichstrasse
oder dem Hackeschen Markt aus schleichend nach Norden bewegt. Zur Zeit schwappt es gera-
de über die Torstrasse, die Berlin-Mitte lange in eine schicke und eine billige Gegend teilte.
Natürlich blieben dergleichen Entwicklungen auch für die Clubkultur nicht ohne Folgen, und
die Clubs, die sich noch in Mitte halten können, führen bereits ein Orchideendasein. Die
Clubs ziehen um, zum Ostbahnhof, zur Heinrich-Heine-Strasse, nach Friedrichshain. Was aus
Mitte mal wird, bleibt abzuwarten. *Juergen Teller* ist mit seiner Arbeit für *Remake Berlin* in die
Clubkultur eingestiegen, auch wenn seine geheimnisvollen Situationen in Berlin im Morgen-
grauen, in denen sich ein paar junge Leute auf einem unbebauten Gelände in der Nähe des
Potsdamer Platzes ausruhen, nicht auf Anhieb davon zu erzählen scheinen. Die Zeit während
und um die Love Parade herum verwandelt die Clubs in 24-Stunden-Betriebe. Teller stellt der
Figur Casey Spooner von der Kultperformancegruppe «Fischerspooner» Bilder von Brachland,
von Hinterhöfen entgegen, in denen sich die Clubs temporär etablieren. Ausgebleichte Stim-
mungen, in denen Menschen scheinbar ziellos unbekannten Handlungen, Stimmungen, Hang-
overs nachgehen und sich Club-Groove und Alltag auf merkwürdige Weise durchmischen,
ohne sich gegenseitig richtig verstehen zu können, genauso wie sich in den Performances der
«Fischerspooner» Kunst, Mode, Unterhaltung und Alltag vermischen oder gegenseitig konter-
karieren.

Ausser fürs Tanzen interessiert sich der Berliner ohnehin sehr für den Sport. Wahrscheinlich knirscht er noch leicht mit den Zähnen, dass aus Berlin 2000 jetzt doch Sydney 2000 geworden ist. Statt dessen hat nun aber Deutschland und damit Berlin die Fussball-WM 2006 für sich errungen, obwohl die Redaktion der Zeitschrift «Titanic» den wahlberechtigten Delegierten in einem fingierten Bestechungsversuch Briefe unter der Hoteltür durchschieben liess, die ihnen Kuckucksuhren und andere Geschenke versprach, wenn sie nur ihre Stimme für die deutsche Bewerbung abgeben würden. Berlin ist auch in anderen Dingen ungewöhnlich, so ist Spandau schon seit Jahr und Tag Deutscher Meister im Wasserball. Eine andere wichtige Geschichte aus diesen Tagen ist, dass der Berliner Künstler Stefan Micheel (p.t.t.red) die neuvermessene Berliner Marathonstrecke um 4,2195 mm verkürzte, indem er die beiden sich gegenüberliegenden Metallmessmarken auf der Strasse des 17. Juni am Charlottenburger Tor, die miteinander verbunden exakt die Startlinie darstellen, mittels einer Schieblehre zum Ziel hin versetzte und neu in den Asphalt einschlug. Somit verkürzte sich die Marathonstrecke auf 42,1949957805 km. Ausser über Hertha BSC und den 1. FC Union muss man in Sachen Fussball auch noch über den FC Dynamo Berlin reden. Kein anderer Verein hat dermassen viele Meisterschaftssiege aufzuweisen, und erst als Erich Mielke nicht mehr Vereinsvorsitzender war, wurde die Lage schlechter für den Dynamo, was einmal mehr zeigt, dass die Sportförderung der DDR nicht schlecht funktionierte. *Boris Mikhailov* hat sich auf die Spuren des Berliner Fussballs begeben, ist mit dem Fan-Bus des 1. FC Union mitgefahren, hat die Begeisterung im Aufstiegsspiel verfolgt. Dem schweissigen, aggressiven Fussball-Patriotismus stellt er seine leichtfüssigen, spielerischen, hintersinnigen ‹Ballspiele› in den Weg. Als würden zwei Gemsen mit ihrem Geweih um den Ball kämpfen, als posierte ein Junge für ein Trend-Magazin, als sei der Ball Symbol für das Geschlechterspiel, für den Apfel, den Adam Eva oder Eva Adam reichte – Mikhailovs Bilder spielen den Ball durch unsere Hirnwindungen, bis wir seinem Davonrollen verdattert und lächelnd nachschauen.

Es bleibt zu sagen, dass der Titel *Remake Berlin* ein Projekt beschreibt, das einen Aufbruch behutsam festhält, lakonisch konstatiert, ironisch kommentiert, immer in subjektiven Blicke auf die Stadt und ihre Phänomene. Das alte Berlin ist verloren, ist zerstört worden, mehrfach, endgültig, kein Remake kann dies ändern. Will das Neue Berlin nicht als falsche Maskerade, als Fassadenkleisterei des alten Berlin in die Geschichte eingehen, sollte es seinen Namen vielleicht tatsächlich in Neu-Berlin ändern. Eine heitere Empfehlung der Herausgeber, die sich zum Schluss bei den beteiligten KünstlerInnen und AutorInnen dafür bedanken, dass sie uns an ihrer Sicht auf das Konstrukt ‹Berlin› teilhaben lassen.

Foreword

Kathrin Becker

Urs Stahel

Berlin-Mitte in September 2000. In the letter boxes door-to-door deliveries from the "Republicans". O-tone: "Unity and justice and freedom are increasingly threatened by 'political correctness'". On the same day, a demonstration for the preservation of the Republican Palace by the old Socialist Unity Party of Germany and people from peripheral slab housing suffering from nostalgia for the old East Berlin.

What is Berlin?

One thing is certain: today's Berlin can only be described as a collection of diverse phenomena. The words "I am a Berliner", uttered by J. F. Kennedy in 1963, are no longer valid; at best, they would have to be altered to "I am a New Berliner". Berlin has mutated into New Berlin, a city about whose identity and character no-one is quite sure.

For the Winterthur Fotomuseum's project *Remake Berlin,* eight international artists and six international writers were invited to work on the theme of "Berlin". The projects by the artists are devoted to specific themes that highlight an individual view of one aspect of the city. Briefly, the subjects are the following:

- Clegg & Guttmann and "The Berlin Republic" – Berlin as the new capital
- Astrid Klein and history – Berlin's political past
- Rémy Markowitsch and the theme of "food" – cooking, ordering
 and eating in the metropolis
- Boris Mikhailov and football – workers' football, free-time football,
 Western and Eastern football
- Juergen Teller and club culture in the year 2000
- Frank Thiel and building sites – the creation of a new centre from the ashes
- Céline van Balen and multi-cultural Berlin
- Stephen Wilks and the periphery of the outskirts

Thus a mixture of themes, and also of artists, one half of whom (Markowitsch from Switzerland, Mikhailov from the Ukraine, Thiel from Germany and Wilks from Great Britain) lives more or less permanently in Berlin, whereas the other half travelled to the German metropolis from New York (Clegg & Guttmann), Cologne (Klein), London (Teller) and Amsterdam (van Balen). The same is more or less true of the writers: László Földényi from Hungary, Emine Sevgi Özdamar from Turkey and Paul Virilio from France stayed in Berlin for varying periods of time, while Thomas Kapielski and Monika Maron from Germany and Matthias Zschokke from Switzerland have lived there for some years. All the contributions by the artists and writers were specially created for *Remake Berlin.* Unlike the photographs, the texts are self-explana-

tory. We should like to convey our most sincere thanks to their writers for the wealth of ideas that take us through the history of Berlin, two Berlins in the political present and contemporary everyday life.

At this point, the question arises of how such a project, whose financial framework extends far beyond that of a normal museum event, was possible? Largely through the commitment of the Hofmann Bank AG in Zurich, and in particular of its chairman, Markus R. Tödtli. The Hofmann Bank's first exemplary photo and text project entitled "Zürich. Ein fotografisches Porträt" under the aegis of Guido Magnaguagno and Giorgio von Arb was shown at the Zurich Kunsthaus on the occasion of the Bank's 100th anniversary in 1997. This was not a conventional sponsoring project but a co-initiative and co-realisation of a whole project from beginning to end. Now, in the year 2000, the Hofmann Bank is the co-initiator, with the Winterthur Fotomuseum, of *Remake Berlin*: Berlin as a city on the threshold of a huge development, Berlin as a metaphor of the millennium. Markus and Eva Tödtli and Giorgio von Arb, who acted in a consultative capacity for the Hofmann Bank's initiative, were important discussion partners and impetus generators for the curators. From the very beginning, it was intended also to show the project "at the scene of the crime", i.e. in Berlin, and Friedrich Meschede from the daadgalerie and Alexander Tolnay from the Neuer Berliner Kunstverein agreed to partner the project at a time when the artists' and writers' contributions existed only as "carte blanche" assignments. We are very grateful to them for their confidence in us.

This, then, was the framework for the genesis of the project. What remains to be described is the arduous process of developing an approach to Berlin, a task made harder by the fact that there is already a huge number of books devoted to the changes that took place in Berlin during the 20th century.

First of all, there were the historical changes:

World War I. The 1920s and Jewish life in Berlin. A novel by Hans Fallada describes the centre of Eastern European Jewish immigration in Berlin-Mitte's Scheunenviertel as a dangerous, shady, red-light district through which the childish hero of the novel wandered in spite of his parents' prohibition. Now, faded signs of the headquarters of firms with names like "Goldblum and Sons" and "Rosenberg Ltd." can still be seen in the backyards of the Scheunenviertel. Charlottengrad and Scheidemann's Berlin Republic. The 1933 seizure of power, deportation and extermination. Hitler's concept of Berlin as Germania. Traces in the city's architecture: the Olympia Stadium, Tempelhof Airport, the Japanese and Italian embassies, the Imperial Aviation Ministry and the transfer of the Victory Column from the Reichstag to the

Grosser Stern. World War II. Bullet holes made by the artillery, still visible on the backs of the few remaining old houses in Moabit and elsewhere. The battle of Berlin. A story told by a Russian friend of how his grandmother set off from Moscow on a motorbike with the aim of liberating Berlin. The split. The West Berlin blockade, the air-bridge and Ernst Reuter. The division – two worlds. The workers' rebellion on June 17th 1953, defeated. The Wall. Berlin – capital of the German Democratic Republic. The blowing-up of the Stadtschloss under Otto Grotewohl and the construction of the Palace of the Republic. The student rebellions in the West in the 1960s. The 1971 Four Power Agreement. No military service for West Berlin men. The 1980s: Kreuzberg as the Mecca of the punk movement and the Turkish community. November 9th 1989: the Wall has fallen. Waves of emotion. The Ugly German enjoys world-wide sympathy.

Astrid Klein's themes for *Remake Berlin* were this boundless Berlin and German-German history, although her points of reference extend back further than just the 20th century. She has created a series of pictures that takes us through the history of Berlin, beginning with Henriette Herz, one of Berlin's most famous salonnières, and continuing with Mendelssohn, Benjamin, Cassirer, Einstein, Kandinsky, Lasker-Schüler and many other cornerstones of the spiritual and intellectual life, the physical education of the 1920s, the black-black time up to "Tunnel 28", the escape tunnel from East Berlin in 1961. The exhibition includes a densely woven carpet of Berlin's history.

Critics from the East and West have spoken of a veritable iconoclast of pictures referring to the emblems and power symbols of the German Democratic Republic: the huge Lenin Monument by the Soviet sculptor Nikolai Tomskij in today's United Nations Square was demolished soon after the fall of the Wall. The so-called Maple Leaf on the Fischerinsel by the architect Ulrich Muether, a witness to the modern architecture of the German Democratic Republic in the 1970s, has recently been pulled down. The New Berlin is divided by the discussion about Schlossplatz and its Palace of the Republic: one side wants the demolition of the old Palace and the reconstruction of the Stadtschloss, the other has taken up cudgels for the preservation of the Palace. In the meantime, a huge plastic foil version of the building with interior girder scaffolding and trompe-l'œil on the scale of the Stadtschloss was built and demolished again. Currently the square is the scene of the project "weiss 104" by Victor Kégli and Filomeno Fusco in which 104 Siemens washing machines are exhibited on the square for a period of four weeks, offering members of the public the opportunity to wash their "dirty linen" free of charge.

Owing to the huge amount of areas that are free or about to become free, New Berlin is still a gigantic building site. Potsdamer Platz and, more recently, Friedrichstrasse, are world-famous as the playgrounds of international architects, and there is also the Lehrter city railway station, the largest mainline station, which is still under construction. A field of building pits. An unusual sight for most parts of Europe – or at least for those that were not theatres of war in the recent past – are the layers of demolition and construction and reconstruction situated in the centre of the city, an empty middle that is now being filled with power and haste. Thus Berlin does not really exist at the moment, and photography is the only medium capable of providing an – albeit temporary – certainty about what Berlin really is. *Frank Thiel's* contribution to *Remake Berlin* is a gigantic panorama, taken from Potsdamer Platz, which has already become history. Buildings have been gutted, new structures anchored deep in the soil, and the façades of a New Berlin raised and dressed up. Thiel devotes his attention to the gutting of the site and time, the changing faces, the donning of architectural masks that quickly conceal history in order to signal Berlin's preparedness for the global third millennium.

The new buildings and conversions are closely associated with the definition of Berlin as the capital of the whole of Germany and the transfer of the federal government from Bonn to Berlin. Neither the Bonn government officials nor the majority of the Berliners liked this at first, and there was talk of scratched Bonn car number plates when the Rhinelanders landed in the East. Meanwhile, peace has more or less returned, and neither the alternative Berliners' fearful expectations of constant police presence and total observation – because of state visits and other political gatherings – nor the Bonners' worries that they would be unable to get anything decent to eat in Berlin have been confirmed.

What has happened is that the Berlin Republic, which now belongs to New Berlin, has been resurrected. *Clegg & Guttmann* have photographed, for *Remake Berlin*, a group of Berlin senators and federal ministers in the style of classical representative portraits. As was the case with their portrait photography of the 1980s and early 1990s, their interest here is in portraits fit to adorn the "annual reports of the top levels of management". Portraits reminiscent of the first appearance of the enlightened, self-aware, power-conscious citizen in the Dutch portraiture of the 17th century, in which presence was renounced in favour of representation, naturalness in favour of role-specific rhetoric. For these portraits which, like those of Frans Hals, emerge from old-master darkness, Clegg & Guttmann assumed the role of court painters and created rhetorical adaptations of the image right up to the perfect "corporate identity". Their approach is, however, androgynous: like panegyrists, they recommend their sitters to wear dark clothing and a serious expression, thus assuming a studied, reticent attitude, while at the same time

behaving rather like court clowns (like Cynics), who disturb their sitters' poses with hints of dissonance and imperfection since in our day and age there is nothing left (in the real sense) to represent because we have all become employees ("executives").

The elaborate undertaking of portraying the Berlin Republic was supported by Steffi Goldmann who never wearied of coaxing politicians to agree to being photographed. We would like to thank her most sincerely. Our thanks are also due to Gabriele Horn from the senate administration for science, research and culture of the State of Berlin, and to the Swiss Ambassador in Berlin, Thomas Borer-Fielding, for their support.

For the West Berliners, the presence of the Turkish community, often already in its second and third generation in Berlin, was an integral part of everyday life in the traditional workers' neighbourhoods of Neukölln or Wedding, and above all in Kreuzberg. Contact between the German and Turkish population is usually limited to the shop counter across which Döner Kebabs or fruit and vegetables change hands. The model of integration has yielded to the status of a peaceful co-existence. In East Berlins the foreign element was composed primarily of Vietnamese workers who were summoned to Germany by the GDR government and who have remained until today. Many Berlin Turks and other long-term resident foreigners are of the opinion that they are the real losers of the fall of the GDR. The impression could arise of a new, hierarchically structured population pyramid in which the East German population is engaged in a fight for status with the Berlin foreigners. Also, some West Berliners with a different skin colour fearfully avoid the East and cannot even be persuaded to visit Berlin-Mitte. The East Berliners, once they have had a look at the Ku'damm, are probably not particularly enthusiastic about travelling to Charlottenburg from Hellersdorf or Marzahn. With the exception of the "in" neighbourhoods of Berlin-Mitte, Prenzlauer Berg and Friedrichshain, the Berliners, both East and West, tend to stay among themselves. It is unusual for a "Wessi" to live in East Berlin, or an "Ossi" to live in the West. Ghettos in the making? There is a new community in New Berlin composed of Eastern Europeans, the majority of whom settled in the city, mainly in the Western districts, after the fall of the GDR. It is the Russians among them who attract the most attention by lavishing their legendary riches on the designer boutiques in the Ku'damm and Friedrichstrasse. Their spending power is so great that some of the salespersons in the expensive shops speak Russian. The subjects of *Céline van Balen* are not the nouveaux riches Russians but Eastern Europeans whose faces do not speak of wealth. She draws so close to them that we can study their skin like a map, their faces like a person vis-à-vis. Very precise, sharp portraits that reveal character, origin, composure or tension, and yet they are never hurtfully intimate. The photographs are endowed with a curious balance that stimulates

observers to conjecture about the sort of picture they would make in an alien context, what they would reveal and what they would hide, what unites us as types and what separates us as individuals. Marina Sorbello, to whom we extend our sincere thanks, supported Céline van Balen's research in Berlin.

In *Rémy Markowitsch's* work, Berlin's "Germanness" is countered by the opposite pole of the multi-nationality of Markowitsch's environment, the Berlin art scene. For *Remake Berlin*, the artist created a series of light-boxes with which he used reproductions of a cookery book on the Berlin cuisine from the GDR in the early 1980s. The Berlin dishes shown on the front and back sides of the book are illuminated so that new concoctions emerge from the "typical" Berlin dishes such as "Saure Eier", "Berliner Luft", "Strammer Max", "Eisbein", "Karpfen blau" and "Berliner Hackepeter". The light-boxes are contrasted by short videos for which Markowitsch filmed living artists, singly or in couples, ordering their meals in various restaurants. Markowitsch's work is distinguished by the contrast between the martial heaviness of the Berlin food in the light-boxes and the photographer's observation of the complexity of the persons, their communication and relationship to one another, the places they eat in and their choice of food as such in the videos, whereby both the restaurants and the persons are multi-national.

Berlin has many peculiarities, and one does well to refrain from questioning them or asking why they are as they are. From the statistical point of view, Berlin is the city with the most demonstrations: two or three a day, over a thousand in a year. The Berliner "Tagesspiegel" long ago responded by introducing a new feature under the heading "Demo of the Day". The grandest of all demos is the Love Parade. It had to turn into a demo because the cost of removing the debris on the streets produced by politically motivated demonstrations can be defrayed by public money. But it is only since the 1970s that we had known that love is a political issue. There are heaps of other demos besides the Love Parade: the Christopher Street Day, rollerblade and bicycle demos, attack dog owners demos, and a demo by a professional ice-hockey team fighting against a ban on playing on their ice-rink. Berlin almost collapses under all the demos, particularly since every demo worth its salt, even if it consists of no more than five participants, has to take place at the Brandenburger Tor, so that the "17. Juni" and "Unter der Linden" are closed to traffic, thus prohibiting access to Berlin-Mitte by car. Other remarkable phenomena: the central railway station in Berlin is called the Zoological Garden, and the main station is called East Station. Is everything clear? The Zoological Garden is the name of the station and of the big zoo next door to it; both of them are situated in Tiergarten (animals' garden), although there are no animals in Tiergarten. In fact, Tiergarten is a large landscape

garden and neighborhood in the centre of the city. The system of house numbering is a book with seven seals: sometimes the numbers begin at the top left-hand corner and run from left to right, on the opposite side of the street from right to left; in other cases the even numbers are on one side of the street, the odd numbers on the other. The Berliners are quite unemotional about these absurdities. The fact that the tall blocks of flats on the Berlin periphery are imbued not only with *tristesse* but also with a certain poetry of the absurd is the theme of *Stephen Wilk's* work for *Remake Berlin*. His city landscape photos are phenomena of the city on the trail: a swarm of mosquitoes outside slab housing; colourful clothes by the fence along the subway; shattered glass on the escalator; the green of the fence clashing with the mossy green of the tree-trunks; Moslem women and their "suitcases" of Persil, and the outskirts of the city as *terrain vague*. Momentary glimpses, *scènes trouvés,* but by no means snapshots, for Wilks works on the composition of his situations until they congeal into a picture, until they find expression in colour and mood and tell their stories, sometimes looking the other way, sometimes hiding, sometimes in the absence of the omnipresent townspeople and their multi-layered structures.

The punk movement was a crucial element in the youth culture of the 1980s in West Berlin, and the name of one of the central concert venues, the SO 36, was the synonym of this Kreuzberger-style alternative counter-culture. Berlin has always benefited from the fact that it has no rigid closing times at night. The 1980s in Kreuzberg were determined by the underground's political commitment. Each year, riots during the May 1st demonstration (another demo!, later also known as "youth festivals") caused a sensation. Now, after the windows of numerous book shops, streetwear shops and Turkish import shops were broken year after year and the local "Bolle" supermarket went up in flames, it is usual for the shops in Oranienstrasse to be fitted with rolling grilles. The fight to occupy houses in Kreuzberg and elsewhere was another part of alternative Berlin in the 1980s. Situated near the Wall and on the outskirts of West Berlin, Berlin-Kreuzberg was a kind of playground for the cultivation of alternative ways of life. At the end of the 1980s, on the other hand, it became the venue of the alternative "in-people". Today, Berlin's night life is centred primarily in Berlin-Mitte, particularly in the Scheunenviertel. Now, with the demise of the alternative cultures, punk and other forms of rock have yielded to DJ culture and club culture. When we look back on the situation of Berlin-Mitte in 1989, it becomes clear that the Scheunenviertel was sparsely populated, and the plans of the GDR government included the replacement of the old houses with slab buildings. The neighbourhood was more or less completely restored after the fall of the GDR, and galleries, restaurants and pubs, delicatessens and boutiques followed in the wake of the artists who settled in

the cheap apartments. At first glance, the Scheunenviertel may look harmless enough compared with the magnificent streets in the city elsewhere, but a comparison with the situation at the end of the 1980s speaks volumes. One could almost believe that the virus of speculation is moving stealthily northwards from Friedrichstrasse or the Hackescher Markt. At the moment it is slithering over Torstrasse, which divides Berlin-Mitte into a chic and a cheap district. Of course, the same development has its consequences for the club culture, and the clubs which manage to hold their own in the Mitte are eking out a shadowy existence. They move into other premises, to the Ostbahnhof, to Heinrich-Heine-Strasse, to Friedrichshain. It remains to be seen what will become of the Mitte. *Juergen Teller* penetrated into the club culture for his work for *Remake Berlin*, even if his mysterious situations in Berlin at dawn, with a few young people resting on an undeveloped site near Potsdamer Platz, do not immediately seem to tell us much about it. At the time of the Love Parade, the clubs turn into round-the-clock businesses. Teller contrasts the figure of Casey Spooner from the "Fischerspooner" cult performance group with pictures of waste land and back yards in which the clubs are temporarily established. Faded atmospheres with people aimlessly indulging in unrecognisable actions, moods and hangovers, creating the strangest mixtures of the club groove and everyday life without really understanding themselves or each other, exactly like the mixture and contrast of art, fashion, entertainment and everyday life in the "Fischerspooners'" performances.

In addition to dancing, the Berliners are extremely interested in sport. There was a certain amount of gnashing of teeth when what was to have been Berlin 2000 became Sydney 2000. Instead, Germany, and thus Berlin, will be the venue of the world football championship in 2006, despite the fact that the editors of the magazine "Titanic" published fabricated reports of letters pushed under the doors of the voting delegates with promises of cuckoo clocks and other delights if they voted for the German candidature. Berlin is unusual in other ways as well, and Spandau has been the German water polo champion for many years. Another interesting story tells that the Berlin artist Stefan Micheel (p.t.t.red.) recently shortened the newly measured Berlin Marathon course by 4.2195 mm by moving the two opposite metal measuring marks in the Strasse des 17. Juni, which when joined together mark the precise position of the starting line, in the direction of the finishing line with the help of a calliper rule and drove them into the asphalt. He thus shortened the marathon course to 42.1949957805 kilometres. When talking about football, in addition to Hertha BSC and the 1st FC Union, mention must be made of the FC Dynamo Berlin. No other club has so many championship victories to its credit, and it was only when Erich Mielke resigned as club president that Dynamo's position deteriorated, which is just one more proof that sport promotion in the GDR functioned quite well. *Boris Mikhailov* embarked on the trail of football in Berlin, travelled in the fan bus of the

1st FC Union and joined in the enthusiasm at the promotion match. He put his light-footed, playful, cryptic "ball games" in the path of sweaty, aggressive football patriotism. As if two goats were fighting for the ball with clashing horns, as if a boy were posing for a trendy magazine, as if the ball were a symbol of sex games, of the apple given by Eve to Adam or Adam to Eve – Mikhailov's pictures set the ball rolling through the convolutions of our brains until, dazed and laughing, we watch it roll away.

It remains to be said that the title *Remake Berlin* describes a project that carefully preserves, laconically observes and ironically comments on a new departure, always in subjective views of the city and its phenomena. The old Berlin has been lost, destroyed, repeatedly and finally. No remake can change this. If the New Berlin is not to go down in history as a false masquerade, as a paste-up façade of the Old Berlin, it should change its name officially to New Berlin – a slightly tongue-in-cheek recommendation from the editors, who wish finally to thank the artists and writers for allowing us to share their view of the construct "Berlin".

Translated from the German by Maureen Oberli-Turner

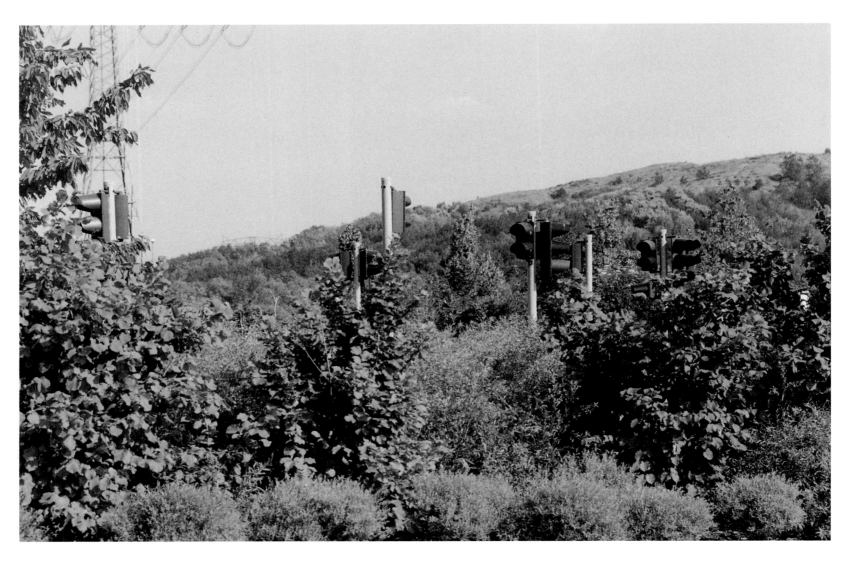

Alle Werke «Ohne Titel» / all works "Untitled", 1999–2000
C-Prints hinter Plexiglas, auf Aluminium aufgezogen / c-prints behind perspex, mounted on aluminium,
je ca. 80x120 cm / approx. 80x120 cm each

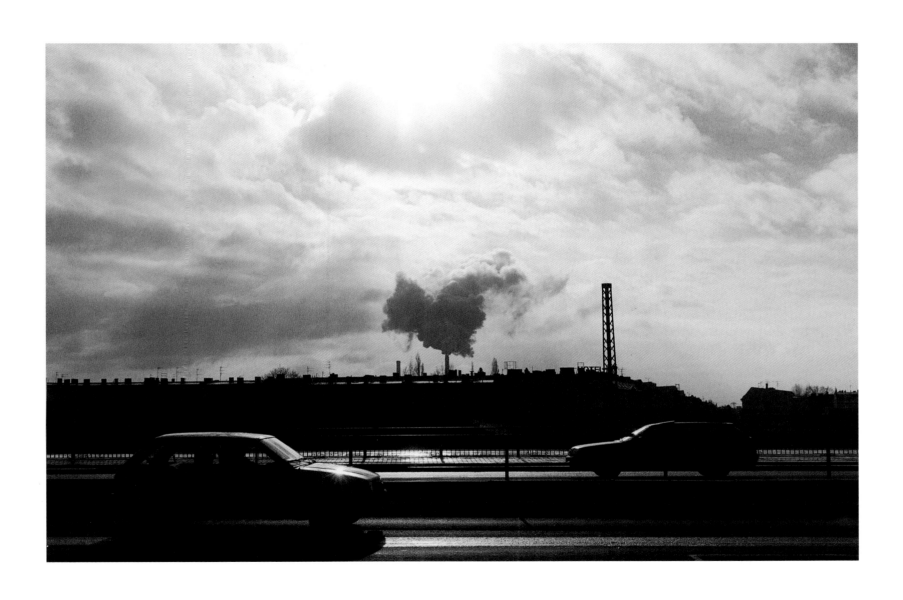

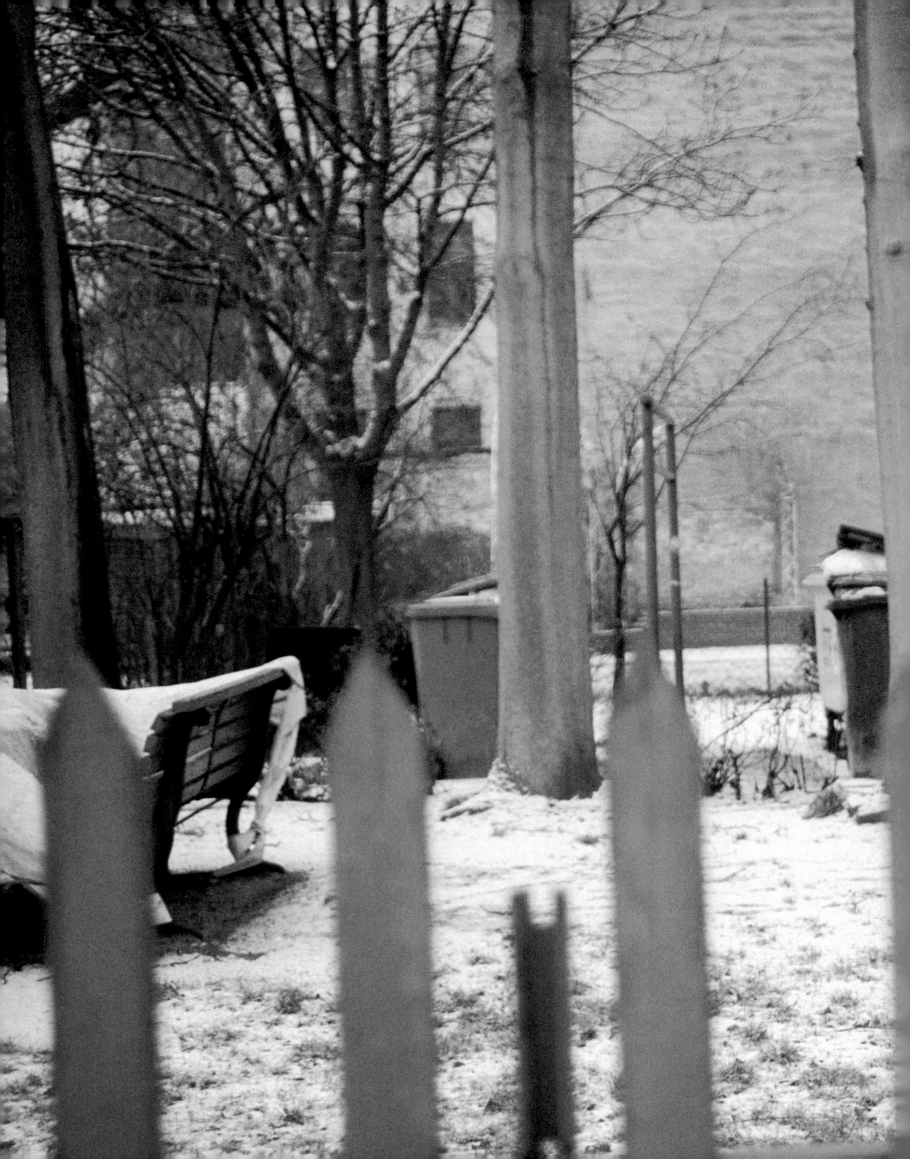

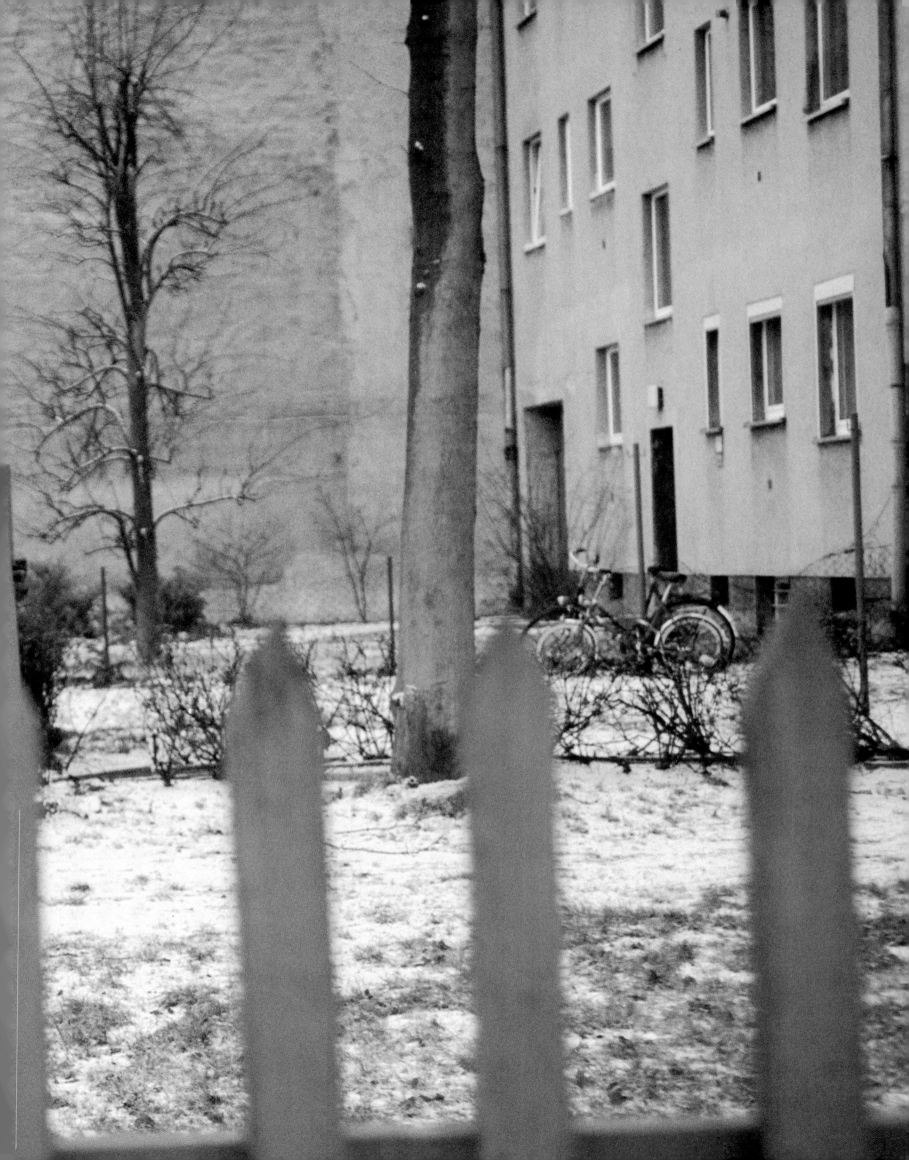

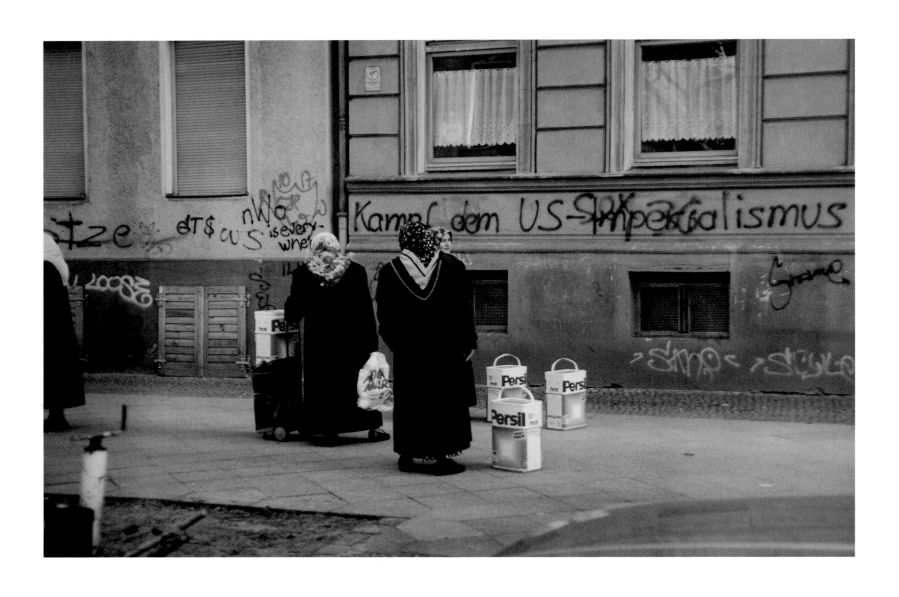

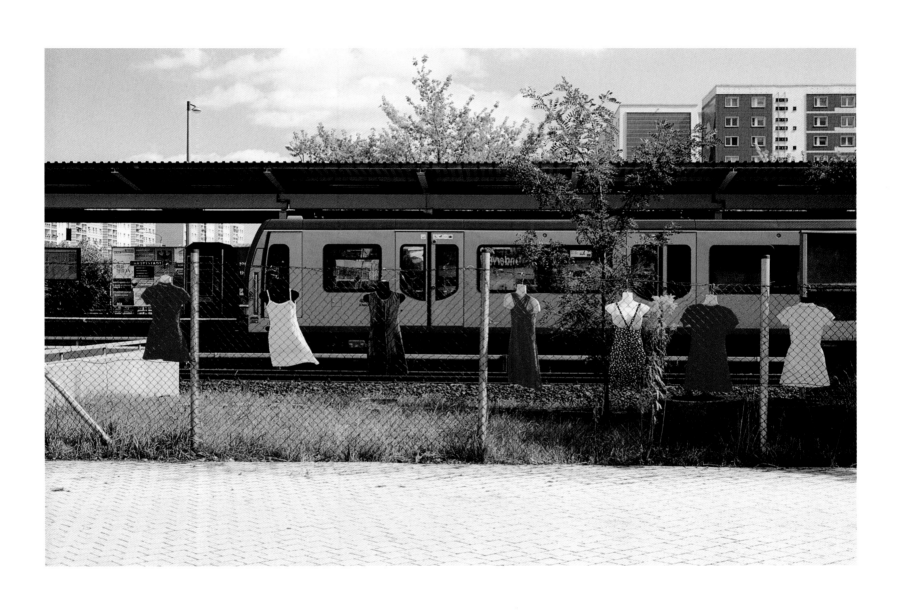

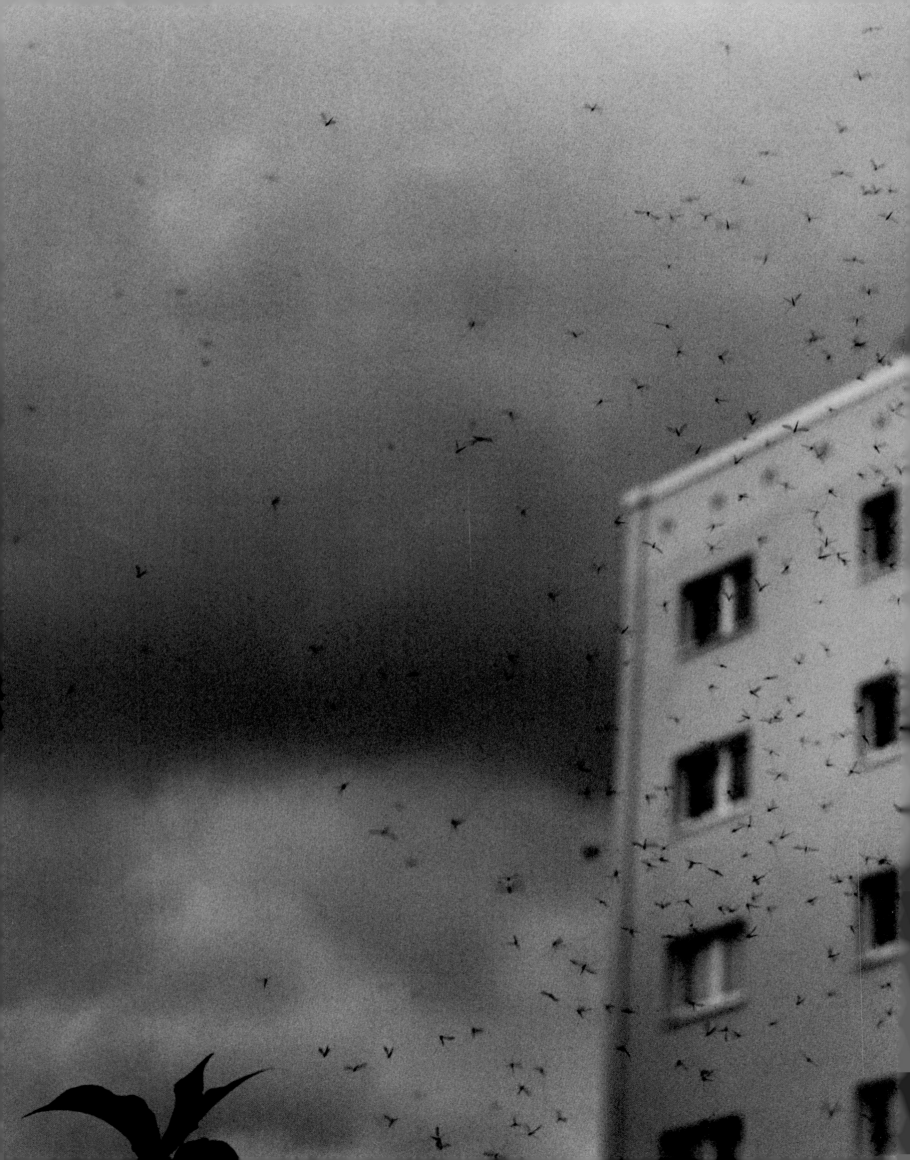

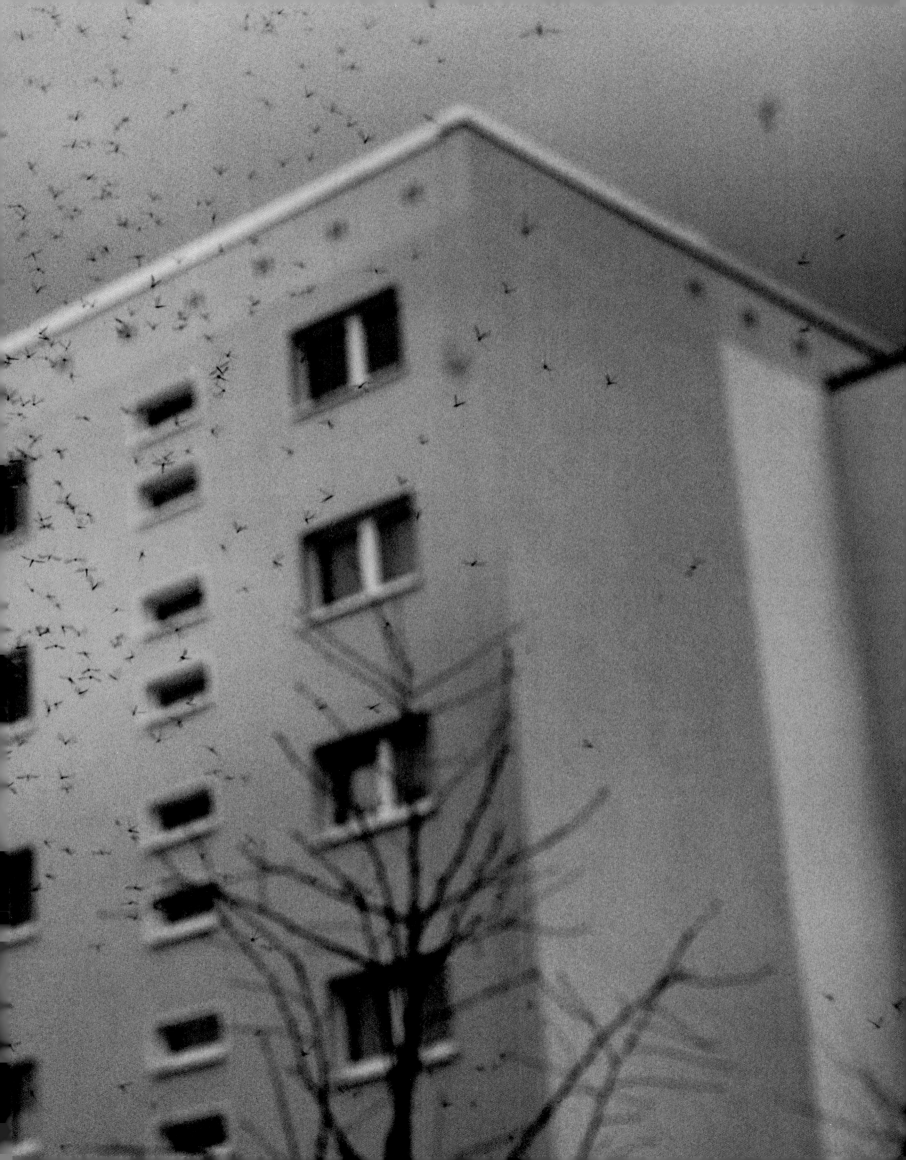

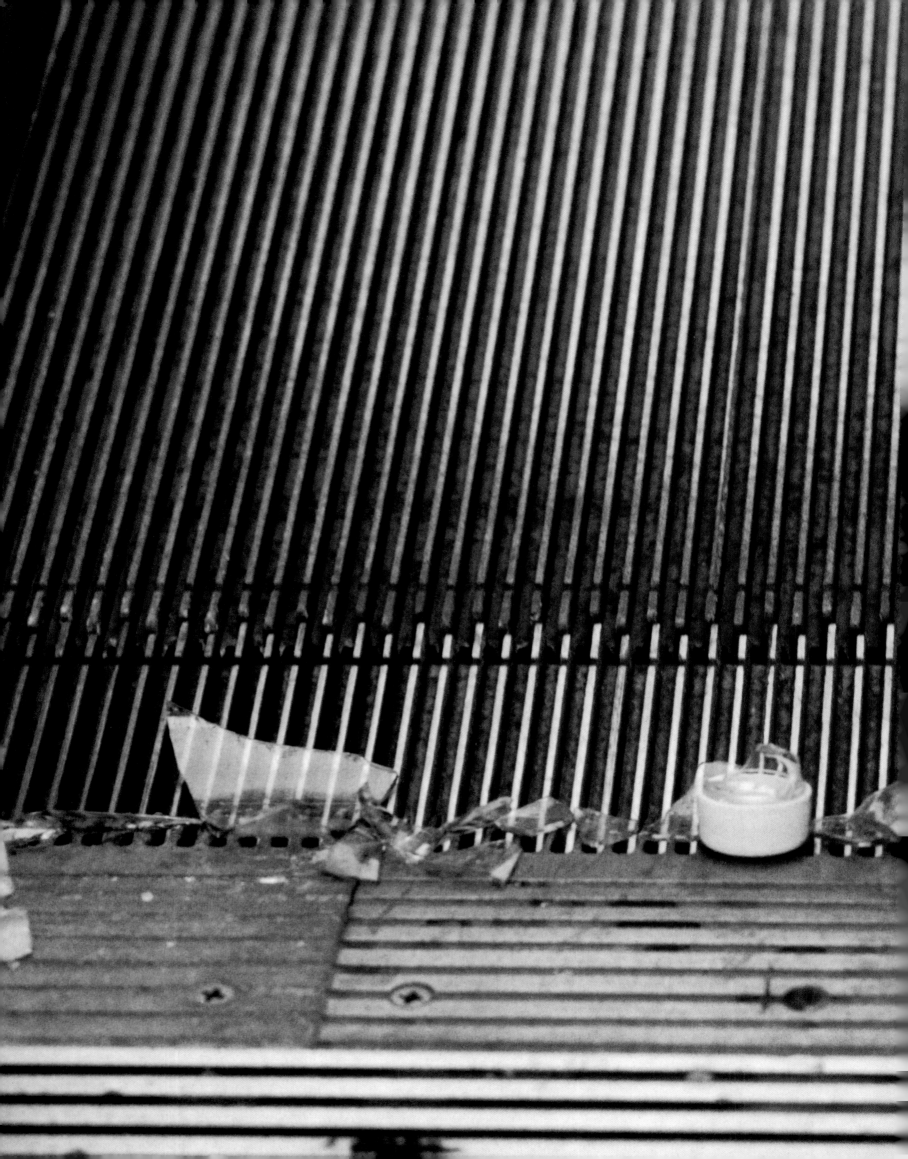

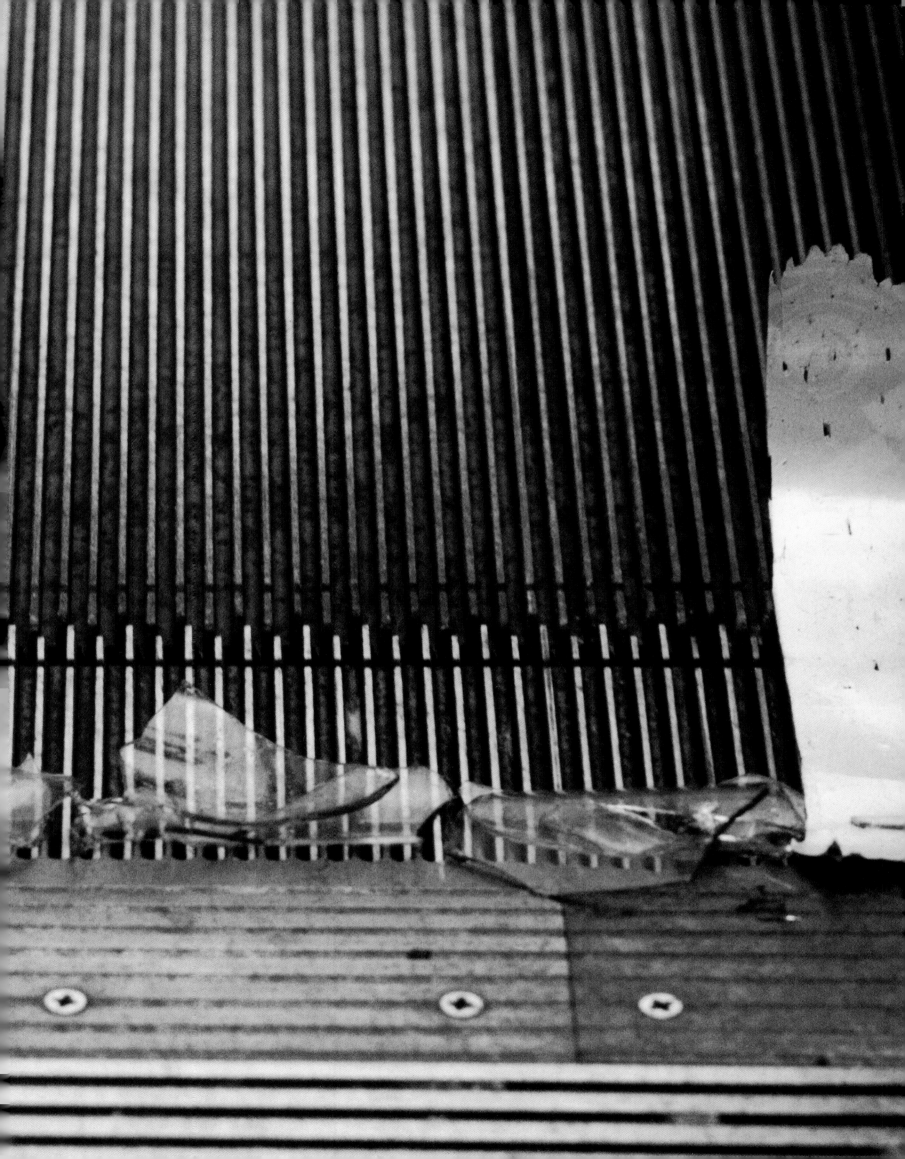

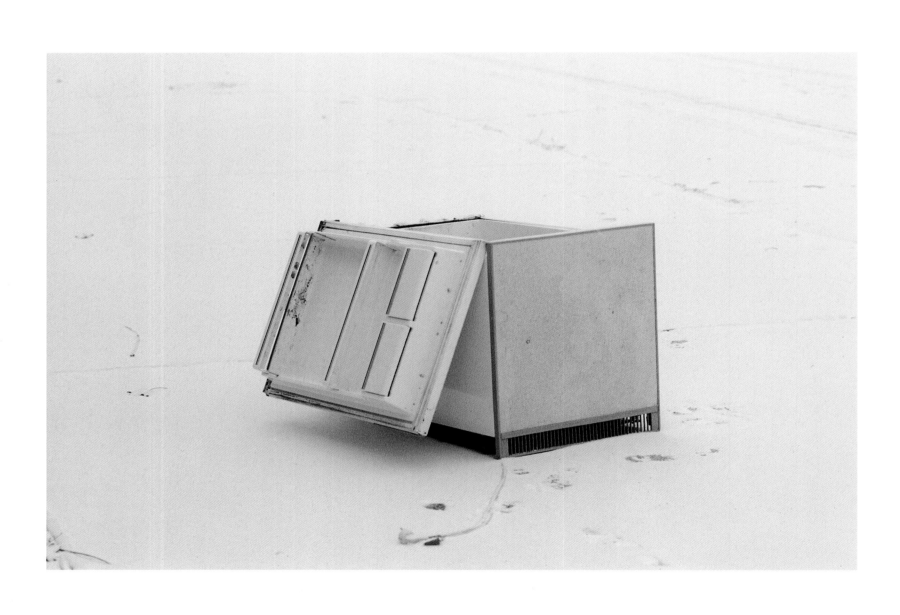

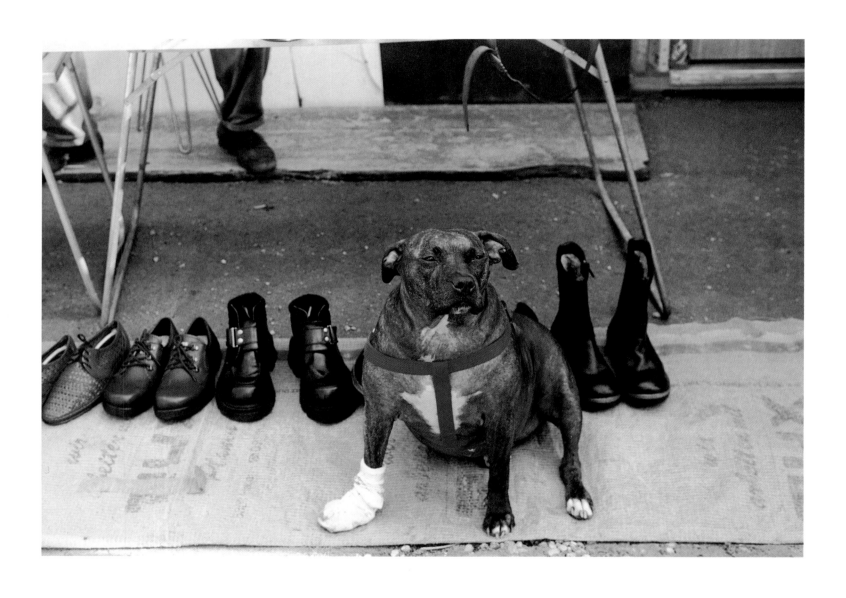

Céline van Balen

Berlin Porträts / Berlin Portraits, 2000

Fujichrome auf Aluminium, laminiert / mounted on aluminium, laminated, je 100x80 cm / 100x80 cm each

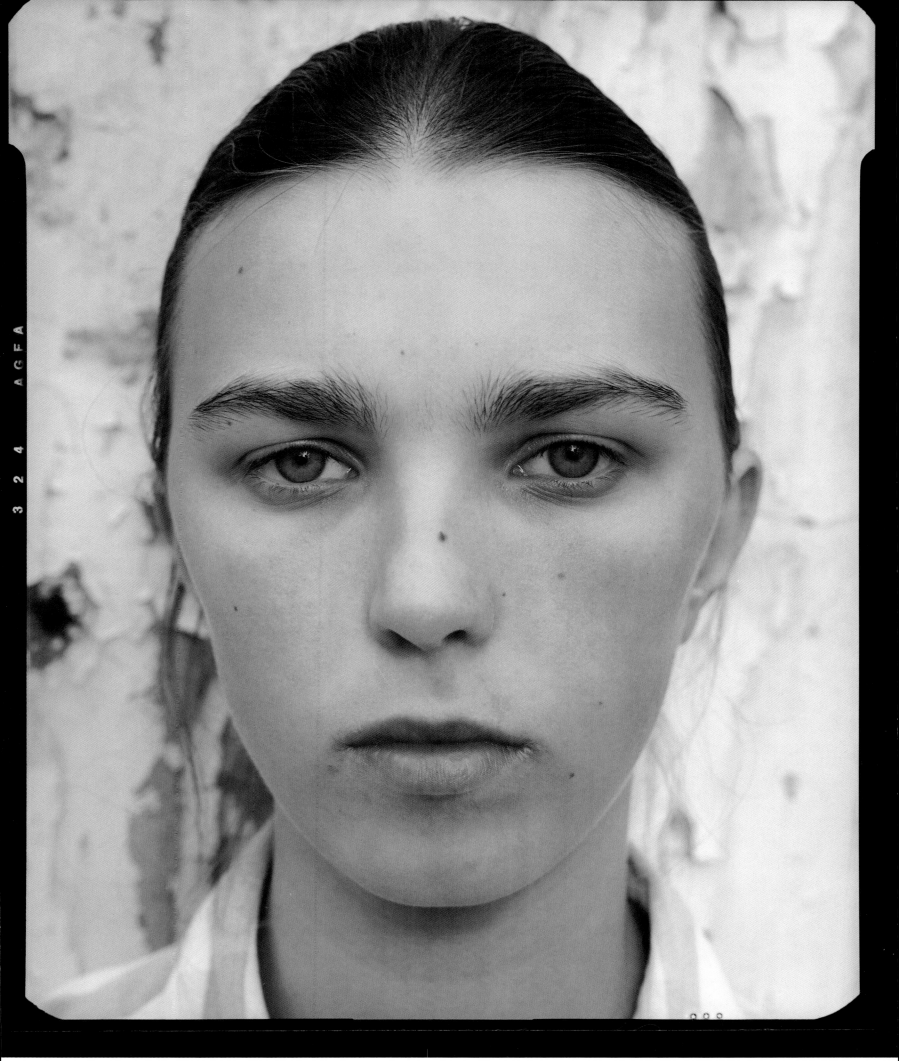

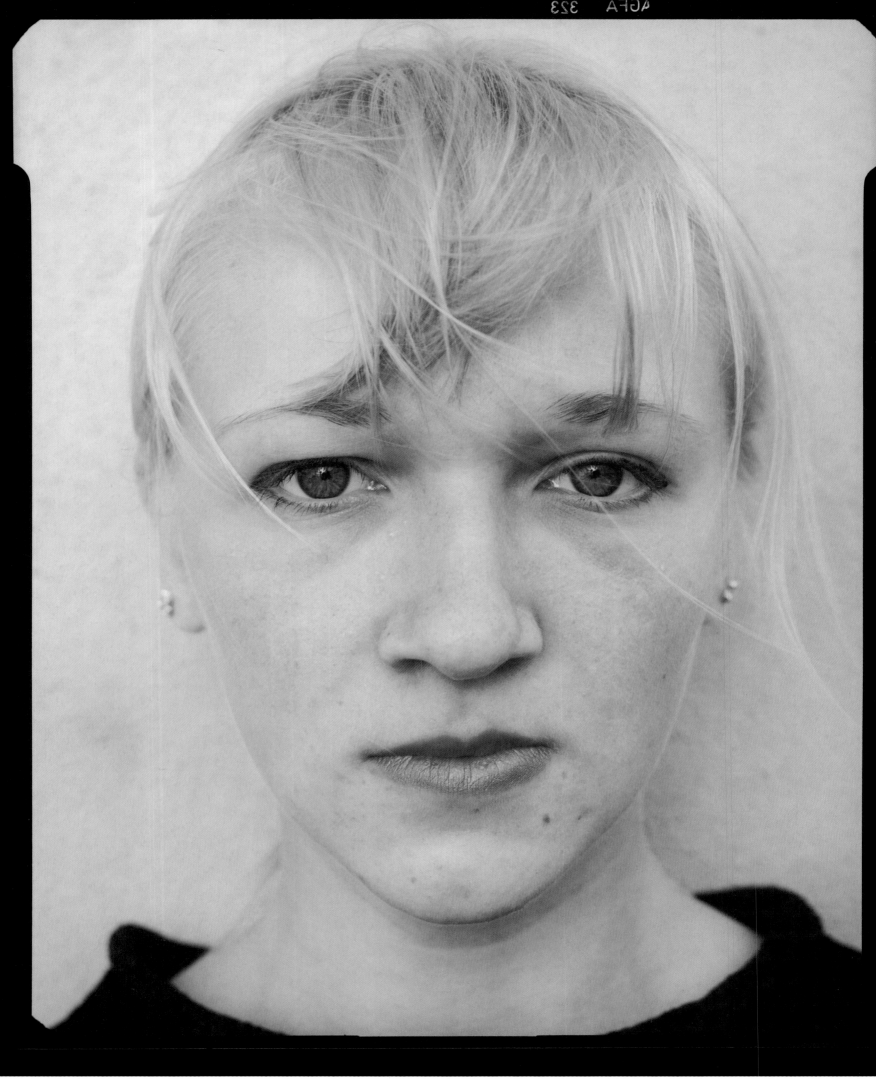

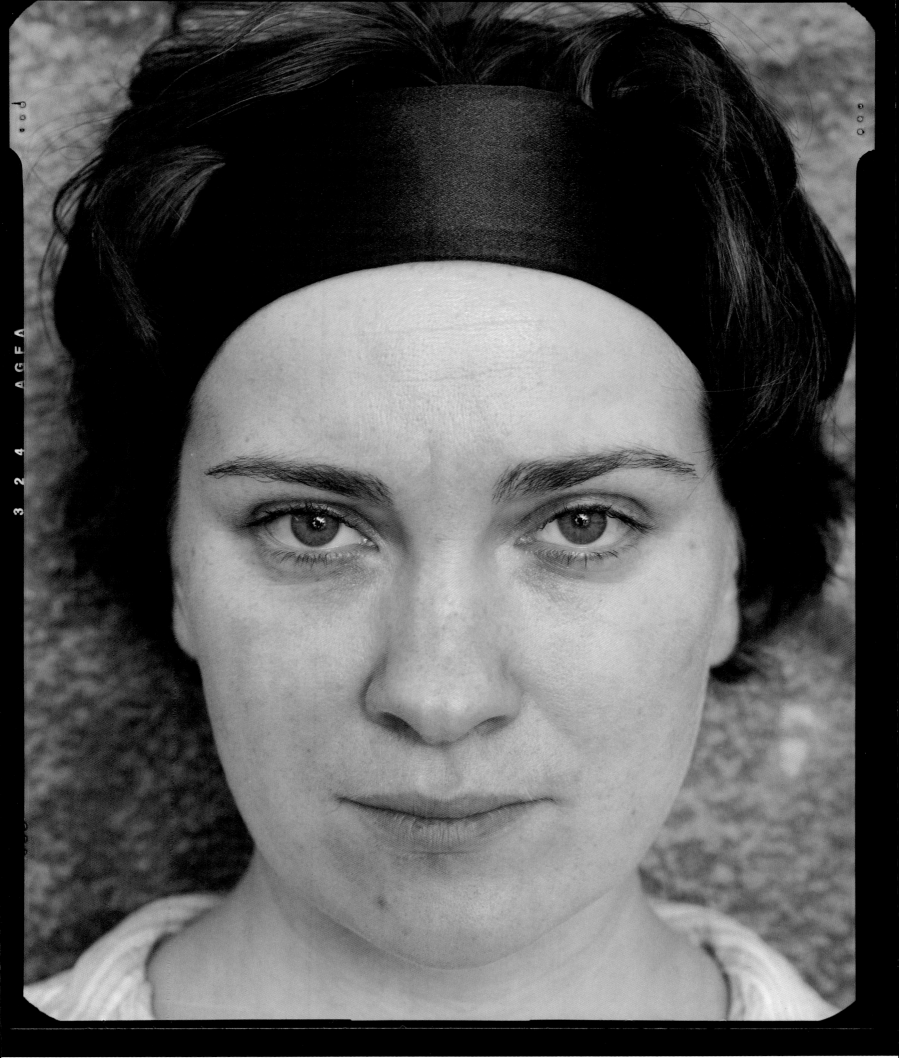

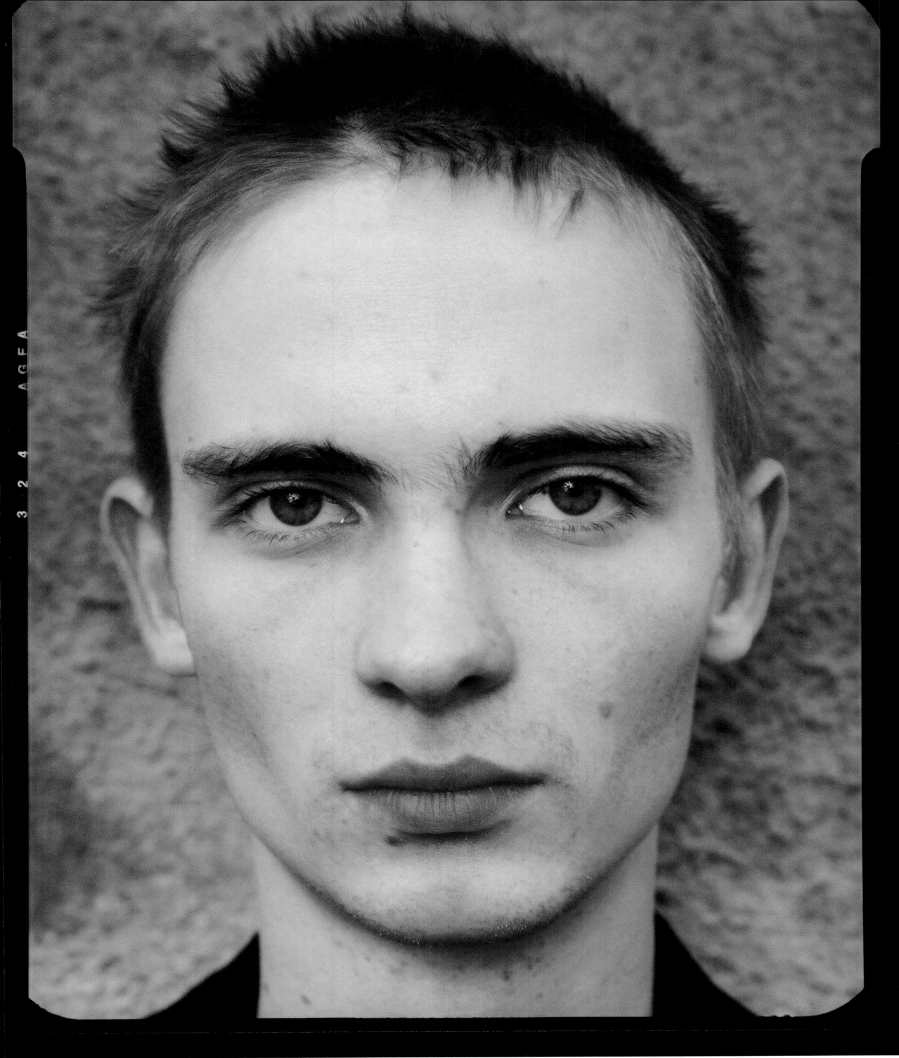

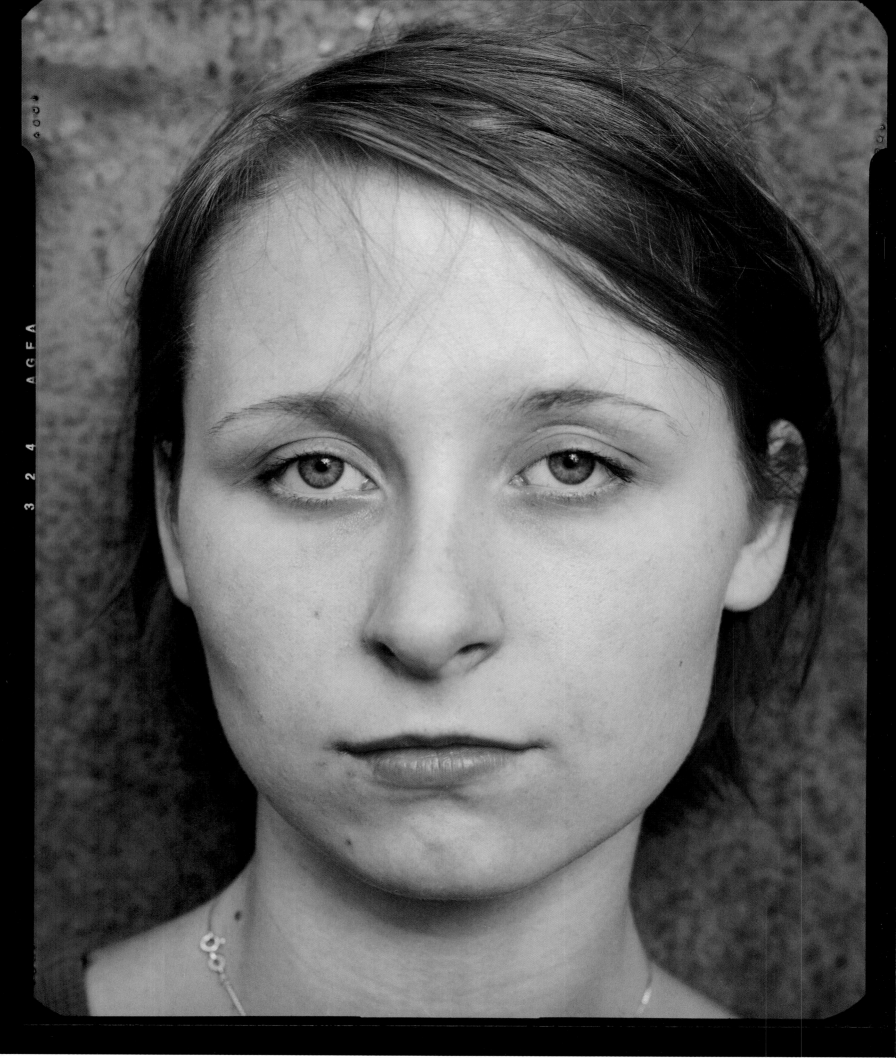

48

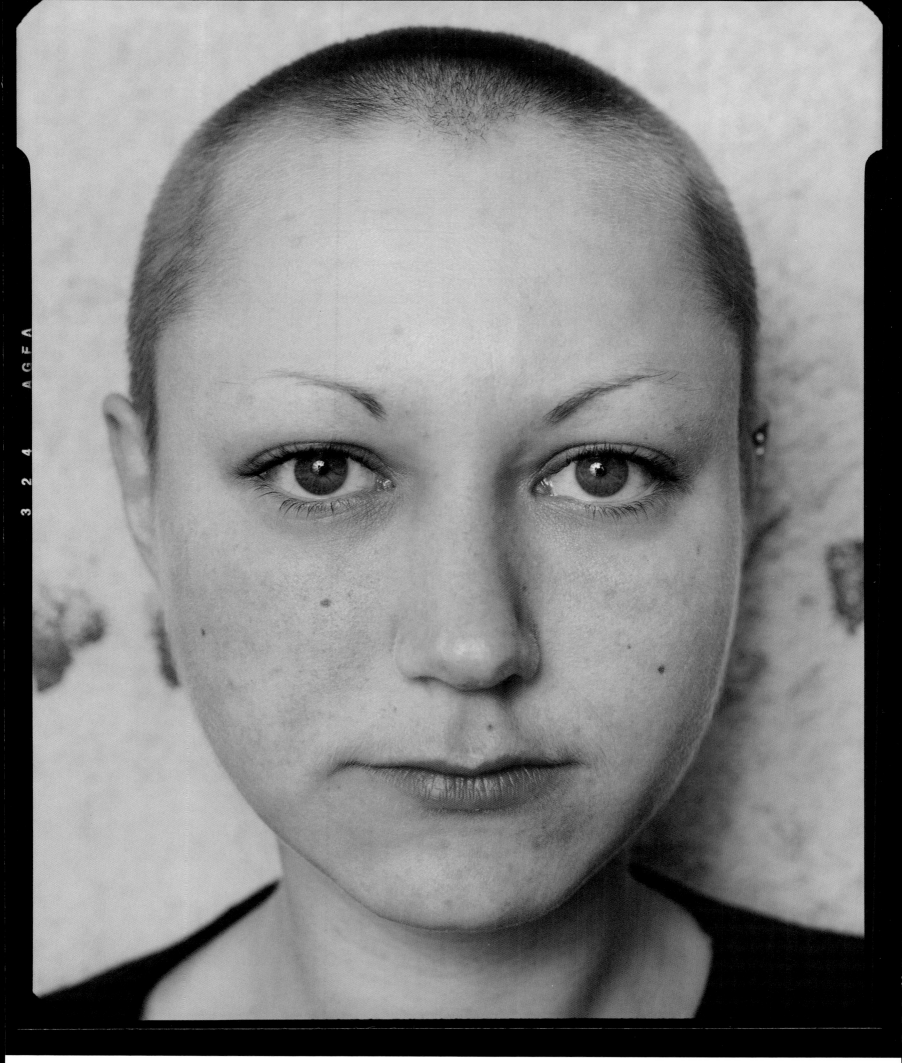

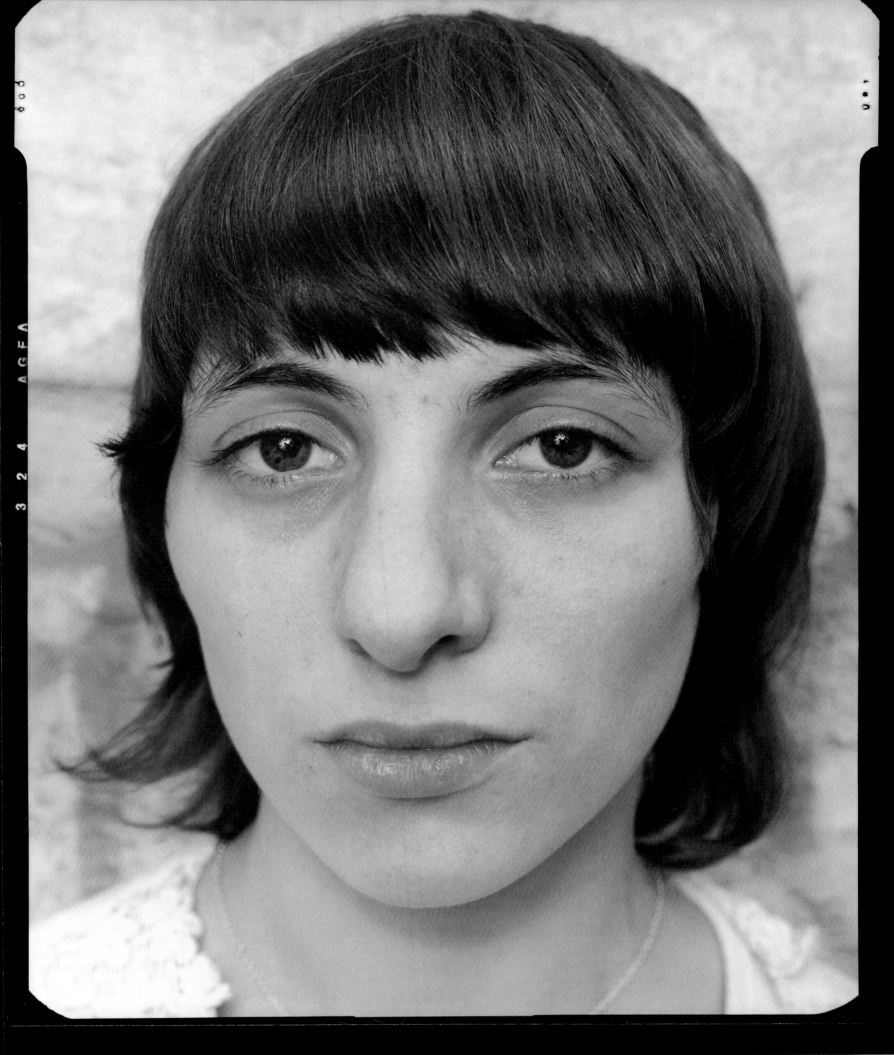

L'Air de Berlin

Henriette Herz
Gemälde von / painting by Anna Dorothea Therbusch, 1778 (Ausschnitt / detail)

Entwurf von / Design by K. F. Schinkel für die «Zauberflöte» / for "The Magic Flute" (Ausschnitt / detail)

Seite / page 44–45: Ballspielerinnen / Ball players
Studentinnen der / Students of the Preussischen Hochschule für Leibesübungen, 1928

Seite / page 46–47: Kugelstösser / Ball thrower
UV-Film / UV film (Wege zur Kraft und Schönheit, 1924 / 26, by W. Prager)

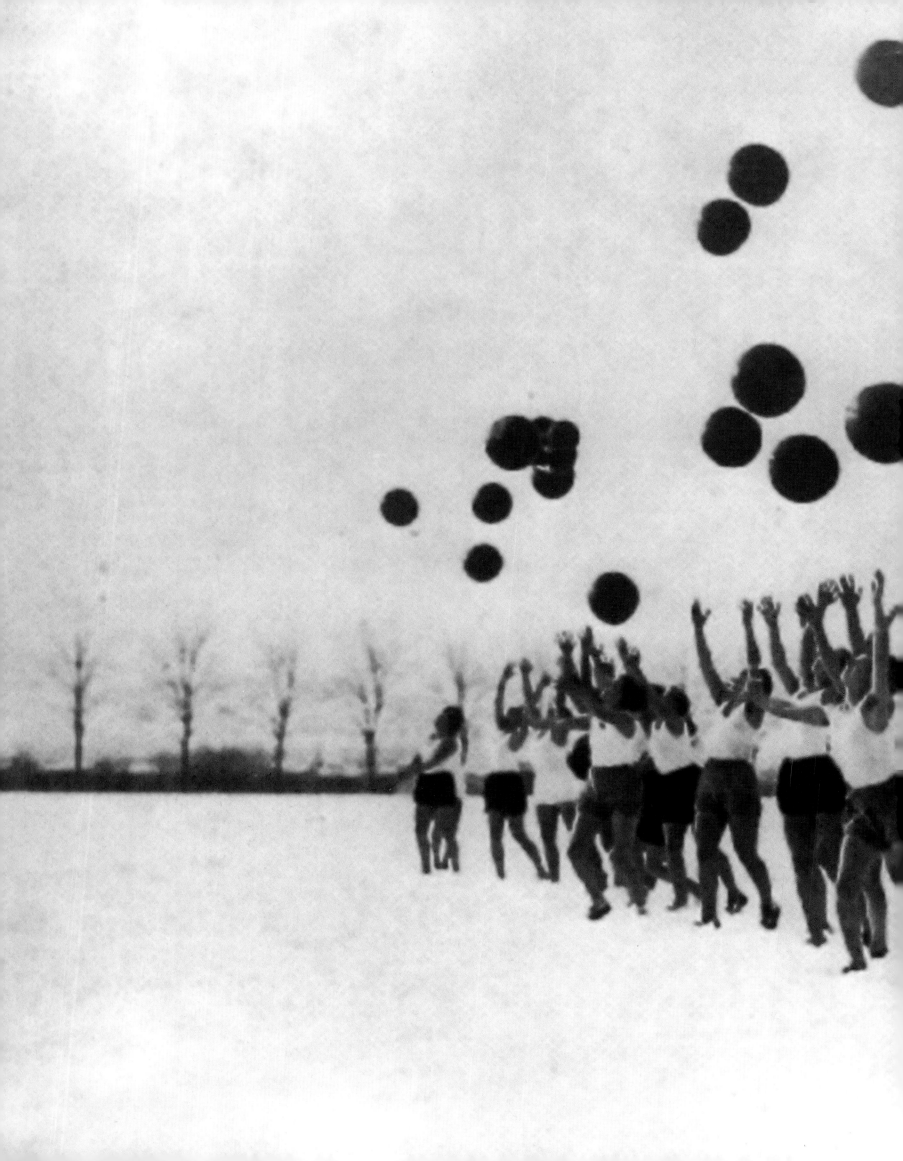

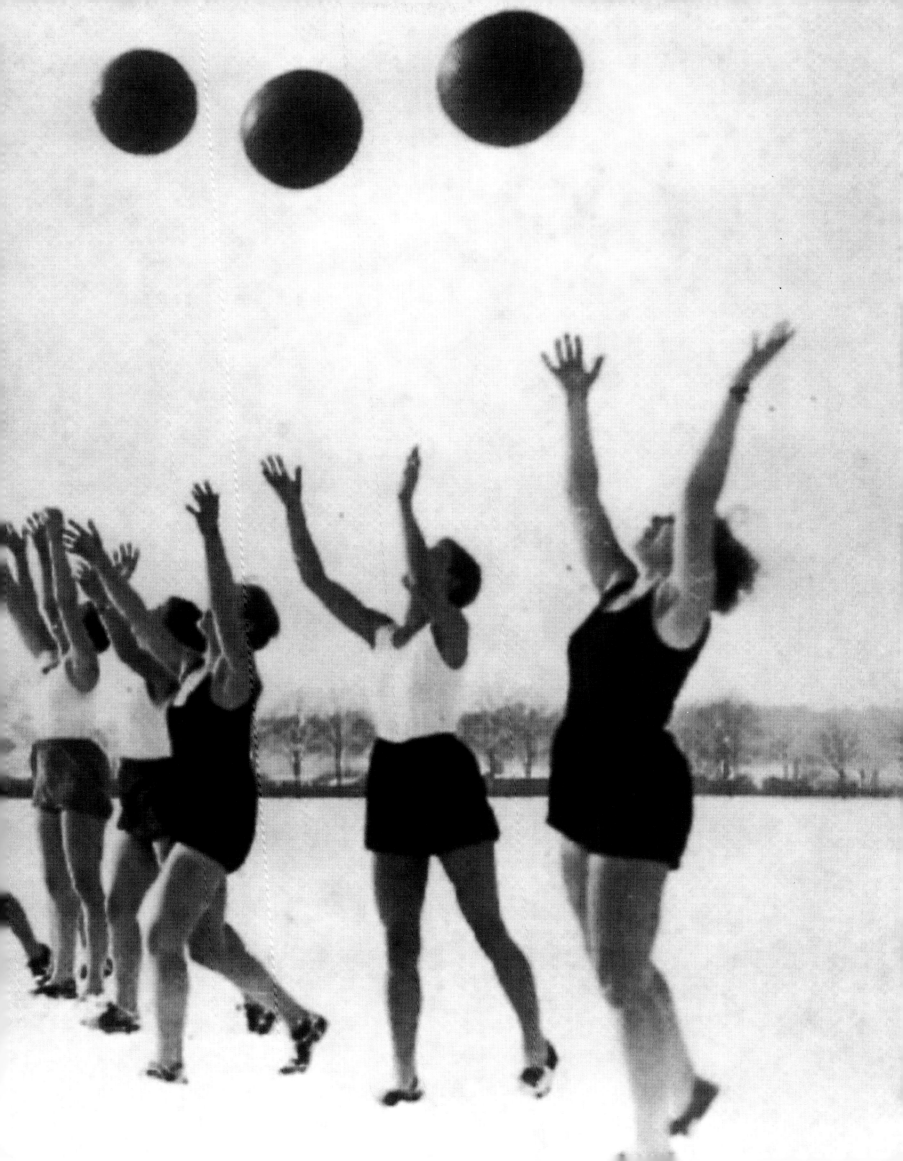

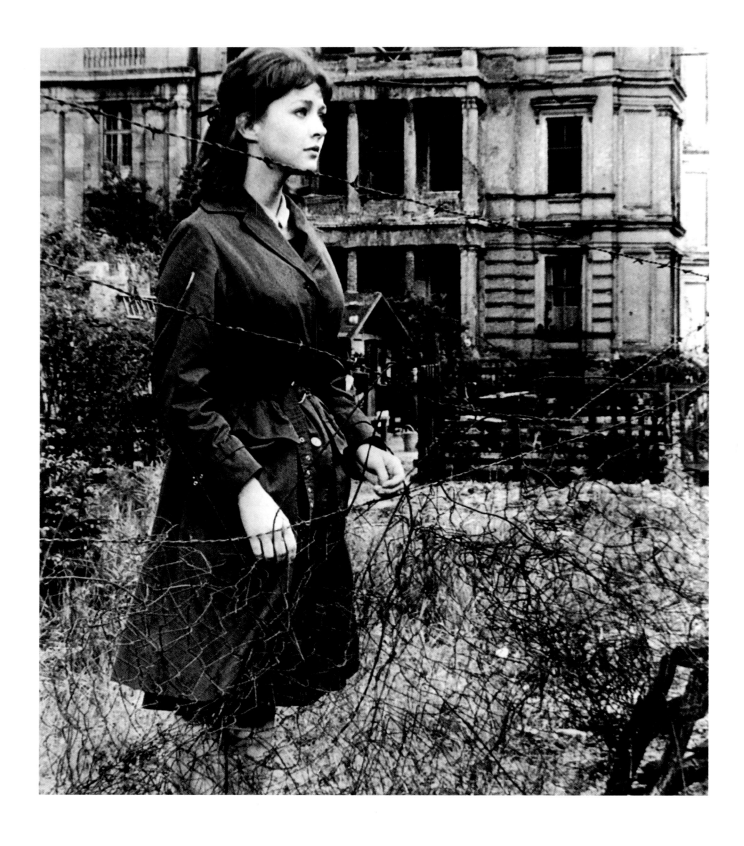

Video
Tunnel 28 (Régie / directed by Robert Siodmak, 1962)

SONGOFTHESONG
Frauenerde

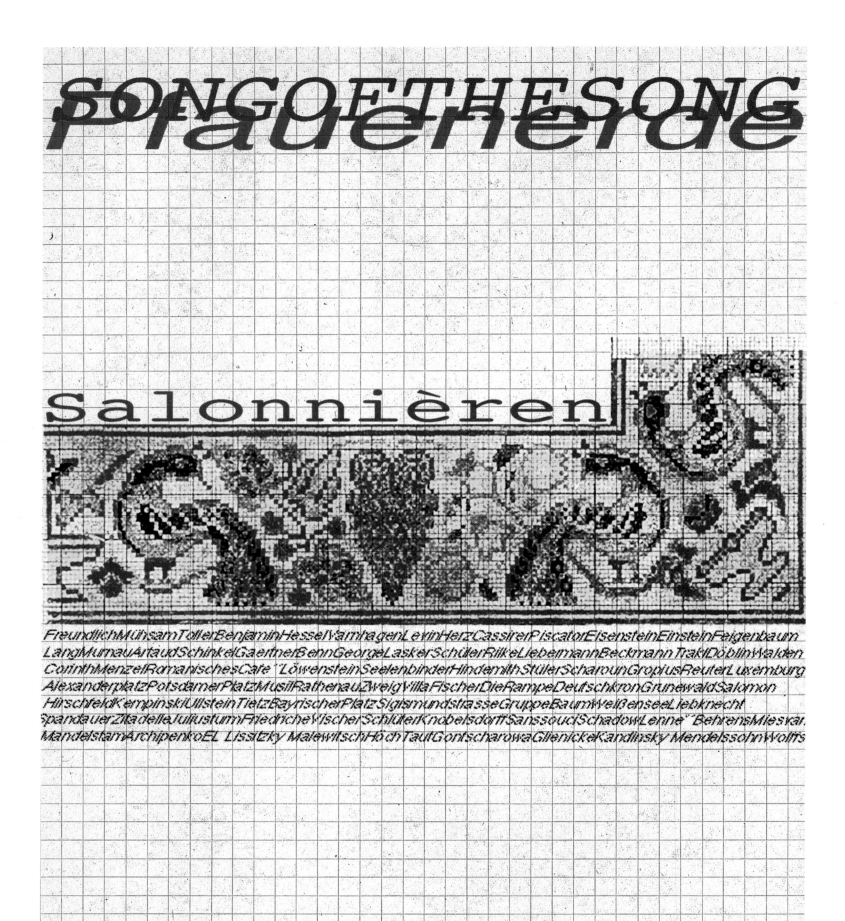

Salonnièren

Im

Dickicht

Berlins

László F. Földényi

«In this city without style, without tradition, one was conscious above all of everyone's sense that he or she was living in every way from day to day around a kind of zero. The strength and weakness of the Berliners was their feeling that they could begin a completely new kind of life – because they had nothing to begin from.»

Stephen Spender

Meine erste Nacht in Berlin verbrachte ich im Januar 1978. Genauer gesagt war es in Ostberlin, das ich lange nicht mit Berlin gleichsetzen wollte. Jedenfalls nicht mit jenem Berlin, das ich in mir aufgebaut hatte und das, als Mythos, noch jahrelang wie eine Mauer vor mir emporragte. Und mich daran hinderte, das wirkliche Berlin zu erblicken. 1978 nahm ich die Mauer in mir natürlich noch nicht wahr, ich sah nur die andere Mauer, den endlos sich schlängelnden, grauen Betonstrich. Auf diesen führte ich lange Zeit zurück, dass ich nicht sehen konnte, was mich doch umgab.

Es war nicht das erste Mal, dass ich in Berlin war, aber das erste Mal, dass ich in der Stadt übernachtete. Ich deponierte schnell mein Gepäck in der Wohnung, in der ich ein Zimmer gemietet hatte, und brach gleich auf, um die Stadt zu entdecken. Zuvor betrat ich noch das dämmrige Badezimmer. Mein Blick fiel sofort auf die Aufschrift: «Baden 1 Mark!». Das wirkte in dieser Privatwohnung genauso bizarr wie der neben dem Waschbecken ausliegende Plastikteller. Der an den Rändern zerschlissene Karton mit der umständlichen Aufschrift (ein gotisches Verbot) hing niedriger, als dies die Stellung des Regals und Schranks an der Wand verlangt hätte. Dadurch wirkte er etwas diskreter. Als befände er sich nur zufällig dort. Doch gerade das liess mich stutzig werden. Ich hatte die Vermieter bis dahin noch nicht getroffen, aber ihre Denkweise kam mir schon damals verdächtig vor. Obwohl das Einmarkstück in den Teller auf dem kleinen Tisch plumpsen sollte, wollten sie den Eindruck erwekken, als müsste das gar nicht sein. Diese vorgetäuschte Grosszügigkeit, dieses «Ich-weiss-selbst-nicht-wie-die-Aufschrift-dahin-kam» – ja, das war das Kleinkarierteste an dieser ohnehin kleinlichen Ostberliner Wohnung. Ihre Bewohner versuchten auf

einem Umweg an die zu Recht erwartete Mark zu kommen – sie sahen weg und taten dabei doch nichts anderes als hinzusehen. Ihre Schamhaftigkeit war aufdringlich, ihr Taktgefühl indiskret, ihre Zurückhaltung allzu auffällig. Sie waren nicht so, wie sie zu sein schienen. Aber wie sie wirklich waren, hätte ich unmöglich sagen können.

Es fiel mir der englische Held von Christopher Isherwoods Roman *Goodbye to Berlin* ein, der in den dreissiger Jahren in ähnlicher Weise im Gang einer Berliner Pension herumlungerte und sich immer weniger in der Denkweise der für seine Unterkunft verantwortlichen Berliner auskannte. Auch ich hatte im dämmrigen Badezimmer das Gefühl, als wäre ich in einer mir unbekannten Welt gelandet. Angesichts der Aufschrift und des Tellers war mir, als richtete sich der Blick eines trübsinnig und gesichtslos aufdringlichen Neutrums auf mich. Mir schien plötzlich, dass mich in jenem dämmrigen Badezimmer vielleicht Berlin selbst musterte und abwägte. Jenes Berlin, dem ich noch nie begegnet war und das in nichts jenem idealen und mythischen Berlin ähnelte, dessen Bild ich jahrelang in mir gehegt und das zu suchen ich noch nicht aufgegeben hatte. Damals jedoch wies ich diesen Gedanken noch von mir.

Ich blieb nicht lange im Badezimmer. Ich machte mich schnell fertig und brach eilig auf. Zwei Minuten von der Wohnung entfernt befand sich der Grenzübergang Bornholmer Strasse, wo der Verkehr damals nur in eine Richtung floss: Der Übergang durfte ausschliesslich von Westberlinern und Westdeutschen benutzt werden. Hierher, zum Grenzübergang, führte mich mein erster Weg. Ich verweilte dort scheinbar endlos. Beobachtete die Dächer der hoch hinaufragenden Mietshäuser auf der anderen Seite, die fernen Leitungsmasten. Sah eine Taube hinüberfliegen und dann mit mehreren anderen zurückfliegen. Und ich beobachtete die eintreffenden Westberliner. Beobachtete sie nicht einfach, sondern sog mit jeder Faser ihren Anblick mitsamt ihren Schachteln und Tüten, in mich hinein. Ich starrte sie an, als wären sie nicht diesseitige, sondern mythische Wesen. Westdeutschland kannte ich schon ein wenig, wusste, wie es in Frankfurt und Darmstadt, Heidelberg und München war. Aber ich vermutete, dass Westberlin keiner anderen deutschen Stadt ähnelte. Auch nicht Ostberlin. Ich glaubte, dass ich alles, was ich bis dahin über Berlin zusammengelesen, in alten Filmen und Zeitschriften gesehen sowie Liedern und Schlagern der Vorkriegszeit entnommen hatte, nur drüben, jenseits der Mauer finden würde, als formlose, schwebende Stimmung. Auch wenn jenes Ostberliner

Mietshaus, in dem ich in Pankow übernachtete, wie das ganze Viertel um die Jahrhundertwende erbaut worden war, als die Stadt ihre zukünftige Teilung noch nicht einmal im Traum erahnen konnte, war ich überzeugt, dass Ostberlin mit dem echten Berlin reichlich wenig zu tun hatte.

Dort stand ich also mitten in Berlin, auf dem sorgfältig gepflasterten, mindestens hundertjährigen Berliner Bürgersteig, mit hundertjährigen Berliner Mietshäusern hinter mir, an der Schnittstelle von Strassen, deren Richtung und Anordnung sich vor vielen, vielen Jahrhunderten ausgebildet hatten, je nachdem, wie sich die Wege der Berliner über Generationen hinweg gekreuzt hatten. Über mir schien die Berliner Sonne, die hier und da hinter den schnell und niedrig fliegenden Berliner Wolken verschwand, die so beschaffen waren, wie ich es sonst nirgends in Europa gesehen habe. Später brach ich auf, ging in den Strassen spazieren, betrachtete die Berliner, musterte die unverwechselbar berlinerischen Mietshäuser, die kalten, puritanischen Fassaden und die reich und anspruchsvoll geschnitzten Holzgeländer der Treppenhäuser, die eher zu einem Rokokopalast gepasst hätten. Mit einem Wort, ich tauchte in eine Stadt hinein, die Ostberlin hiess. Obwohl ich ständig auf der Suche nach Berlin war.

Manche sehen den Wald vor lauter Bäumen nicht. Ich sah damals die Bäume vor lauter Wald nicht. Ich sah Berlin vor Berlin nicht. Sah es, genauer gesagt, wegen jenes Mythos nicht, dessen Gefangener ich war. Natürlich war ich nicht der einzige Besucher, der Opfer dieser Jagd nach einer Fata Morgana wurde. Noch heute ist das so. Wo immer man den Namen Berlin ausspricht, hat das Wort eine Akustik wie kein anderes. Kein Wunder: Es existiert keine andere europäische Grossstadt, bei der ein so unüberbrückbarer Graben zwischen der Vergangenheit (vor allem dem Zustand vor dem Zweiten Weltkrieg) und der Gegenwart verläuft, wie das bei Berlin der Fall ist. Es genügt, Walter Benjamins Erinnerungen *Berliner Kindheit um 1900* oder Franz Hessels mitreissendes Buch *Spazieren in Berlin* anzublättern, im Kino die alten Filme Ruttmanns, Laforgues, Siodmaks und Ulmers anzuschauen, um sofort zu spüren, dass der Krieg nicht nur am Körper, sondern auch am Geist Berlins bleibende Wunden geschlagen hat. Am Ende der dreissiger Jahre riss in dieser Stadt etwas ab, die Zeit blieb, wie in Dornröschens Schloss, stehen, und Berlin geriet in eine andere Zeitrechnung, die seitdem anhält. Die Stadt wurde Opfer eines künstlichen Eingriffs nach dem anderen, von denen ein einziger ausgereicht hätte, um das Leben der Menschen auf den Kopf zu stellen. Auch Paris, London oder Budapest

erlitten den Krieg, doch sie haben sich erholt und führen ihr früheres Leben, wenn auch mit Veränderungen, fort. In Berlin hingegen scheinen Meteoriten eingeschlagen zu sein, geradewegs aus dem All. Die Stadt hat traumatische Erlebnisse gehabt, wie eine Pflanze, die man aus ihrem Boden reisst, dann erneut einpflanzt, wieder entfernt, und das alles mit wer weiss was für Absichten.

Deshalb eignete sich Berlin dazu, einen eigenen Mythos entstehen zu lassen, der die Stadt gleichsam bedeckt, die natürlich ihr eigenes Leben darunter weiterlebt. Trotz der improvisierten Wohnsiedlungen und der hässlichen Häuserblocks, die nach dem Krieg errichtet wurden, konnte die Stadt Generationen verzaubern und verführen. Wer hierher kam – und jetzt spreche ich von mir –, betrat nicht einfach eine bis dahin unbekannte Stadt und bewunderte nicht nur die von Bildern wohlbekannten Sehenswürdigkeiten. Nein, in Berlin liess mich mein Zeitgefühl im Stich. Alles, was man im Dritten Reich mit dieser Stadt angestellt hatte, was dann Russen und Amerikaner mit gemeinsamer Kraft fortsetzten und die mauerbauenden Ostdeutschen schliesslich vollendeten, liess den Begriff der Geschichte zweifelhaft werden, zerstörte die Illusion ihrer Zweckhaftigkeit, Sinnhaftigkeit, Berechenbarkeit und Gestaltbarkeit. Berlin wurde das Monument des Zerbrechens von Zeit und Geschichte; das ist in gewisser Weise genauso ein Wunder, wie es ein Wunder ist, dass dasselbe nicht auch mit Paris, London oder Budapest geschah. Der Mythos Berlins nährt sich aus jenem sonst nirgends spürbaren Phänomen, dass man hier das Gefühl hat, auf mehreren Ebenen gleichzeitig zu existieren. Diese lassen sich zwar gut voneinander unterscheiden, und doch liegen sie sehr eng beieinander. Natürlich stösst man auf Schritt und Tritt auf die Spuren des Vorkriegsberlin. Es stehen die um die Jahrhundertwende errichteten Mietshäuser mit ihrem kalten Äusseren, man trifft ständig auf die öffentlichen Gebäude des Reiches, deren klassizistischer Stil sich auffällig vom Klassizismus anderer Länder unterscheidet, man kann in den alten Parkanlagen spazierengehen oder im Grunewald, wo es kriegsbedingte Zahnlücken kaum gibt, radfahren. Man kann diese Stadt in Besitz nehmen, sich in ihr sogar heimisch fühlen, und doch: Es ist, als lauerte auch ein Phantom überall, als trüge jedes Gebäude, jede Parkanlage ihr eigenes Gespenst in sich.

Vielleicht stand ich im Januar 1978 auch deshalb so gebannt vor dem Übergang Bornholmer Strasse. Ich sehnte mich nicht einfach von Ostberlin nach Westberlin hinüber, es erfüllte mich nicht nur eine eng an mein eigenes Schicksal geknüpfte politische Entscheidung mit Unzufriedenheit. Mich zog die unbezwingbare Idee

Berlins an. Alles, was ich bis dahin über Berlin gelesen und gehört hatte, hatte sich in mir zu einer idealen, sirenenstimmigen Traumstadt gefügt, die ich mit dem wirklichen Berlin – in diesem Fall Ostberlin – nicht identifizieren konnte. Und etwas flüsterte mir ein, dass die Mauer nicht nur gebaut wurde, um die östliche Hälfte der Stadt von der westlichen zu trennen, sondern auch, um das tatsächlich existierende, begehbare und auf Karten aufgezeichnete Berlin von jenem aus meinen Träumen, Sehnsüchten sowie aus alten Filmen und Büchern bekannten Berlin zu trennen, das man – als Idealstadt – niemals aufzeichnen oder begehen konnte. So zog sich die wirkliche, graue Betonmauer vor mir dahin, in der ich jedoch eine zweite, unsichtbare, virtuelle Mauer zu entdecken meinte.

Heute weiss ich, wie enttäuscht ich gewesen wäre, wenn man damals plötzlich die Schranke vor mir geöffnet und mich in den anderen, kürzeren Teil der Bornholmer Strasse hinübergelassen hätte, dorthin, wohin ich dann zehn Jahre später gepilgert bin. Denn im Herbst 1988 musste ich beim Spaziergang in den westlichen Abschnitt der Bornholmer Strasse erkennen, dass ihre kürzere Hälfte sich nicht viel von ihrer längeren unterschied. Zehn Jahre zuvor hatte ich mich am Übergang Bornholmer Strasse «nach drüben» gesehnt, nach jenen grauen Mietshäusern, die doch auch auf der anderen Seite emporragten, und nach jenem unerreichbaren Himmel, der sich auch über die andere Hälfte der Stadt wölbte. Später auf der «anderen Seite» sah ich, dass mich auch dort nur dasselbe empfing: Das in unfreundlichen Farben gehaltene Linoleum in den Treppenhäusern der Westberliner Mietshäuser verbreitete einen ähnlichen Geruch wie in Pankow, und es mangelte auch nicht an jenen diskret aggressiven Aufschriften, von denen ich eine in meinem Ostberliner Badezimmer angetroffen hatte. Die berühmt-berüchtigte Berliner Arroganz liess mich im Westen ebenso oft stutzig werden wie im Osten, und der Berliner Dialekt tönt (wenn er nicht zufällig einen sächsischen Einschlag bekommt) auf beiden Seiten gleich hart.

Nachdem ich in den achtziger Jahren für längere Zeit nach Westberlin gezogen war, begann ich von Woche zu Woche, von Monat zu Monat immer mehr zu spüren, dass der Mythos der Stadt, den ich 1978 von Ostberlin aus noch auf die westliche Hälfte der Stadt projiziert hatte, weder in diesem noch in jenem Viertel der Stadt zu lokalisieren war. Vergeblich suchte ich ihn in Wilmersdorf, in Steglitz, in Dahlem, in Schöneberg, in Friedrichshain oder in Pankow. Er lässt sich nicht räumlich festmachen, denn sein Wesen liegt gerade im Zusammenbruch der Zeit. Wollte ich ihm doch räumlich auf die Spur kommen, bliebe mir (jedenfalls in den achtziger Jahren)

nur eine Möglichkeit: die Mauer. In Westberlin habe ich die Mauer genauso wieder und wieder aufgesucht wie früher in Ostberlin. Ich starrte genauso hinüber, wie ich das zuvor von der anderen Seite her getan hatte. Die stets auf die andere Seite gerichtete, gespannte Aufmerksamkeit: Lange bedeutete das für mich Berlin.

Die Schranken und der hinter der Mauer verlaufende breite und ausgestorbene Streifen Land hielten mich in ihrem Bann wie früher nur eines: der Mythos Berlins. Und beide unterschieden sich gar nicht so sehr voneinander. Dieses öde Niemandsland, das war der Mythos. Vom Flugzeug aus wirkte es wie ein durch ein Blatt Papier schimmerndes riesiges Wasserzeichen. Und nichts anderes war die Mauer: das sichtbar gewordene Wasserzeichen von Berlins rätselhaftem Mythos. Ein Streifen Land wie eine wirkliche, wahnwitzige Dissonanz. In Form dieser Mauer erstarrte die geborstene Zeit, die aus dem Lot geratene Geschichte zu Stein. Sie ist das perfekte Sinnbild einer Stadt, die den Fremden aufnimmt und doch nie zulässt, dass er sich restlos in ihr zu Hause fühlt. Auf ihre Weise hat die Mauer Berlin genauso nach allen Seiten aufgepflügt wie die S-Bahn; es war unmöglich, sie auf Dauer zu vergessen. Beide verlangten ständige Bereitschaft ab. Noch heute erinnert mich das Knattern der S-Bahn daran. In den überraschendsten Augenblicken taucht der Zug auf, rast bald über einen Damm wie an der Gervinusstrasse, bald unter einer Stadtbrücke hindurch wie beim Halensee, bald als Hochbahn wie in der Skalitzer Strasse, bald über eine von Läden wimmelnde Strasse wie die Bleibtreustrasse. Dann verstummt für einen Augenblick jedes Gespräch, sekundenlang erstarrt jedes Leben, und die Blicke suchen unbewusst den Wagen, der längst vorbeigerast ist. Die S-Bahn zieht die Aufmerksamkeit auf sich und lässt sie doch nicht auf sich ruhen. Ihre Geschwindigkeit und Flinkheit machen sie uneinholbar. Sie stellt das Nervensystem der Fremden auf die Probe; das Nervensystem der Berliner hingegen – und damit der Stadt – scheint genauso beschaffen zu sein. Indem sie überall hinkommt und alles in erreichbare Nähe bringt, wird sie zu einem Musterbeispiel der Städteplanung. Und doch, sie erweckt auch den Eindruck, als wolle sie den Stadtplanern zur Schande gereichen. Denn die alles vernetzende S-Bahn trägt die Atmosphäre der Bahnhöfe der Vorstädte und Aussenbezirke auch in die Innenstadt hinein, und in ihrem Gefolge erscheinen überall wahllos auch die Fabrikbauten, Hangare, Lagerhallen, Gaswerke und für Güterbeförderung gedachten Kanäle. Es gibt in Europa keine andere Stadt, in der die Innenstadt so sehr von den Aussenbezirken durchdrungen ist. Als hätte die schnell zur Weltmetropole gewachsene preussische Stadt ihre Pubertät übersprun-

gen. Sollte jene Zeitverwirrung, die sich später so verhängnisvoll zugespitzt hat, hier schon am Ende des neunzehnten Jahrhunderts eingesetzt haben? Jedenfalls ist die Bedeutung von *aussen* und *innen,* ob bezogen auf die Seele oder die Stadtplanung, in Berlin eine ganz andere als in anderen Städten.

Das Fehlen jeder Gesetztheit, das Berlin seit mehr als einem Jahrhundert zur rastlosesten Stadt in Europa macht, ist wie das Verhängnis selbst. Die Zeitschichten haben sich hier so gestaut wie anderswo die Erdschichten. Diesem Verhängnis verdankte Berlin auch seine vier Jahrzehnte währende Teilung, wie auch die Mauer, die zwar nur drei Jahrzehnte stand, aber zweifellos auch in hundert Jahren noch das charakteristischste Symbol der Stadt sein wird. Die Mauer war wie das Lavagestein, von dem man auf die in den Tiefen der Erde brodelnden Kämpfe schliessen kann. Solange sie stand, stiessen sich die hiesigen Menschen von beiden Seiten immer wieder an ihr. Doch auch jetzt, da sie nicht mehr steht, macht sie ihren Einfluss geltend. Der Mythos hat nicht aufgehört zu sein. Im Gegenteil: Es genügt, einen Blick auf die Bauarbeiten am Potsdamer Platz zu werfen. Sie sind, verglichen mit jeder anderen Baustelle der Welt, genauso einzigartig wie die Art und Weise, wie Berlin früher die Zeit und die Geschichte aufzuwühlen vermochte oder wie die Mauer ein einzigartiges Gebilde der Urbanisierung dargestellt hat.

Berlin übertrifft sich dauernd selbst. Kein Wunder, dass derjenige, der als Fremder hier ankommt, ständig auf der Suche nach etwas ist. Eine Stadt, die den Besucher aggressiver überwältigt als jede andere europäische Grossstadt, die den Fremden schneller verschlingt als London, Budapest oder Paris. Und die sich zugleich nicht begrenzen, nicht fassen und nicht beschreiben lässt. Es gibt keinen Osten und keinen Westen, nur Berlin, das jedoch mit jeder Faser über sich selbst hinausweisen will. Es nimmt einen auf, und dennoch lenkt es die Aufmerksamkeit ständig auch auf sein eigenes Ebenbild, ein virtuelles Berlin, das vielleicht nie existiert hat und doch Heimweh erweckt. Das einen also ständig auch abweist. Doch könnte es nicht diese zentrifugale Wirkung ausüben, wenn nicht in seinem Inneren, fast schon seinem Magen, auch eine entgegengesetzte Kraft arbeitete, die einen wie ein Strudel ständig zu verschlucken sucht und meine Gedanken, wo auch immer ich mich in Europa aufhalte, wieder und wieder zu sich zurückkehren lässt.

Aus dem Ungarischen von Akos Doma

In the Thicket of Berlin

László F. Földényi

"In this city without style, without tradition, one was conscious above all of everyone's sense that he or she was living in every way from day to day around a kind of zero. The strength and weakness of the Berliners was their feeling that they could begin a completely new kind of life – because they had nothing to begin from."

<div align="right">Stephen Spender</div>

In January 1978 I passed my first night in Berlin. More precisely in East Berlin, which for a long time I refused to identify with Berlin – at least not with the Berlin I had constructed in my mind and which, mythically, towered like a wall in front of me for years and prevented my seeing the actual city. Of course, in 1978 I had not yet become aware of this wall rising in my mind; I saw only that endlessly winding gray band of concrete. For a long time I blamed it for not perceiving what was actually around me.

This was not my first time in Berlin, but it was the first night I had spent there. As soon as I placed my belongings in the apartment where I had rented a room I set out to explore the city. Before doing so, I stepped into the dim bathroom. My glance fell on the sign: "Baden 1 Mark!" It created a bizarre effect in this private apartment, as did the plastic dish placed next to the sink. The decrepit cardboard sign with its curlicued lettering (a Gothic prohibition) hung lower than the placement of the cabinet and shelf on the wall demanded. This gave it a somewhat demure appearance – as if it had found its way there by mere accident. But it was precisely this which gave me pause. I had not yet met the owners of the apartment, but I was already beginning to have a sense of their mentality. In order to have the one-mark coin dropped into the plastic dish they strove to create the impression that it should not have to be there at all. This pretension of nonchalance, this "I just can't imagine how that sign got here" – this indeed was the least nonchalant possible touch in what was otherwise a veritably modest East Berlin apartment, which was made somewhat more human by a ferret that ran back and forth in a state of constant agitation. The own-

ers tried to obtain by an indirect route the one mark they were entitled to – that is, they looked nonchalantly away while they were in fact anticipating the coin. Their modesty was pushy, their tact indiscreet, their restraint excessively showy. They were not what they appeared to be. But what they were actually like I would have been unable to define.

It called to mind the English protagonist of Christopher Isherwood's novel *Goodbye to Berlin* who had similarly stumbled about on the corridor of a 1930s Berlin boarding house, more and more mystified by the mentality of the Berliners who gave him lodging. In that dim bathroom I, too, now felt as if I had dropped into a world unknown to me. That sign and that dish made me feel as if I were under the constant surveillance of a morose, facelessly intrusive and entirely neutral person. I had a fleeting notion that in that bathroom Berlin itself was scrutinizing me and sizing me up. A Berlin that I had never yet encountered, and which had no resemblance whatsoever to the ideal and mythical Berlin whose image I had cherished for years and the search for which I had not yet given up. But at the time I quickly dismissed this thought.

I did not dawdle in the bathroom. Soon I was done and left in a hurry. A two-minute walk from the apartment took me to the Bornholmer Strasse checkpoint where the traffic at the time was strictly one-way: it was available only to West Berliners and West Germans. This checkpoint was my first destination. I stood there for what seemed like an endless length of time viewing the tops of the tall apartment buildings on the other side and the distant electric poles. I watched a pigeon flying over, then flying back accompanied by others. And I observed the arriving West Berliners. I did not merely look at them: I absorbed the sight of them through every pore of my being, each box and bag they carried. I stared at them as if they were mythical creatures, not of this world. I had already had some experience of West Germany; I knew what Frankfurt and Darmstadt, Heidelberg and Munich were like. But I suspected that West Berlin, where I had never been until now, was unlike any other German city, including East Berlin. I imagined that all that I had read about Berlin, all that I had glimpsed in old movies and magazines, all that I had gathered from pre-war songs and popular hits, was waiting for me over there, on the other side of the wall, in the form of an inchoate and billowing ambiance. It made no difference that the East Berlin apartment house in Pankow where I was staying, as indeed the entire neighborhood, had been built around the turn of the century when the

city had had no inkling of its eventual division – I was still convinced that East Berlin had nothing to do with the real Berlin.

There I stood in the middle of Berlin, on the sidewalk that had been meticulously laid out a hundred years earlier, with the hundred-year old Berlin apartment buildings behind me, at the intersection of streets whose direction and arrangement had evolved over centuries, corresponding to the traffic patterns of generations of Berliners. Meanwhile the Berlin sun shone resplendent overhead, occasionally disappearing behind the low and rapidly moving Berlin clouds, the like of which I have not seen in any other European city. Then I set out for a walk on the streets of Berlin, observed the people of Berlin and those unmistakably Berlin apartment buildings with their puritanical and stern façades and their richly and fastidiously carved wooden stairway railings that seemed more suited to rococo palaces than to these apartment buildings. In other words, I immersed myself in the city called East Berlin – while being constantly in search of Berlin.

There is such a thing as not seeing the wood for the trees. At the time, I was unable to see the trees for the wood. I was prevented by Berlin from seeing Berlin. More accurately, by a myth of Berlin that held me captive. Of course I was not the only one who, on arriving in Berlin, was victimized by chasing this mirage. It happens even nowadays. No matter where we make mention of Berlin, pronouncing the name of this city creates reverberations unlike any other city's. And no wonder: there is no other metropolis in Europe whose past (above all its circumstances before the second World War) is separated by such an unbridgeable chasm from its present, as may be felt in Berlin. It is enough to look into Walter Benjamin's *Berliner Kindheit um 1900*, or Franz Hessel's spellbinding book *Spazieren in Berlin*, or to see the old films of Ruttman, Laforgue, Siodmak and Ulmer to understand at once the lasting wounds inflicted by the war on Berlin's spirit as well as its body. Something was broken off here in the late Thirties; time stopped in this city, as in Sleeping Beauty's castle, and ever since then Berlin has lived a different time zone, with its own reckoning of time. The city became the victim, in rapid succession, to a series of forced interventions, any one of which would have been sufficient to turn the life of its inhabitants upside down. Paris, London, and Budapest have all suffered through the war, but have recovered to continue their former lives, although in altered form. By way of contrast, Berlin seems to have been hit by a shower of meteorites from outer space. The city suffered traumas comparable only to an uprooted plant that is dug

up once more after being re-planted, only to be transported to some unknown destination.

Thus Berlin became qualified to create its own myth which as it were covers the entire city, while the city lives on underneath it. Regardless of the ugly blocks of improvised housing projects hastily erected after the war, the city was able to enchant and seduce entire generations. Those who came here – and I am speaking from experience – did not simply arrive at an unknown city, nor did they come to admire sights familiar from pictures. No, in Berlin I was abandoned by my sense of time. All that was done to this city by the Third Reich, then continued by the united efforts of the Russians and the Americans, only to be carried to a degree of perfection by the wall-building East Germans, all that succeeded in making the concept of history questionable by destroying the illusion of its expediency, intelligibility, predictability and malleability. Berlin became a monument to the breakdown of time and history; this, in its way, is as much of a miracle as the fact that this did not happen to Paris, London or Budapest. The myth of Berlin is fed by the sensation, felt nowhere else, that here one exists simultaneously on several planes of time. These planes are quite separable, yet still closely adhere to each other. Of course one comes across traces of pre-war Berlin everywhere. The stern façades of apartment buildings erected at the turn of the century are still ubiquitous, and one encounters all over the place public buildings constructed during the Reich, whose classicism is strikingly different from the classicism seen in other countries. One may take walks in old parks and ride a bicycle in Grunewald, where hardly any wartime gaps are in evidence. One may take possession of the city and even feel at home in it, and yet it is as if an everpresent phantom were lurking about, and each building, each park carries its own ghost within itself.

Perhaps it was for this reason that I had stood so spellbound at the Bornholmer Strasse checkpoint in January 1978. I was not simply yearning to go from East Berlin to West Berlin; it was not only that I was deeply frustrated by a political decision that had deeply influenced my fate, too. It was the unattainable idea of Berlin itself that drew me. All that I had read and heard about Berlin up till then consolidated in my mind into an ideal, siren-voiced dream city that I was unable to identify with the actual Berlin – in this case, East Berlin. And something, a voice in my ear, intimated that the Wall had been built not only to divide the city into East and West, but also to divide the existent, walkable and mappable Berlin from the Berlin familiar

from my dreams, yearnings and from old books and movies, an ideal city that could never be mapped or covered on foot. There in front of me rose the real wall, made of gray concrete, but for me it stood for another wall that was virtual and invisible.

Today I know how disappointed I would have been had the barrier been raised to allow me to cross over to the other, shorter portion of Bornholmer Strasse, the part that I was able to make the pilgrimage to ten years later. For in the autumn of 1988, strolling on the western section of Bornholmer Strasse, I was compelled to acknowledge that the shorter portion of the street was not any different from its longer part. Ten years previously at the Bornholmer Strasse checkpoint I had yearned for "over there", for the gray apartment buildings that rose on the other side as well, and for that unreachable sky that also arched over the other half of the city. Later, "on the other side", I could see that the same awaited me there, too: the unattractively colored linoleum in the staircases of West Berlin apartment buildings had the same scent as in Pankow, and there was no shortage of discreetly aggressive signs of the sort I had encountered in that East Berlin bathroom. That famous, infamous Berlin arrogance still made me pause every time, just as in the East, and the Berlin dialect (except when it had a shade of Saxon inflection) rapped out with an equal snappiness on both sides.

Having sojourned in West Berlin for an extended period in the Eighties I began to realize gradually, week by week and month by month, that the city's myth, which, back in 1978 in East Berlin I had still imagined to be in the western part of the city, simply cannot be assigned to any one of its districts. It would be useless to seek it in Wilmersdorf, Steglitz, Dahlem, Schöneberg, Friedrichshain or Pankow. It defies localization in space, since its essential quality is the collapse of time. The only chance of discovering its traces in space (at least during the Eighties) was afforded by the Wall. In West Berlin I found myself seeking out the Wall just as I had done earlier in East Berlin. I stared at it the same way as I had before, from the other side. For a long time Berlin had come to mean for me this intense attention directed at the ever-present other side.

The broad and desolate strip of wasteland beyond the barriers and the wall cast a spell on me such as only one thing, the myth of Berlin, had done formerly. And these two were in fact not so different from each other. This bleak no-man's-land was the myth itself. Seen from an airplane it had the effect of a gigantic watermark showing through a sheet of paper. That is what the wall was: the visible watermark of Berlin's

enigmatic myth. That strip of land was a veritable, delirious dissonance. The break-down of history, the collapse of time had frozen into stone in the form of this wall. It was the perfect symbol of a city that received foreigners by not allowing them to feel unreservedly at home in it. In its own way the wall criss-crossed Berlin the same way as the S-Bahn did, so that it was impossible to remain unaware of it for any length of time. They both required a constant preparedness. To this very day the roar of the S-Bahn reminds me of this. The train can appear at the most unexpected moments, now speeding on top of an embankment as along Gervinusstrasse, or under some urban overpass as at Halensee, or on elevated tracks as on Skalitzer Strasse or above a street crowded with shops such as at Bleibtreustrasse. At such times all conversation pauses for a moment, life freezes for a second while all eyes auto-matically seek the train which has already raced off. The S-Bahn attracts attention without letting it linger on itself. Its speed and quickness make it untouchable. It sorely tries foreigners' nerves, whereas the nervous system of the Berliners' seems to be made for it. And the same may be said for the city itself. The S-Bahn, by reach-ing everywhere and making everything accessible, is a model of city planning. And yet it creates the impression that it mocks the city planners, for the ever-present S-Bahn brings with it the mood of train stations in the suburbs and outlying districts in the center of the city. It is indiscriminately accompanied everywhere by factory buildings, hangars, warehouses, gas works and canals intended for the transport of goods. In no other city in Europe is the center so permeated by the outlying parts. It is as if this Prussian city had grown into a metropolis so rapidly that it skipped its adolescence. Could it be that the eventually fateful disruption of time had already begun here as early as the end of the 19th century? In any case the meaning of *inner* and *outer*, as referring both to the soul and to city planning, has taken on aspects rad-ically differing from other cities.

This absence of stability, which has for more than a century made Berlin the most restless city in Europe, carries the force of destiny. Here the different planes of time have slipped over each other the way geologic layers have elsewhere. It was this des-tiny that brought about the dividedness that lasted for four decades, as well as the wall itself, which, although it stood for only thirty years, is certainly bound to remain the most characteristic symbol of Berlin for the next hundred years. The wall was like igneous rock that is evidence of the upheavals deep down below the surface of the earth. As long as it stood, those who lived here kept constantly coming up against it.

But even now, when it no longer stands, its effect continues to be felt. The myth has not died. On the contrary: it is sufficient to behold the construction going on at Potsdamer Platz. No other building project in the world is like it; it is just as unique as Berlin's former ability to disrupt time and history, it is an urban construct every bit as unique as the Wall had been.

Berlin keeps surpassing itself. No wonder that the foreigners who arrive here are forever chasing after some dream. This is a city that overwhelms the visitor more aggressively than any other great city of Europe, a city that consumes foreigners faster than London, Budapest or Paris. But at the same time it is uncircumscribable, elusive, and defies definition. There is no East or West, only Berlin, a city that, as it were, does its utmost to point beyond itself. It receives you while at the same time directing your attention to its own double, a virtual Berlin that may never have existed yet can still arouse homesickness. In a word, it constantly rejects you. But it could not possess this centrifugal effect were it not for that contrary force deep inside, in its belly as it were – which, like a vortex, forever endeavors to suck you in, so that no matter where I am in Europe, my thoughts are again and again drawn back to Berlin.

Translated from the Hungarian by John Bátki

Berlin, Stadt der Vögel

Emine Sevgi Özdamar

Berlin
17° / 7°

Ich sah Berlin zum ersten Mal vor 35 Jahren. Die Stadt war wie ein Bühnenbild. Es gab aber keinen Regisseur dort, man wusste nicht, welches Stück gerade inszeniert wurde. Die Menschen sahen so aus, als ob sie auf einen Regisseur warten würden, der den begrenzten Raum Berlin als eine lebendige Stadt inszeniert.

Berlin war damals müde. Es sah manchmal wie ein zahnloser Mund aus. Es hatte Gedächtnislücken. Es hatte vielleicht keinen Kopf mehr. Der Körper lief ohne Kopf, links, rechts, und blieb oft stehen. Die Hände konnten noch die Einschusslöcher an den Hauswänden tasten. Ich dachte damals, ich sehe keine lebende Stadt, sondern ständig die Fotografien des Gestern einer Stadt und rutschte durch diese Bilder in eine andere Zeit hinein:

Der Kanal, in den sie Rosa Luxemburg hineingeschmissen hatten, war zu einem Foto erstarrt und sah wie ein Grabmal aus dunklem Wasser aus.

Ein Kopfsteinpflaster, ein Stück Currywurst.

Tote Bahnschienen, zwischen denen Gras wächst.

Hausschild: «Das Spielen der Kinder im Hof und Treppenhaus im Interesse aller Mieter untersagt.»

Strassenschild: «Achtung, Sie verlassen den amerikanischen Sektor.»

Das geschlossene Tor des jüdischen Friedhofs in Ostberlin.

Ein Lokal mit Musik aus den vierziger Jahren, alte Frauen tanzen mit alten Frauen.

Ein mit Schnee bedeckter Schrebergarten, ein festgefrorener Spaten an der Hauswand.

Der ängstliche Nacken eines alten Mannes, wenn jemand hinter ihm steht.

Ein Teller Erbsensuppe auf einem Stehtisch.

Ein einsamer Ostpolizist auf dem Bahnsteig, an dem die Westberliner U-Bahn ohne anzuhalten vorbeifährt.

Vor den Kachelwänden, unter Neonlampen, rauchende Fabrikarbeiterinnen.

Eine leere Telefonzelle vor dem im Krieg zerstörten Anhalter Bahnhof.

Manchmal bewegten sich diese Fotos kurz: Ein Mann kam mit einem Leierkasten in einen Hof, stand unter dem Schild «Spielen der Kinder in Hof und Treppenhaus im Interesse aller Mieter untersagt» und spielte alte Lieder, ein paar Fenster öffneten sich, Hände warfen Sechser herunter, der Mann sammelte die Groschen ein, ging weg, und der Hof und das Schild erstarrten wieder zu einem Foto. Manchmal fiel in den Kanal, in den sie Rosa Luxemburg hineingeworfen hatten, ein Blatt von einem Baum, drehte sich kurz auf dem Wasser, dann erstarrte der Kanal wieder zu einem Foto.

83

Der Filmemacher Godard sagte, nachdem er den Film *Deutschland im Jahre Null* gesehen hatte: *Berlin, Draculas Grabmal!*

Die Berliner Strassen hatten damals viele Lücken. Hier stand ein Haus, dann kam ein Loch, in dem nur die Nacht wohnte, dann wieder ein Haus, aus dem ein Baum herausgewachsen war. In den kalten Nächten schob der Wind die einsamen Zeitungsblätter vor sich her zu diesen Löchern, und plötzlich flogen in diesen Ruinen helle Zeitungsblätter in die Luft, stiessen zusammen, machten Geräusche, wirbelten gemeinsam weiter und sahen so aus, als ob sie die Geister dieser Stadt wären. Wohin gingen all diese Geister? Wo sammelten sie sich? Wenn man damals in Berlin die Lebenden und die Toten miteinander verglichen hätte, wären die Toten in der Mehrzahl gewesen? Es gab sehr wenige Männer zu sehen. Einige Männer liefen mit Handprothesen durch die Strassen, die künstlichen Hände steckten in schwarzen Lederhandschuhen, waren unbeweglich. Deswegen kamen mir die künstlichen Hände auch wie zum Foto erstarrt vor. Manchmal fuhr ein alter Mann auf einem Fahrrad, und auch das erstarrte zu einem zu stark belichteten, unscharfen Foto. Ein Mensch aus Licht, ein Fahrrad aus Licht, man kann ihn nicht anfassen, man kann nicht hinter ihm herrufen, nicht sich gegenseitig anlächeln.

Man sah damals in den Berliner Parks fast nur Frauen, alte, oft mit kleinen Hunden. Eine der alten Frauen biss manchmal an einem Apfel und kaute ihn sehr langsam, hörte ihrem eigenen Kauen zu, so als ob der Apfel ihr bester Freund wäre und ihr gerade etwas erzählen würde. Weil diese Frauen so still auf den Bänken sassen, wirkten sie auch wie ein Foto. Was machten all diese alten Frauen an den Abenden, in den Nächten? Mit welchen Namen in ihren Köpfen, in ihren Mündern wachten sie morgens auf? Hatten sie alle grosse Ehebetten, deren eine Hälfte nicht benutzt war? Wenn sie ihre Bettwäsche wuschen, wuschen sie dann nur eine Hälfte? Die Lichter, die Fenster der Häuser, die man von den Strassen aus sah, erzählten nicht viel über die Menschen, die da drinnen lebten. Die Fenster waren auch zu Fotos geworden. Und die Häuser sahen so aus, als ob in ihnen eher gerahmte Fotos als lebendige Menschen wohnen würden. Ich kam einmal in ein solches, wie zu einem Foto erstarrtes Haus hinein. In einer Nacht, in der der Sturm die Nacht vor sich her schob, schob die Nacht uns und einen alten Mann an eine Hauswand. Der Mann versuchte sich an den Einschusslöchern in der Wand festzuhalten. Er hatte seinen Mantel nicht zugeknöpft, er flog hinter ihm her wie ein Flügel und flatterte. Der Mann ging von einem Baum zum anderen, umarmte die Bäume, und sein Mantel flatterte weiter und schob ihn zum

nächsten. Nach dem letzten Baum fiel er auf die Strasse. Er sass da im Schnee, seine Brille fiel aus seinem Gesicht in den Schnee, und der Wind schob sie weit weg von ihm. Wir setzten die Brille wieder auf sein Gesicht, sie war zugefroren. Wir gingen mit ihm bis zu seiner Wohnung, knipsten das Licht an, dort sah ich zum ersten Male eine Wohnung in Berlin. Ein grosses Bett, ein Teppichboden, ein Sessel, ein Tisch, müde Biskuits lagen in einem Teller auf dem Tisch, der zwischen dem Bett und der Wohnungstür stand. Vielleicht nahm der alte Mann jedesmal, wenn er seinen Mantel anzog, ein Biskuit vom Teller und ass es auf der Treppe. Neben dem Biskuitteller stand eine Pfanne, in der altes Fett und alter Tee klebten. Wahrscheinlich hatte der alte Mann in der fettigen Pfanne Tee gekocht. In das Waschbecken tippte Wasser herunter, die Stromkabel waren an manchen Stellen offen, und an den Glühbirnen waren viele Insekten gestorben. Das schmutzige Licht der Glühbirnen gab dem Zimmer kaum Licht, sondern beleuchtete nur schwach den Insektentod. Draussen im Sturm flatterte eine Nylonplane, die die Arbeiter an einer Baustelle nicht richtig festgemacht hatten. Das Eis an der Brille des alten Mannes war langsam aufgetaut, die Brille verkleinerte seine Augen dreifach. Die Armlehne des fettigen Sessels, auf dem der alte Mann in seinem Mantel sass, war sehr alt, ihr Stoff war mit der Zeit dünn geworden. Wahrscheinlich sass der alte Mann immer auf dem Sessel und schaute auf sein Bett, und wenn er im Bett lag, schaute er auf den Sessel. Wenn er aus der Wohnung hinausging, liess er das Bett und den Sessel hinter sich, wenn er hereinkam und den Lichtschalter drehte, sah er den Sessel und das Bett dort stehen.

Der Sessel, die Glühbirnen, die Armlehne des fettigen Sessels, das Waschbecken, die offenen Stromkabel, die vereiste Brille, die fettige Pfanne, das alles sah aus wie zu Fotos erstarrt.

Manchmal inszenierte die Sonne Berlin als eine etwas lebendigere Stadt. Wenn die Sonne hervorkam, zogen sich die Menschen sofort aus und sammelten sich am Wannsee in Unterhemden unter den dünnen Sonnenstrahlen. Manche standen auf, Hände an den Hüften, um der Sonne näher zu sein. Wenn die Sonne auf die linke Seite der Strasse schien, gingen sie alle auf der linken Seite. Viele alte Frauen kamen mit ihren Hunden auf die Strasse und sahen so aus, als ob sie aus einem lange verschlossenen Schrank herausgekommen wären. Männer und Frauen assen Eiscreme und küssten sich mit eisbeschmierten Mündern, dann assen sie weiter Eis. Ein alter Mann lief mit kurzen Hosen unter den Bäumen her, als wäre er aus einem offenen Grab gestiegen. Wenn die Sonne unterging, würde er wieder in sein Grab zurückkehren. Aus den dun-

klen Toreinfahrten kamen Menschen, schauten sofort zur Sonne, als wollten sie sich wegen der Verspätung entschuldigen.

Unter der Sonne liefen die Deutschen in Berlin in Unterhemden, während die Ausländer, Griechen, Italiener, Spanier, Jugoslawen, Türken, ihre Jacken und Mäntel anbehielten. Sie nahmen diese schwache Sonne nicht so ernst. Alle Ausländer waren damals nur für ein Jahr nach Westberlin gekommen, und wenn ihre Verträge mit den Fabriken nach einem Jahr ausliefen, wollten fast alle wieder in ihre Länder zurückkehren. Alle hatten, als sie in ihren Ländern, an den Bahnhöfen oder Flughäfen von ihren Menschen Abschied nahmen, gesagt: «Nach einem Jahr komme ich zurück. Nur ein Jahr, das wird schnell vorbeigehen. Im nächsten Frühling bin ich wieder hier.» Sie waren in die Busse eingestiegen, dann in die Züge, dann in die Flugzeuge und waren nach Berlin gekommen. Dann nach einem Jahr wollten sie wieder in Züge und Busse einsteigen und zu den Orten, aus denen sie gekommen waren, zurückkehren. Sie redeten von diesem einen Jahr, für das sie nach Berlin gekommen waren, als ob es nicht zu ihrem Leben gehörte. Vielleicht sah Berlin deswegen nicht nur zwei-, sondern dreigeteilt aus: Westberlin, Ostberlin, Ausländerberlin.

Die Ausländer waren die Vögel, die sich auf einer grossen Reise mal kurz auf die Berliner Bäume gesetzt hatten, um dann weiterzufliegen. Diese Vögel schauten sich Berlin von oben an, verstanden die Sprache der Menschen nicht, und die Menschen verstanden ihre Vogelsprache nicht. Weil die Vögel jeden Tag mit dem Gedanken aufwachten und einschliefen, zu ihren Orten zurückzufliegen, dachten sie nicht daran, die Sprache Berlins zu lernen, und die Menschen in Berlin lernten auch nicht ihre Vogelsprache, weil es Gastvögel waren. Damals war das erste deutsche Wort, das die Vögel lernten, «Dolmetscher». Es war das erste Wort, das sich in den Mündern der fremden Vögel deformieren liess. «Wo Dolmetcha?» – «Wo Dalmescher?»

Die Vögel trafen sich am Bahnhof Zoo, ihr Ankunftsort in Berlin, und eines Tages – nach einem Jahr – ihr Abfahrtsort aus Berlin. Dort standen die Vögel in Gruppen, sprachen laut ihre Vogelsprachen zwischen den ein- und ausatmenden Zügen. Griechische, italienische, jugoslawische, spanische, türkische Vögel liefen durch die Berliner Strassen und sprachen laut ihre Sprache, und es sah so aus, als ob sie hinter ihren Wörtern hergingen, als ob ihre laute Sprache ihnen den Weg freimachte in einen Wald, den sie nicht kannten. Wenn sie eine Berliner Strasse überquerten, dann nicht, um in eine andere Strasse zu gehen, sondern weil ihre lauten Wörter in der Luft vor ihnen hergingen. So gingen sie hinter ihren Wörtern her und sahen für die Menschen,

die diese Wörter nicht verstanden, so aus, als ob sie mit ihren Eseln oder Truthähnen durch ein anderes Land gingen. Die ausländischen Vögel auf den Bäumen erinnerten die Menschen unten, die noch in Fotos wohnten, an die Armut, die sie kurz zuvor noch selbst erlebt hatten. Armut ist wie eine ansteckende Krankheit, keiner will daran krank werden.

Es gingen ein Jahr, zwei Jahre, drei Jahre vorbei, aber kein Vogel kehrte zurück. Weil sie nicht zurückkehrten, mischten sich die Vögel in das zum Foto erstarrten Leben der Berliner ein und weckten die Fotos auf. Manche Fotos bekamen Farbe, andere vergilbten aus Missverstehen, andere bekamen neuen Glanz. Die Vögel setzten sich auf die Fotos. Auf späteren Fotos entdeckte man die Vögel in den Fotos. Fotos lachten, Fotos schimpften, Fotos verstaubten. Seitdem die Vögel in den Fotos sassen, schoben sie die Sehnsucht zurückzufliegen vor sich her, und mit jedem Verschieben verloren sie Federn, und wenn sie kurz für den Urlaub in ihre Länder zurückfuhren, erzählten sie Märchen über Berlin und zeigten Fotos, die bald auch in der Türkei an manchen Wänden hingen. Die Leute in ihren Orten, die ihnen zuhörten, glaubten ihnen. Diese Rolle als Märchenerzähler gefiel ihnen. Kafka sagte in etwa, wenn ein junger Mann sich auf einem Pferd aus seinem Dorf zum nächsten Dorf auf den Weg machte, sei er ein Held. Die Vögel waren in Berlin Arbeiter, aber sie fuhren im Urlaub als Helden in ihre Länder. Godard sagte, man müsste das Vaterland verlassen, an einen anderen Ort gehen, um gleichzeitig an zwei Orten zu sein. Wenn zwei Türken in Berlin untereinander Türkisch redeten, konnte ein Berliner das fast verstehen, weil auch die Sprache anfing, an zwei Orten gleichzeitig zu sein:

«Sen krankamı çıktın?»

«Hayır Doctor Krankschreiben yapmadı, Gesundschreiben yaptı.»

«Sen óglanı Berufsschule ye mi yolluyorsun?»

«Yok, Arbeitsamt a gidip geliyor.»

«Urlaub a gidiyor musun?»

«Kindergeld alırsak Schuleler kapanınca.»

Nachdem die Vögel und ihre Sprache an zwei Orten gleichzeitig lebten, legten die Vögel ihre übrigen Federn ins Eisfach und holten die Gerüche ihrer Länder hervor, und auch der Geruch lebte an zwei Orten. Strassen rochen nach Pizza und Döner Kebab. Knoblauch bekam in Berlin fast eine Hauptrolle. Berliner redeten von diesem Star. Italiener eröffneten Caféhäuser ohne Vorhänge, und die ehemaligen Vögel stellten Obst und Gemüse auf die Strasse. Sprachen von ihrem Balkon zum Balkon auf der

anderen Strassenseite. Ehemalige türkische Vögel eröffneten Metzgereien, in denen sie die Tiere nach den moslemischen Gesetzen schlachteten, weil ihnen von manchen Türken erzählt wurde, dass die Berliner Metzger die Schafe mit dem gleichen Messer schlachteten, mit dem sie auch Schweine schlachteten. Plötzlich tauchten Schilder an den Läden auf, «Hier gibt es Lamm, nach muslimischen Regeln geschlachtet». Man erzählte, dass in Berliner Hinterhöfen Schafe geschlachtet werden oder die Menschen aus der Türkei ihre Schafe oder ihre Minarette mitbringen, um nicht in Berlin zu sündigen. UND BERLIN LIESS DAS ALLES MIT SICH MACHEN!

Schon 1966 gab es erste Ehen zwischen Berlinern und Türken. Eine Türkin verliebte sich in einen Berliner, sie sprach fast kein Wort Deutsch, er kein Wort Türkisch. Er hatte ein kleines Boot, sie legten sich in den Nächten nackt nebeneinander, er streichelte sie, küsste sie, aber schlief nicht mit ihr. Als sie ein paar deutsche Wörter gelernt hatte, fragte sie ihren Geliebten: «Warum du nix lieben ich?» Er sagte: «Vielleicht du krank.» – «Krank?» Sie war wie viele muslimische Frauen am Geschlechtsteil rasiert, und ihr Geliebter hatte gedacht, sie habe eine Krankheit. Die paar deutschen Wörter, die sie gelernt hatte, retteten diese Liebesgeschichte. BERLIN LIESS DIESE LIEBESGESCHICHTE IN SICH LEBEN! Die Sprache und die Liebe verbanden manche Berliner mit den Ausländern, ebenso wie der Tod. Die Ausländer fuhren im Urlaub mit alten Autos voller Leute in ihre Länder, müde, sehnsüchtig, kaum Erfahrung mit Autos, und jedes Jahr kamen viele Menschen auf den Autobahnen um. Einige Mütter und ihre Kinder überlebten die Unfälle, und als sie zurück nach Berlin kamen und die Mütter zur Arbeit gehen mussten, passten manche Berliner Omas aus der Nachbarwohnung auf diese türkischen Kinder auf, und die Kinder nannten sie «Omi»: «Ick hab dir lieb, Omi!» – «Ick dir och!» Viele einsame Berlinerinnen kamen zu einem griechischen Schuster, und dort erlebten sie Griechenland: Er machte ihnen gezuckerten Kaffee, gab ihnen Retsina, und die Schusterwerkstatt wurde zum Urlaub für die alten Berlinerinnen. Eine, Gerda, kam jeden Tag zu Kosta, weinte und sagte, sie könne ihre Haare nicht kämmen und nicht waschen. Er ging mit ihr hoch zu ihrer Wohnung, wusch ihre Haare und kämmte sie, das machte er bis zu ihrem Tod.

Einmal sagte eine Berlinerin zu einer Jugoslawin, die vor ihr in der Warteschlange stand und ihr den Platz freimachte: «Seien Sie doch nicht so unterwürfig!» Zum Ladenbesitzer gewandt, sagte sie: «Ich möchte, dass sie ihre Rechte wahrnehmen!» Die Berliner Intellektuellen sagten: «Deutschland kam zu spät, um Kolonien zu haben! Durch unser Wirtschaftswunder haben wir Kolonien bei uns geschaffen. Das Berliner

Türkenviertel Kreuzberg ist die drittgrösste Stadt der Türkei!» Die meisten Kolonialländer hatten ihre eigene Sprache in ihren Kolonien durchgesetzt. Wenn zum Beispiel ein Afrikaner nach Paris kam, sprach er bereits Französisch; oder ein Bulgare, der nach Istanbul emigrierte, sprach schon Türkisch. Die Berliner aber mussten sich mit dem Kommen der Vögel mit ihrer eigenen Sprache auseinandersetzen. Den Sprachprozess, den die Vögel durchmachen mussten, erlebten die Berliner mit. Jeder Vogel, der die deutsche Sprache nach der Logik der eigenen Muttersprache in fremden Bildern gebrochen und mit vielen Fehlern sprach, liess die Berliner über ihre eigene Sprache stolpern. Wenn sie etwa von einem dieser Vögel nach dem Weg gefragt wurden, deformierten sie in ihrer Antwort ihre eigene deutsche Sprache: «Du mir sagen, wo ist Puffhaus!» – «Du gehen bis zum Rathaus!» – «Nix is Rathaus, Puffhaus.» – «Ja, du gehen bis zum Rathaus, hinter dem Rathaus ist Puffhaus!» – «Viel Danke!» – «Viel Bitte!» BERLIN HÖRTE SICH DAS AN UND LACHTE!

Ich sah die dritte Generation Vogelkinder, die heutzutage perfekt berlinern. Aber wenn ein Berliner sie nach dem Weg fragt, lassen sie ihre perfekte Sprache beiseite und beschreiben den Weg in gebrochenem Deutsch. Die Frage nach dem Weg, einer der ersten Sprachversuche zwischen Berlinern und Vögeln, wurde zum Denkmal. Auch die Vögel deformierten seit den neunziger Jahren bewusst ihre Sprache, damit die Berliner die türkischen Ladenschilder lesen konnten. Zum Beispiel «Musovasi» schrieben sie «Müschovasi», oder «Kusadası» schrieben sie «Küshadasi». BERLIN FING AN TÜRKISCH ZU VERSTEHEN!

Als die Vögel die Sprache etwas besser konnten, fingen sie an, die Berliner Strassen zu überqueren, um ihre Berliner Freunde Gila, Karl, Werner, Klaus, Horst, Renate zu besuchen. Die Strassen, die einen zu seinen Freunden tragen, und die Strassen, die man mit Gefühlen überquert, beginnt man zu lieben. Jeder Vogel bekam so seinen persönlichen Stadtplan: «Ich geh zum Klaus in die Jagowstrasse, Obst kaufen! Essen machen!» – «Ich besuche Werner am Nollendorfplatz, ich kaufe eine Flasche Wein!»

Wenn ich heute Berlin sehe, sehe ich die zu Fotos erstarrte Stadt nicht mehr. In Berlin hat ein Prozess des Zusammenlebens stattgefunden. Die Vögel haben eine neue Geschichte in die Stadt gebracht. Die Stadt, die vor 35 Jahren aussah wie ein Bühnenbild, das auf einen Regisseur wartete, der Berlin als lebendige Stadt inszeniert, sieht heute wie eine Opernbühne aus. Es scheint so, als würden alle Sprachen und Farben zusammen miteinander spielen.

Berlin, the City of Birds

Emine Sevgi Özdamar

I first set eyes on Berlin 35 years ago. The city resembled a stage set. Yet there was no director, and no one knew which play was being performed. The inhabitants seemed to be waiting for a director to dramatise the narrow confines of Berlin as a living city.

Back then, Berlin was a tired, care-worn city. At times it resembled a toothless mouth. It had gaps in its memory, may have even lost its head. The body walked around without a head, to the left, to the right, often just standing still. Its hands could still feel the bullet holes in walls of the houses. I never felt I was seeing a living city in Berlin, but always the photos of a city of yesteryear, and I kept slipping through these images into another time.

The canal into which they threw Rosa Luxemburg had frozen into a photo, and looked like a tomb of dark water.

A cobble-stone pavement, a curried sausage.

Disused railway tracks, overgrown with grass.

Notice on a house wall: "In the interests of all tenants, children are forbidden to play in the yard and on the stairs".

Street sign: "Attention! You are leaving the American sector".

The locked gates of the Jewish cemetery in East Berlin.

A pub playing music from the Forties; old women dancing with old women.

A snow-covered allotment garden, a frozen spade leaning against a house wall.

The tremulous neck of an old man when someone is standing behind him.

A bowl of soup on a bistro table.

A lonely East Berlin policeman on a railway platform which the West Berlin subway drives past without stopping.

Women factory workers smoking in front of tiled walls and under neon lights.

An empty telephone kiosk in front of the Anhalter subway station, which was destroyed in the war.

Sometimes these photos moved briefly: a man with a hurdy-gurdy came into a courtyard and played old songs standing under the sign "In the interests of all tenants, children are forbidden to play in the courtyard and on the stairs". Windows flew open, hands tossed out coins, the man collected the money and vanished. And then the courtyard and the sign froze into a photo again. Sometimes, a leaf from a tree would fall into the canal into which they threw Rosa Luxemburg, and rotate gently on the surface of the water before freezing into a photo again.

After watching the film "Germany in the Year Zero", the director Godard commented: "Berlin, Dracula's tomb!"

In those days, the streets of Berlin were full of gaps. Here a house, then a gap filled only by the night, then another house, in which a tree had begun to take root. During the cold nights, the wind would sweep the lonely sheets of newspaper into these gaps; and suddenly white sheets of newsprint would swirl around the ruins, colliding, rustling and then spinning around again, looking like the ghosts of the city. Where did all these ghosts go to? Where did they all gather? If one could have counted all the living and all the dead in Berlin back then, would the dead have been in the majority? Men were seldom seen. Sometimes you could spot one walking through the streets with an artificial hand sheathed in a black leather glove, hanging stiffly by his side. That's why the artificial hands also froze into a photo. Sometimes an old man would ride past on a bicycle, and this too froze into an over-exposed, unfocused photo. A bicycle of light, a man of light, whom we cannot touch, call, or exchange smiles with.

Back then, the parks of Berlin were frequented almost entirely by women, old women, often accompanied by small dogs. Sometimes, one of the old women would bite into an apple and chew it very slowly, listening to herself munching as if the apple were her best friend and telling her something. So still and silent were these women sitting on the benches that they too seem to freeze into a photo. How did they spend their evenings and nights? What names were on their minds and their tongues when they awoke in the mornings? Did they all have huge doublebeds, only one side of which was used? When they washed their bedlinen, did they only wash just the half? The lights, the windows of the houses visible from the street, revealed little of the people living inside. The windows too froze into photos. And the houses looked as if they were inhabited by sets of framed photos rather than by living people. I entered such a house, which had frozen into a photo: on a night in which the storm seemed to sweep the night before it, the night drove us and an old man against the house wall. He tried to cling to the bullet holes for support. He had forgotten to button up his coat, which was flapping in his wake like wings. The man lurched from one tree to the next, hugging the trees as his coat tails caught the wind and flung him against the next tree. After passing the final tree, the man careered into the road. As he sat there in the snow, a gust of wind blew his glasses into the snow and into the road. We replaced the glasses, which had frosted over. We accompanied him to his flat, switched on the light, and then for the first time I saw the inside of a Berlin apartment. A large bed, a carpet, an

armchair and a table, some stale biscuits were heaped on a plate on the table which stood between the bed and the flat's door. Perhaps each time the man pulled on his coat he would take a biscuit from the plate and eat it going down the stairs. Next to the plate of biscuits was a frying pan full of congealed fat and old tea. Probably the old man brewed tea in the greasy pan. Water dripped into the sink, the electricity cables were laid bare in some places and clusters of dead insects were glued to the light bulbs. With the rest of the room cast in darkness, the murky glow from the light bulbs illuminated only the dead insects. Outside in the storm a nylon tarpaulin that construction workers had failed to fasten properly flapped restlessly. The ice was slowly melting on the old man's glasses, which seemed to reduce his eyes to dots. The armrest of the grease-splattered armchair on which the old man sat in his coat was very old, and with time the material had become threadbare. Probably the old man always sat in his armchair and stared across at the bed, and when he lay in bed he stared across at the armchair. When he went out of his flat, he left behind him the bed and the armchair, and when he returned and flicked on the light-switch, he saw the bed and the armchair before him. The armchair, the light bulbs, the armrest of the grease-covered armchair, the sink, the exposed wiring, the frosted glasses and the greasy frying pan all looked as if they had frozen into a photo.

Sometimes the sun would present Berlin in a more vibrant light. When the sun came out, people would gather at Wannsee and strip down to their vests under the pallid sunshine. Some would stand up straight, hands on hips, craning upwards to be nearer to the sun. When the sun's rays fell on the left-hand side of the street, they all crossed over to the left-hand side. Old women suddenly appeared on the street with their dogs, looking as if they had just emerged from a great-aunt's forgotten wardrobe. Men and women ate ice-cream and kissed each other with sticky, ice-cream-smeared lips, then continued eating. An old man clad in shorts jogged through the trees, looking as if he had just climbed from an open grave. And when the sun went down, he would return to his grave. People appeared from the dark entrance gates, glancing straight up at the sun, as if wishing to excuse themselves for arriving late.

Beneath the sun, the Germans in Berlin walked around in vests, whilst the foreigners, the Greeks, Italians, Spaniards, Yugoslavs, Turks all kept their coats and jackets on – unable to take this lack-lustre sunshine seriously. At the time, all the foreigners had come to Berlin just for one year. And as soon as their contracts with the factories expired, almost all of them intended to return home. As they bid their farewells

to their loved ones at the railway stations and airports in their native countries, they all promised: "After one year I'll return. Just one year, that'll soon pass. I'll be home by next spring". They climbed into buses and trains and then onto airplanes and arrived in Berlin. They talked about their one year's stay in Berlin as if it weren't part of their real lives. Perhaps this explains why Berlin looked as if it has been divided not into two, but into three. West Berlin, East Berlin and Foreigner Berlin.

The foreigners were the birds, who during a long flight had made a brief stop-off on the trees of Berlin before heading further. The birds viewed Berlin from a loft perspective, unable to understand the language of the humans, just as the humans did not understand the bird language. Because the birds awoke and fell asleep each day with the sole intention of flying back to their native countries, they never considered learning the language of Berlin, and the people of Berlin never learned the language of the birds either, because they were "guest birds". Back then, the first German word the birds learned was "interpreter". It was the first word to be deformed by the mouths of the foreign birds. "Where inteprater?" – "Where intepretater?"

The birds used to gather at the Berlin Zoo; their first point of arrival in Berlin, and one day – a year hence – their point of departure from Berlin. There the birds congregated in groups, conversing loudly in their bird language amidst the inhaling and exhaling trains. Greek, Italian, Yugoslav, Spanish, Turkish birds walked through the streets of Berlin loudly speaking their language, and it seemed as if they were following behind their own words; as if their noisy language were beating a path for them through an uncharted forest. And when they crossed over a Berlin street, it wasn't to enter another street, but because their loud words that filled the air had led them there. They followed their words, and to the people who didn't understand these words it looked as if they were walking through another country, herding their donkeys and turkeys. The foreign birds in the trees reminded the people below still living in photos of the poverty they themselves had experienced until very recently. Poverty is like a contagious disease that no one wishes to be reminded of.

One year, two years, three years passed, but not one bird returned home. And because they did not return home, the birds began perching on the photos of the Berliners and breathed life into them. Some of the photos filled with colour, others wilted due to misunderstandings, other took on a new vibrancy. Subsequently the birds begun to appear in the later photos. Photos laughing, photos complaining and photos collecting dust. Once the birds had started sitting in the photos, they pushed

aside their feelings of homesickness, and the more they pushed them aside, the more feathers they lost. And when they briefly returned to their native countries for a holiday, they told stories about Berlin and showed photos which soon hung on living-room walls in Turkey. Their attentive audiences in their home towns believed their tales, and they enjoyed their roles as story-tellers. Kafka once said that when a young man today rides his horse from his own village to the next, he is a hero. The birds came to Berlin as workers, but they returned home as heroes. Godard once said that one had to leave one's motherland and travel to another place in order to be in two places at the same time. When two Turks in Berlin conversed in Turkish, a Berliner could almost understand them because the language had also begun to be in two places at the same time:

"Sen illness amı çıktın?"

"Hayır doctor's sick note yapmadı, prescription yaptı".

"Sen óglanı training college ye mi yolluyorsun?"

"Yok, labour exchange a gidip geliyor".

"Holidays a gidiyor musun?"

"Child allowance alırsak school ler kapanınca".

After the birds and their language had started to live in two places at the same time, the birds placed their remaining feathers in the deep-freezer and took out the smells of their native countries. And the smells also lived in two places at the same time. The Berlin streets were now redolent of pizza and kebab. And garlic begun to feature prominently in the life of Berlin. Berliners began mentioning this new culinary star. Italians opened cafés without curtains, and the former birds set up fruit and vegetable stalls at the road-side, and held conversations across the street, from one balcony to the other. Former Turkish birds opened butchers shops in which they would kill animals according to Islamic law because other Turks had told them that the Berlin butchers would use the same knife to kill sheep as they did to slaughter pigs. Suddenly signs appeared in the shops: "Lamb slaughtered according to Islamic laws available here". Word spread that sheep were being slaughtered in Berlin's backyards and that the people from Turkey would bring their own sheep and minarets with them in order to avoid sinning in Berlin. AND BERLIN TOLERATED THIS!

The first marriages between Berliners and Turks took place back in 1966. Once, a Turkish girl fell in love with a Berliner; she spoke virtually no word of German, and he spoke no Turkish at all. He had a small boat, and at night they would lie down

together in the boat next to each other and he would gently caress her, kiss her, but he never made love to her. When she had learned a few words of German, she asked: "Why you no love make me?" to which he replied: "You may be sick." – "Sick?" Like many Muslim women she shaved her private parts and her lover had surmised this was because she was ill. The few words she had learned saved this love story. BERLIN ALLOWED THIS LOVE STORY TO UNFOLD IN ITS MIDST. Language and love often united many a Berliner with the foreigners, as too did death. When they returned home on holiday each year, the foreigners drove in old cars. Exhausted, homesick and inexperienced at the wheel, many people died on the autobahns heading south. Having survived these terrible accidents, a number of mothers and their children returned to Berlin. And when the mothers were forced to go out to work, many a Berlin grandmother from the neighbouring flats looked after their Turkish children, and the children would call her "Omi" in the Berlin dialect: "I love you, Omi" – "And I love you, too!". Lonely Berlin women would visit the local Greek cobbler where they experienced Greece. He served them sweet coffee, poured them a glass of Retzina, and the cobbler's shop became a holiday oasis for the old women of Berlin. Once, Gerda, a daily visitor to the cobblers, arrived crying, complaining that she could no longer comb or wash her hair. The cobbler accompanied her back to her highrise flat, where he washed and combed her hair, and continued doing this until her dying day.

Once a Berlin woman was standing in a queue in front of a Yugoslav woman who stood aside to let her go first: "Don't be so servile!", snapped the Berlin woman. And turning to the shop owner, she said: "I wish the foreigners would insist on their rights!" The Berlin intellectuals said: "Germany came too late to have colonies. But by virtue of our economic miracle we have created colonies at home. Berlin's Turkish quarter Kreuzberg is the third largest Turkish city!" Most of the colonial powers imposed their own language on their colonies. For example, when an African arrived in Paris he could already speak French; a Bulgarian emigrating to Turkey already spoke Turkish. However, Berliners had to contend with the arrival of birds speaking their own, different language. And the Berliners were witnesses to the linguistic process the birds underwent. Every bird who spoke in broken and imperfect German using the logic and the alien imagery of his / her native tongue, caused the Berliners to stumble over their own language. For example, when asked by one of the birds for directions, they answered by deforming their own German: "You me say, where is whorehouse!?" –

"You go to Town Hall!" – "No, not Town Hall, whorehouse" – "Yes, you go Town Hall, and behind Town Hall is whorehouse!" "Many thankyous!" – "Many pleases!" AND BERLIN HEARD ALL THIS AND LAUGHED!

I also experienced the third generation of bird children, nowadays genuine Berliners. Yet when a Berliner asked them the way, they forgot their perfect command of the language and gave directions in broken German. Asking for directions, one of the first attempts at communication between Berliners and the birds, became almost an institution. Also since the beginning of the Nineties, the birds have continued to deform their own language to enable the Berliners to read the Turkish shop signs. For example, "Musovası" was written as "Müschovasi", or "Kusadası" became "Küshadasi". AND BERLIN BEGAN TO UNDERSTAND TURKISH!

As the birds began to master the language they began to cross the Berlin streets and visit their Berlin friends Gila, Karl, Werner, Klaus, Horst, Renate. They soon came to love the streets which led them to their friends. In this way, each bird compiled his own personal street map. "I am going to Klaus' in the Jagowstraße to buy fruit!" – "I am going to visit Werner at Nollendorf Square, I'll buy a bottle of wine!"

When I see Berlin today, I no longer see that frozen city in the photos. A process of co-existence has taken place in Berlin. The birds have helped shape a new face for the city. The city which 35 years ago looked like a stage set waiting for a director to dramatise Berlin as a living city, today looks like a stage fit for an opera. It seems that finally the myriad of languages and colours are intermingling and interacting with each other.

Translated from the German by John Rayner

Frank
Thiel

Stadt / City, 1999–2000

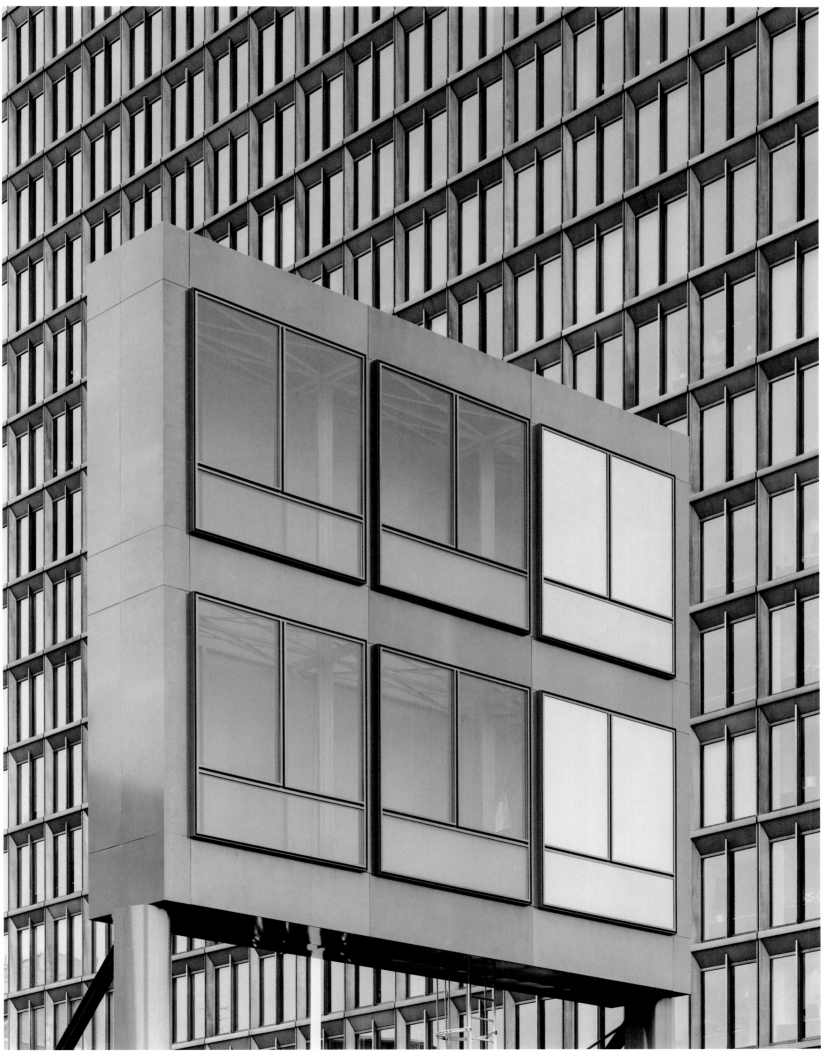

Stadt / City, 2000 C-Print /c-print, 210x165 cm

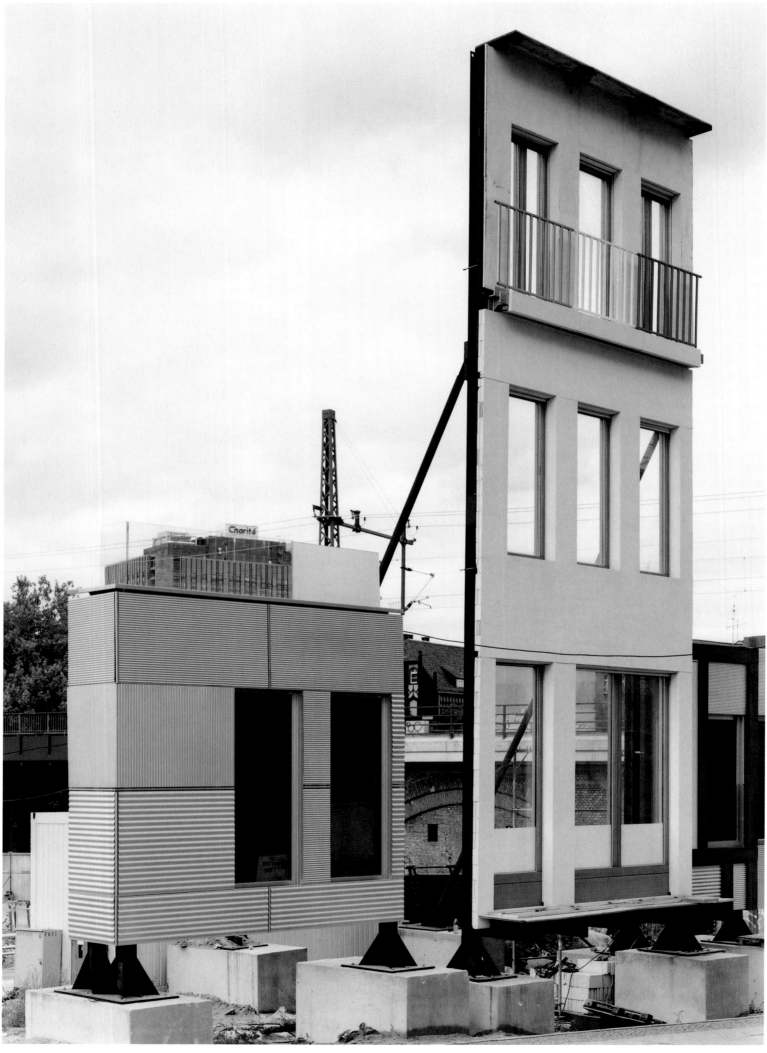

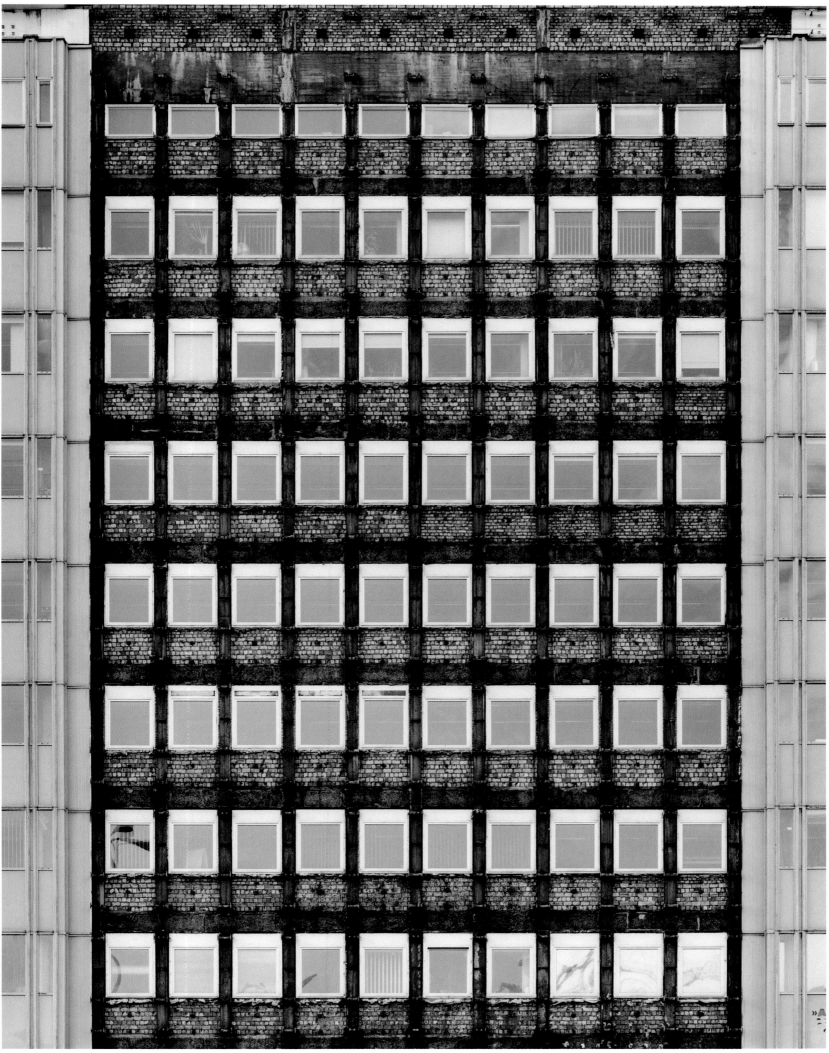

Stadt / City, 2000 C-Print / c-print, 150x306 cm

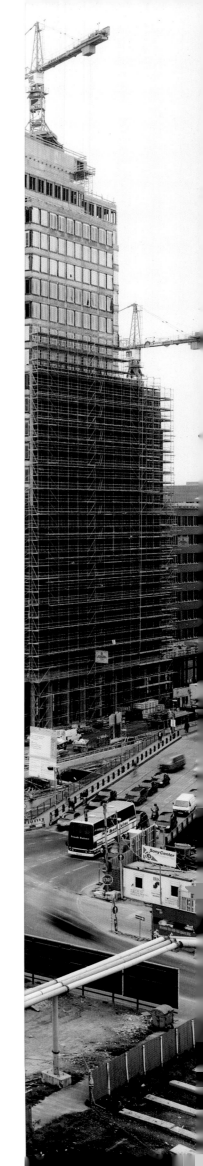

Stadtpanorama / City Panorama, 1999 C-Prints, vierteilig, je 280x159 cm / c-prints, in four parts, 280x159 cm each

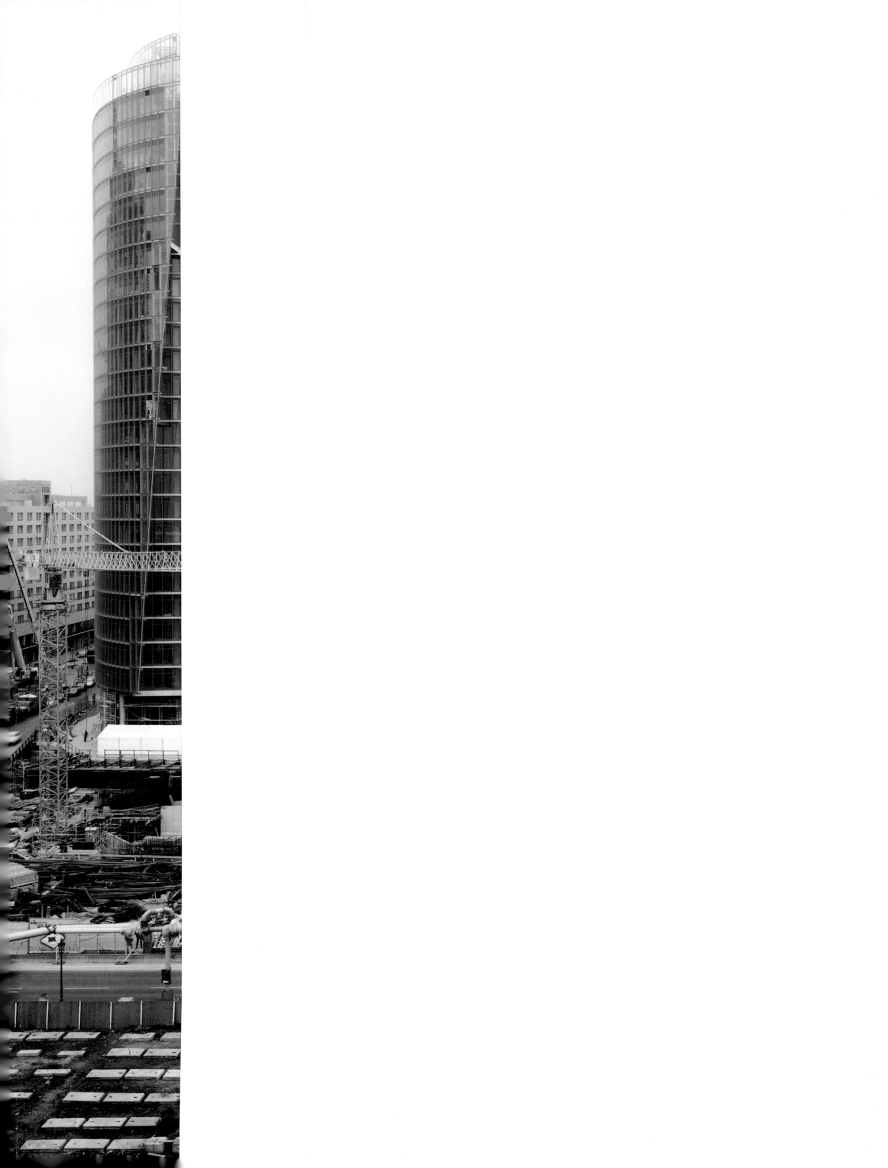

Stadt / City. 2000 C-Print / c-print, 175x251 cm

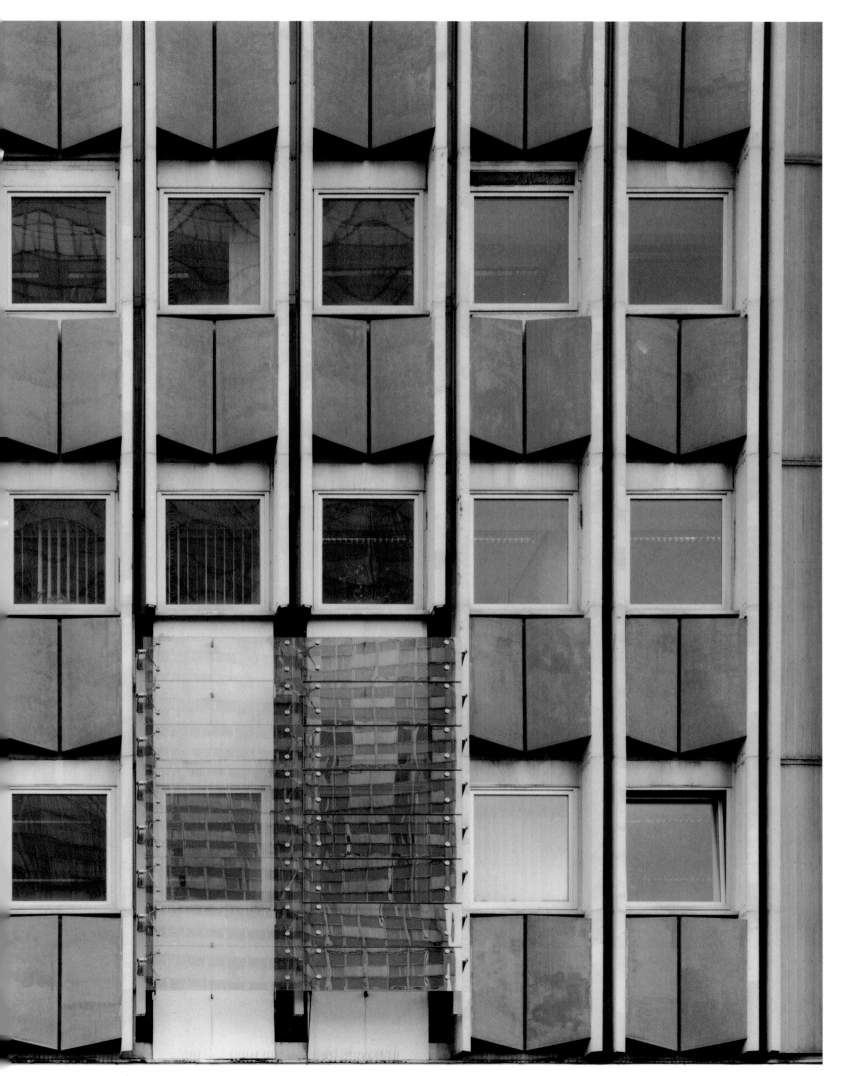

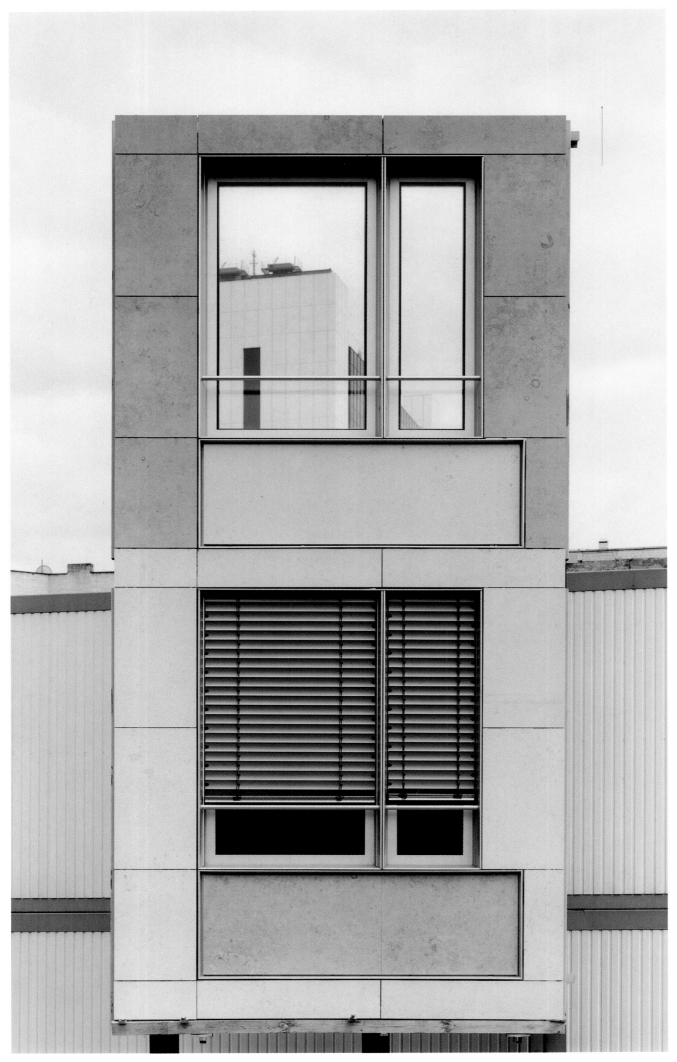

Stadt / City, 1999 C-Print / c-print, 240x158 cm

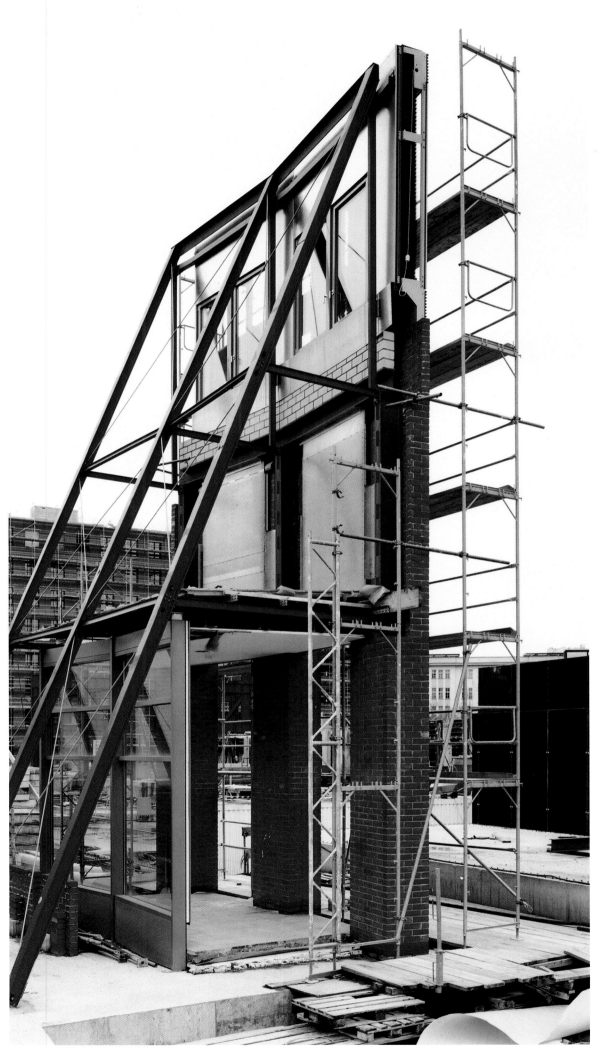

Stadt / City, 2000 C-Print / c-print, 240x143 cm

Clegg
&
Guttmann

Minister und Senatoren / Ministers and Senators, 2000

Ilfochrome hinter Plexiglas / Ilfochrome behind perspex, jedes Panel / each panel ca. / approx. 170x125 cm

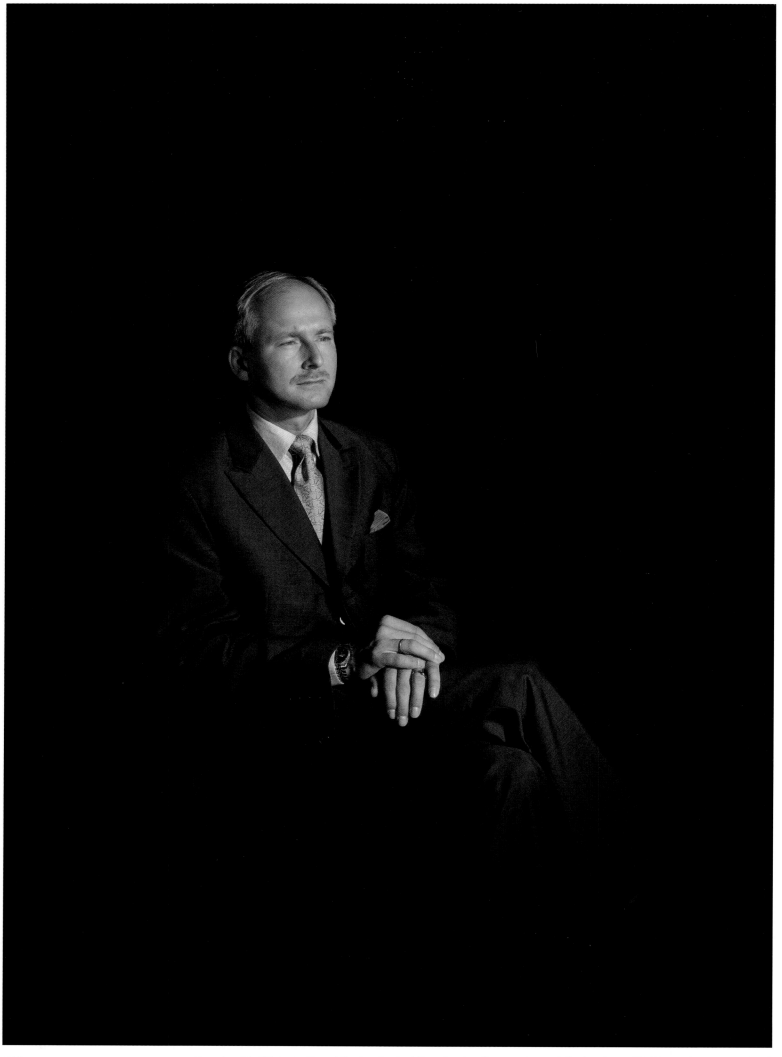

Senator für Wirtschaft und Technologie / Senator for Economics and Technology (Wolfgang Branoner, CDU)

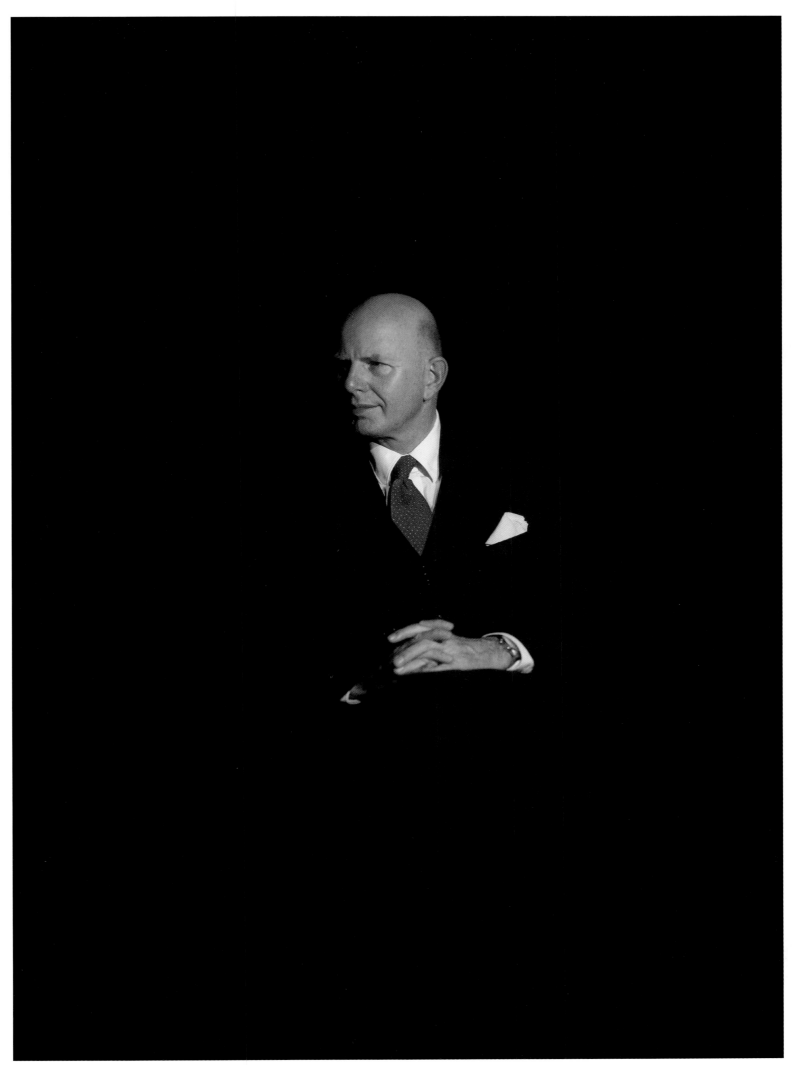

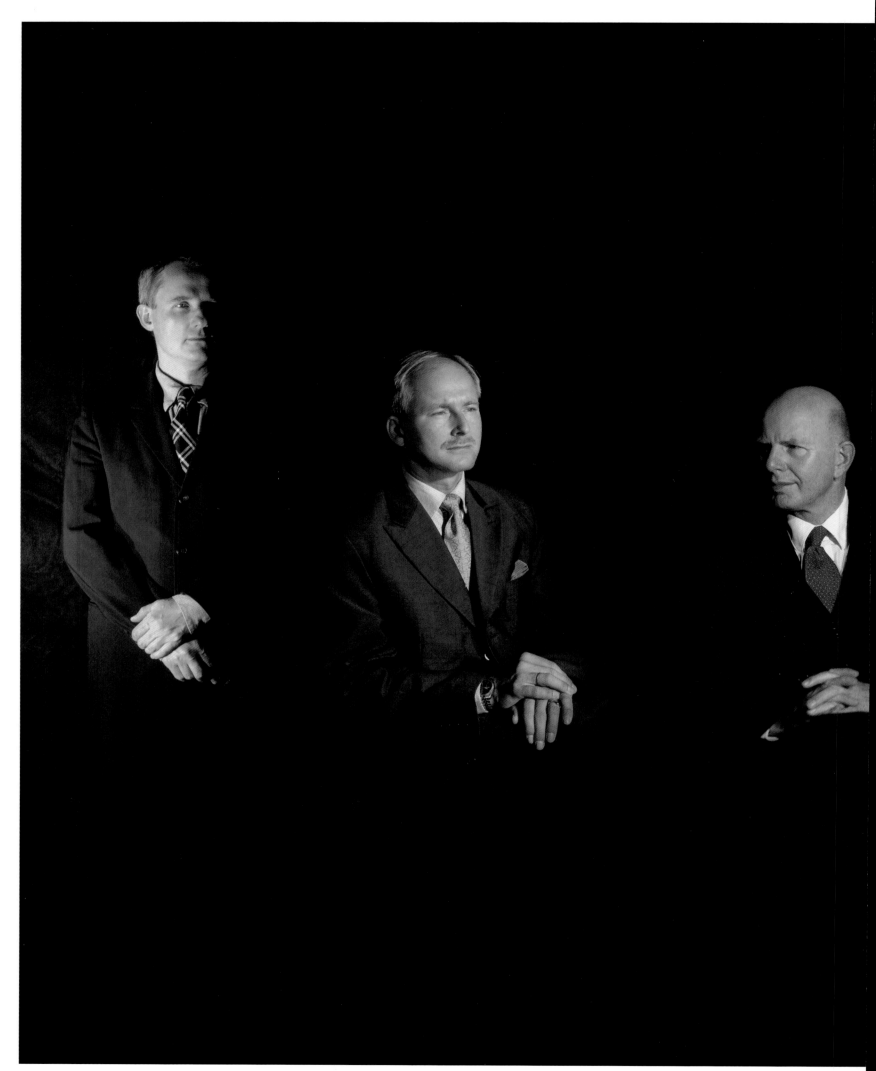

Senatoren / Senators 2000, 3-teilig / in three parts, ca. / approx. 170x280 cm

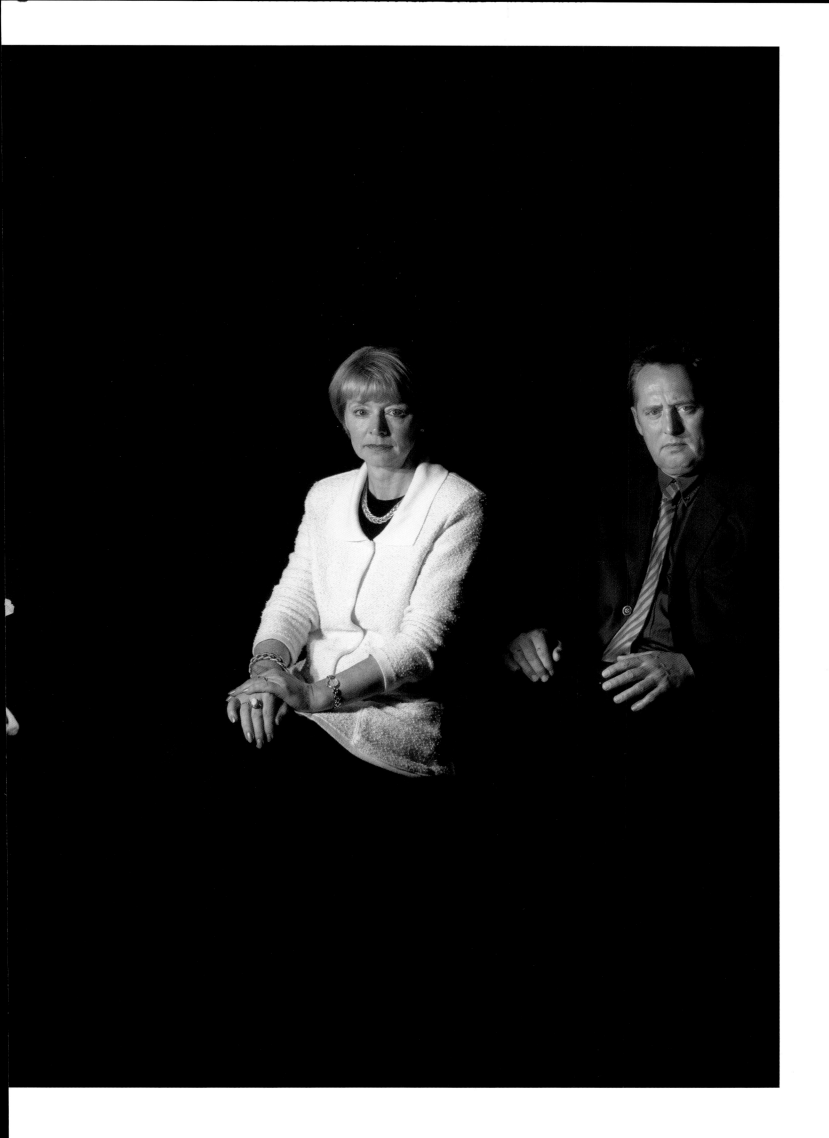

Bundesarbeitsminister / Federal Minister of Labour and Social Affairs (Walter Riester, SPD)

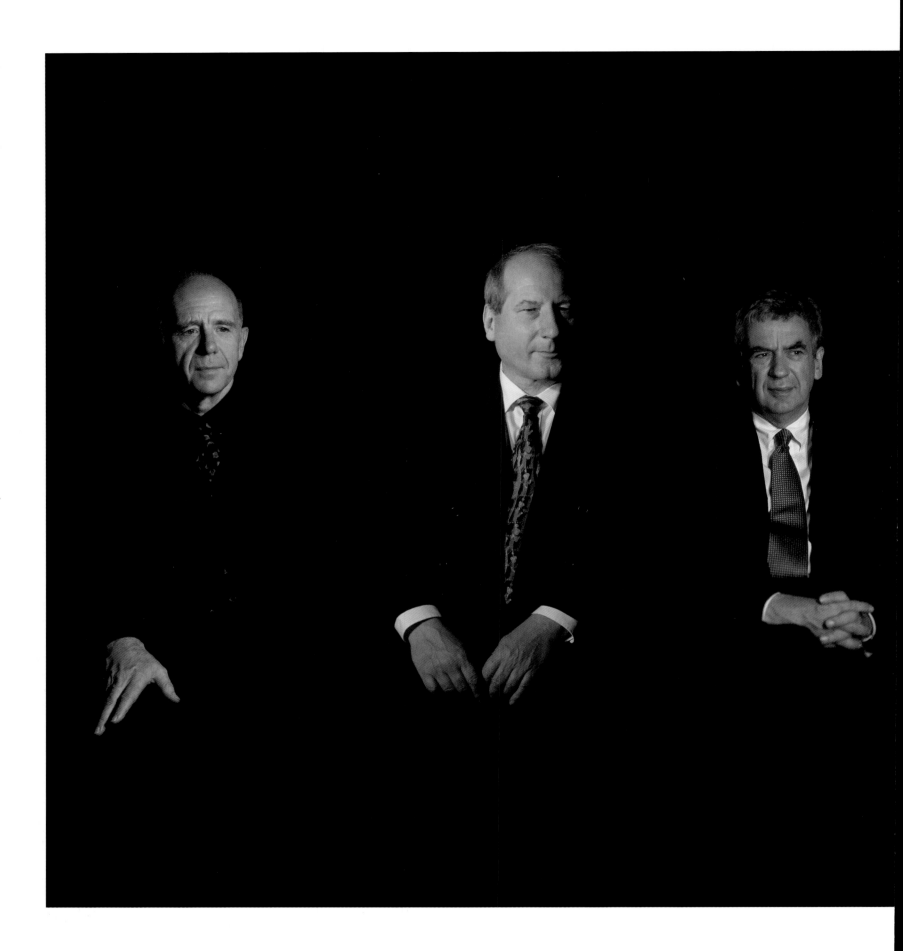

Bundesminister / Federal Ministers 2000, 3-teilig / in three parts, ca. / approx. 170x350 cm

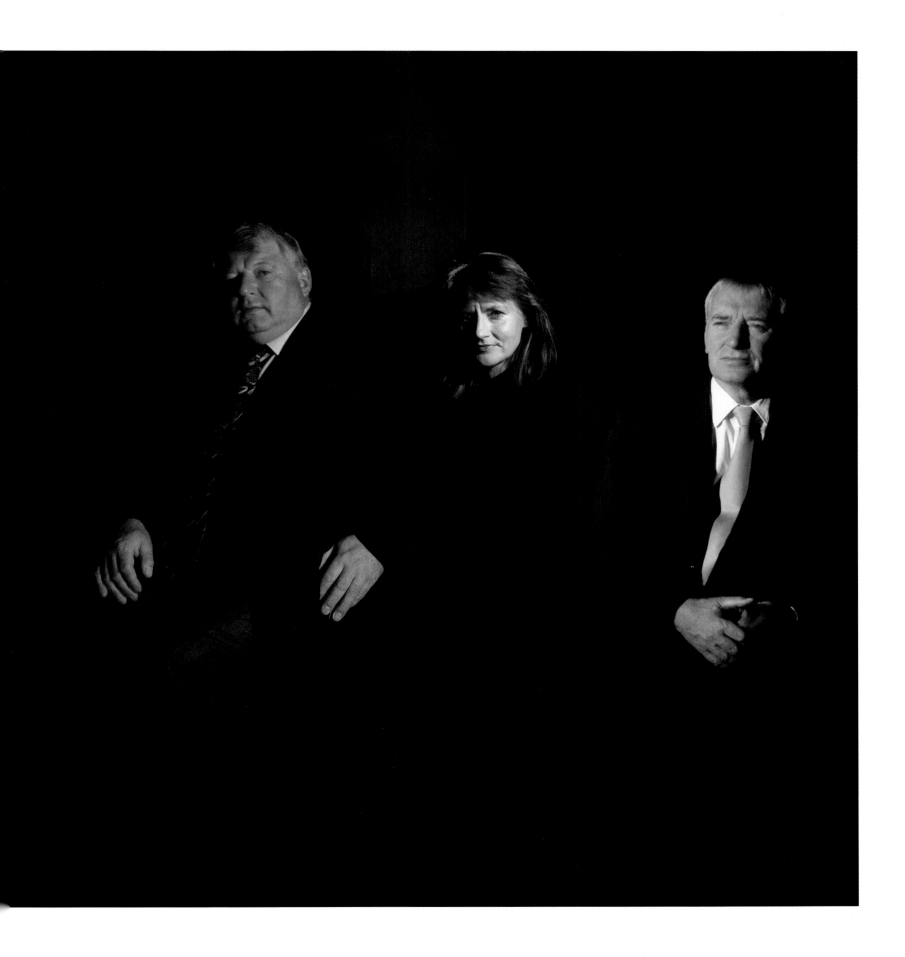

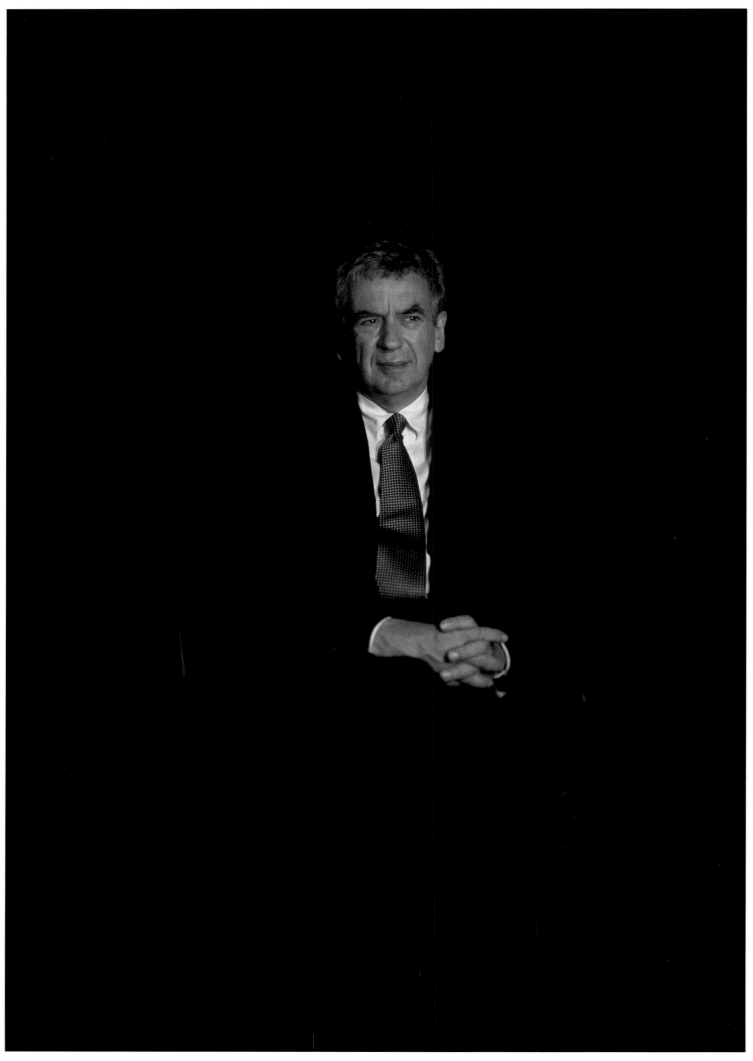

Kulturstaatsminister / State Minister at the Federal Chancellery for Media and Cultural Affairs (Dr. Michael Naumann, SPD)

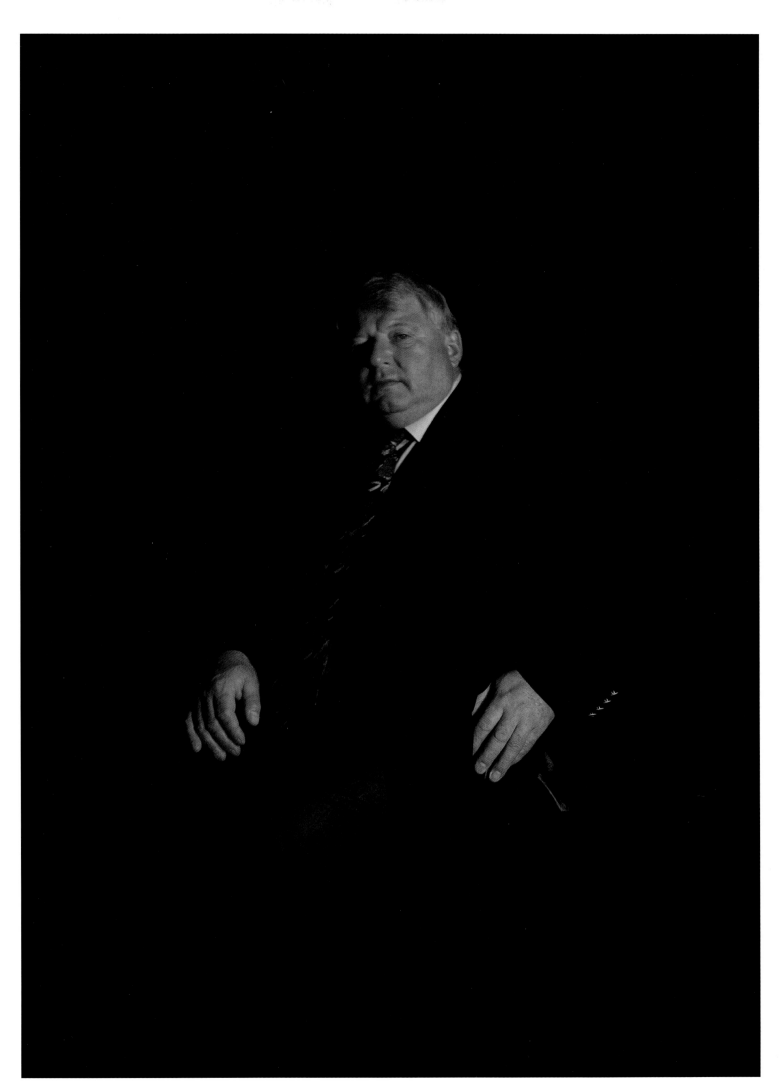

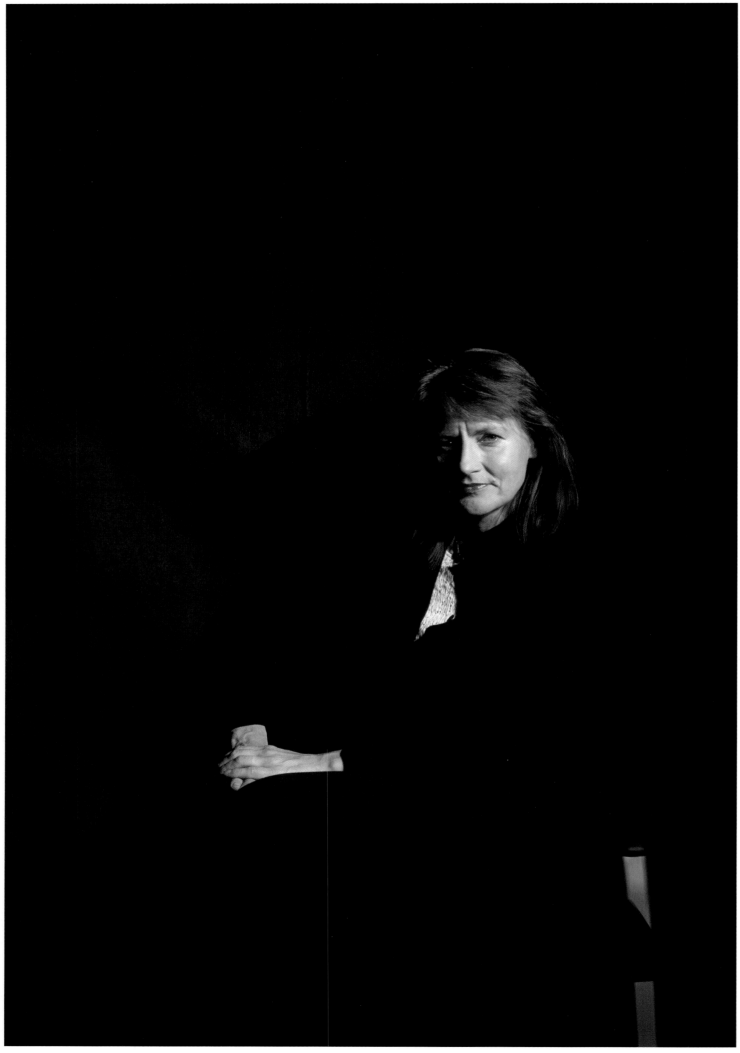

Bundesbildungsministerin / Federal Minister of Education and Research (Edelgard Bulmahn, SPD)

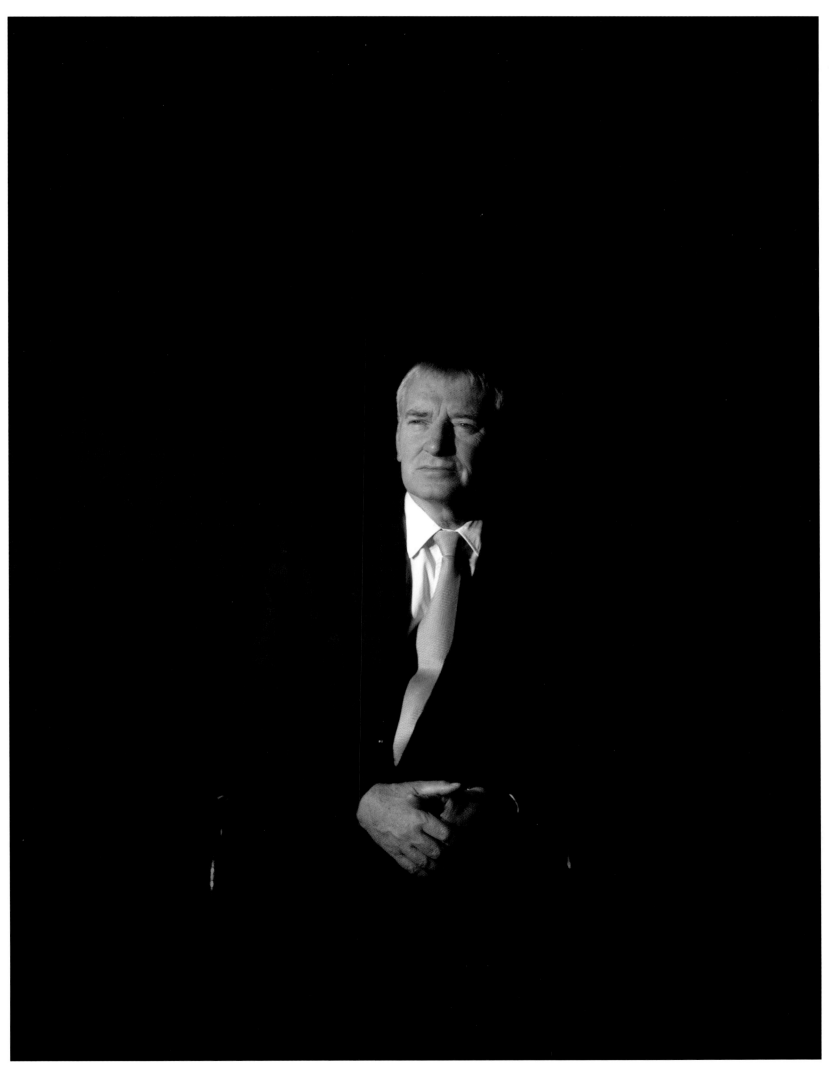

Die ewige Vorstadt

Matthias Zschokke

Knautschke hiess ein riesiger Nilpferdbulle, der als eines der wenigen Tiere die Bombardements des Zoologischen Gartens im Zweiten Weltkrieg überlebt hatte und dafür von den Berlinern innig ins Herz geschlossen wurde. Als die Mauer errichtet und auf diese Weise verhindert wurde, dass Knautschke weiterhin von West und Ost gleichermassen besucht und geliebt werden konnte, verblasste sein Stern ein wenig. Trotzdem standen auch Jahrzehnte später noch regelmässig alte Frauen vor seinem Becken, plauderten mit ihm, schimpften über dies oder jenes, neckten ihn, klagten ihm leise ihr Leid, und ich stand daneben und hörte zu. Ein tröstlicher Bulle. Vor einigen Jahren ist er gestorben und ausgestopft worden. Seither ist es trostlos im Nilpferdhaus. Ein einziges Wesen, das fehlt, und die ganze Welt ist öd, heisst es. Ja, manchmal gehe ich in den Zoo. Er liegt im Westen der Stadt und ist erwähnenswert schön.

Ins Kino gehe ich ebenfalls hin und wieder. Die Filme kommen aus Amerika und laufen deutsch synchronisiert. Sie sind nicht immer geglückt – Versuche halt, ein breites Publikum anzusprechen. Die Kinos sind gross und wollen gefüllt sein. Titel wie *Ich glaub mich knutscht ein Elch* oder *Die Killertomaten greifen an* werden dort ebenso geduldig vorgeführt wie *Harald mit den schweren Händen* oder *Die drei schönen Müller*. Kinobetreiber sind tolerant. Um mir nicht vorwerfen lassen zu müssen, mein Geld und meine Zeit nutzlos zu verschleudern, suche ich selbst in den verunglücktesten Filmen noch Kostbarkeiten zu entdecken, derentwegen sich der Besuch trotz allem gelohnt haben könnte. Auf diese Weise habe ich ein Gedicht kennengelernt, das mir gefällt:

«Rosen sind rot und Veilchen sind blau (blue),

ich bin schizophren und das bin ich auch (too)».

Sicher, es passt nicht zu jeder Gelegenheit, da wäre ich bei den Klassikern besser bedient, aber immerhin, es reimt sich, und das ist doch etwas.

Am Ersten Mai ist es oft warm. Der Flieder blüht. Die Linden duften zart aus ihren Poren. Die Blätter der alten Platanen sind noch klein und von einem weissen Pelz überzogen. Da gehe ich gern spazieren und schaue, wie sich die Stadt während der dunklen Wintermonate verändert hat. Sie ist arm und kann sich nicht viel leisten. In den Müllcontainern liegen verfallene Medikamente, gestorbene Vögel aus Käfigen, darunter gären benutzte Wegwerfwindeln und entwickeln explosive Gase. An den Strassenrändern stehen frisch lackierte, leuchtend grüne Kleinbusse mit Bamberger Kennzeichen. Darin sitzen Abschlussabsolventen aus bayrischen Polizeischulen, die traditionell zum «Tag der Arbeit» einen Ausflug nach Berlin machen. Sie tragen die jeweils neusten Uniformen, Kreationen aus starkem Tuch, hochgeschlossen, wetterfest. Um Arme und Beine haben sie sich schwarze Plastikschienen geschnürt, auf dem Kopf sitzen Helme mit Visieren. Einzelne stehen auch im Schatten wenig belebter Mietskasernen oder unter einem Baum. Manchmal ist es gewittrig schwül, und den frisch vereidigten Beamten rinnt der Schweiss in die Augen. Wer nicht bei der Polizei arbeitet, hat an diesem Tag frei, holt seine ältesten Sachen aus dem Schrank

und verkleidet sich als Räuber. Im Lauf des Tages trifft er sich mit seinen Berliner Freunden aus Freiburg, Lübeck und Dortmund in den städtischen Grünanlagen, legt sich dort auf den Rasen, sonnt sich und wartet, bis es Abend wird. Dann bricht er mit ihnen zusammen in kleinen Gruppen auf, man ruft durch Megaphone «Nie wieder Deutschland» und zieht Richtung Innenstadt. Eskortiert werden die Trüppchen von ein paar Polizisten an der Spitze und am Ende, die dafür sorgen, dass alles seine Ordnung behält. Unterwegs trinkt man Bier und wirft mit Steinen. Je dunkler es wird, desto heftiger beginnt man sich zu regen. Irgendwann wird es den Polizisten zu bunt. Die Umzüge beginnen zu stocken, es entsteht ein Gerangel und Gerenne. Fällt ein Beamter in seiner Rüstung hin, kommt er ohne fremde Hilfe nur schwer wieder auf die Beine und bleibt längere Zeit wie ein Käfer auf dem Rücken liegen. Scheiben, Augen und Knochen gehen zu Bruch. Am folgenden Morgen streunt, wer Zeit dazu hat, durch die Quartiere und sucht nach Spuren der Nacht. Glassplitter liegen auf den Strassen, die Fahrradfahrer fluchen.

Viel mehr Traditionen gibt es nicht. Die Stadt ist jung, hat sich ein paarmal an der Geschichte die Finger verbrannt und ist deswegen zutiefst misstrauisch gegen alles, das Anstalten macht, sich festzusetzen. So errichteten beispielsweise vor vielen Jahren entschlossene Arbeiter und Bauern eine drei Meter hohe Mauer mitten durch die Stadt. Das war kinderfreundlich und verkehrsberuhigend. Überdies entwickelte sich der Streifen im Schatten der Mauer zu einem idealen Abladeplatz für Sperrmüll. Dort fand seine letzte Ruhe, was nicht mehr zu gebrauchen war, und wer wollte, gedachte hier der Vergänglichkeit; eine Oase zum Innewerden. Es herrschte ein Friede über dem Gelände, der die Kraft hatte, jeden noch so verhetzten Fussgänger zu besänftigen und mit philosophischen Betrachtungen zu infizieren. Seltene Tiere und Pflanzen waren zu entdecken, junge Soldaten aus nichts als Milch und Blut tollten durch die blühenden Wiesen, Wolfshunde jagten hinter Kaninchen her, und auch der eingefleischteste Pessimist sah, dass die Welt gut war.

Irgendwann begann die Mauer zu stören. Der Platz, auf dem sie stand, weckte in Bauunternehmern die Lust, dort Wohnblöcke zu errichten. Einkaufscenterphantasien beflügelten Spekulantenhirne. Kinokettenbesitzer empfanden plötzlich Phantomschmerzen, wenn sie in Mauernähe kamen. Ihnen war, als ob genau hier ein Glied in ihrer Kette fehlte, ein Glied, das zu Unrecht in grauer Vorzeit an dieser Stelle amputiert worden sei. Ein Murren ging durch die Stadt. Bankdirektoren zitierten die Regierenden zu sich und drohten mit Kündigung der Kredite, wenn die Mauer, die sie fortan als «diese Schande» bezeichneten, nicht auf der Stelle entfernt würde. Die Volksvertreter beugten sich naturgemäss, schickten die mittlerweile alt gewordenen Arbeiter und Bauern erneut los und liessen sie ihr Gesellenstück wieder abreissen, was natürlich vielen im Herzen weh tat. Kinder weinten, weil ihnen ihre Ballspielstätte verloren zu gehen drohte. Kunstmaler, denen ihr Maluntergrund entrissen werden sollte, schmissen mit Steinen die Windschutz-

scheiben der Baumaschinen ein. Rentner übergossen sich und ihre Hunde mit Benzin, setzten sich vor die Bagger und zündeten sich an. Es half alles nichts, die Mauer fiel. Ungezählte ihrer Verehrer trugen wehmütig Stückchen, Steinchen und Klümpchen davon zur Erinnerung nach Hause und legten sie dort zu den Locken anderer frühverstorbener Jugendlieben.

Das Gelände wurde planiert. Die Mauersegler flohen nach China. Bauriesen errichteten monumentale Paläste, Parkhäuser, Schwimmhallen mit Rutschachterbahnen, Autokinos, Go-Kart-Anlagen, Arenatheater, Schlemmerpylons, Kunst- und Esstempel, und sie erklärten der Bevölkerung die Zwecke der verschiedenen Einrichtungen.

So ist aus einer Stadt, durch die zur Verwunderung aller einst eine Mauer ging, eine Stadt geworden, durch die, wie überall sonst auch, keine Mauer mehr ging. Die Kinder spielten nicht länger mit Bällen, sondern sie rutschten Erlebnisbahnen hinab und staunten, unten angelangt, abstrakte Kunst an, die in der Zwischenzeit dort aufgestellt worden war. Aus den Fonds schwarzer Limousinen wurden sie dabei mit Wohlgefallen betrachtet von den Bankiers – denen sie ihr Vergnügen zu verdanken hatten – und deren schönen Gattinnen, die in zartblassen Kleidern daneben sassen und wisperten: «Ist es nicht zauberhaft, wie hier eine Mauer fehlt?» Damit versuchten sie auszudrücken: «Sind wir nicht alle der Meinung, dass es hier und heute schöner ist als dort und gestern?» Ich liebe Gattinnen in zartblassen Kleidern und beeilte mich, «oh ja» zu seufzen. Dafür wurde ich von ihnen hin und wieder ins Theater eingeladen, wo man seit dem Fall besagter Mauer mit einer stetig wachsenden Ausgelassenheit konfrontiert wurde, einer Quiekvergnügtheit, einem Frohsinnsfeuerwerk, wie ich es nach dem Verlust eines solchen Monuments kaum zu erwarten vermutet hätte, lernte ich doch als Kind, dass Verluste schmerzen und dass – je nach Grösse des Verlusts – eine längere oder kürzere Frist der Trauer eingehalten werden sollte. Das gilt aber offenbar nur für ländliche Regionen. In einer solchen bin ich aufgewachsen. Hier in der Stadt herrschen andere Sitten. Mit preussischer Disziplin feierte man auf Strassen, im Kino und im Theater das Verschwinden des Bauwerks in zunehmend aufgeheizter Fröhlichkeit. Von Jahr zu Jahr grössere Kichererbsen kullerten über die Bühnen, heftigere Lachsalven wurden abgefeuert, die Köpfe der Akteure liefen blau an vor Begeisterung. Heiserkeit beeinträchtigte zuletzt regelmässig die zweite Hälfte der Abende und verbog sie ins leicht Angestrengte, Gepresste, gequält Ächzende hinein. Das Publikum wand sich dazu in Heiterkeitskrämpfen, schnappte nach Luft und hielt sich die Seiten. Hinterher stöhnten die Frauen in den zartblassen Kleidern und ich uns gegenseitig ins Ohr: «Oh, ich kann nicht mehr! Was habe ich gelacht! Mich kannst du wegschmeissen.»

Danach gingen wir miteinander essen in neueröffnete Restaurants, die inzwischen dort zu finden waren, wo eben noch in mondlosen Nächten Käuze geschrien hatten und Füchse umhergeschlichen waren. Die Restaurants führten so schöne Namen wie *Olaf, Rüdiger, Palast der Sinne,*

Tempel der Sünde, Garten der Wollust, und wir bestellten mit Trüffelmousse gefüllte gebeizte Eulensäckchen, was mir gut schmeckte. Waren wir besonders übermütig, liessen wir eine Flasche aus der Region Saale-Unstrut auftragen, einem Weingebiet, von dessen Existenz hinter der Mauer wir bis vor kurzem nichts geahnt hatten und wo die Winzer unserer Überzeugung nach heute noch in Bärenfellen ihrer Arbeit nachgingen. Der Wein passt recht gut zu Flusskrebsragout, das jedoch nur dann zu empfehlen ist, wenn die Flusskrebse vorher mit Entenleber gemästet worden sind. Das wissen nur die wenigsten Züchter. Die meisten verfüttern Hühnerklein. Davon werden die Krebse fad und verwechselbar. Man könnte dann glauben, Lottebacken aus der Tiefkühltruhe zu vertilgen.

Später setzten sich die Gatten zu uns, müde vom Finanzieren. Wir stiessen an auf gutes Gelingen und hängten dem Gedanken nach, dass die Erde sich dreht und auf der einen Seite so viel Abwechslung bietet, wie sie auf der anderen Seite Verdruss und Verluste bereitet. Diese Einsicht hielten wir für philosophisch.

Wenn Leute von auswärts zu Besuch kamen, sagten sie noch jahrelang nach dem Mauerfall verschwörerisch lächelnd zu mir: «Na, jetzt freuen wir uns aber, endlich die schönen Seen besuchen zu können, die draussen vor der Stadt im Grünen liegen?» – Manchmal war ich nicht darauf vorbereitet und antwortete der Wahrheit gemäss: «Nein, danke, ich möchte keine Seen betrachten. Ich habe schon etliche gesehen in meinem Leben und mich dagegen entschieden, an deren Ufer meine Tage zu verbringen. Die Feuchtigkeit zieht mir in die Glieder. Ich bleibe lieber, wo ich bin. Die Seen im Umland will ich nicht in ihrem friedlichen Daliegen stören.» – Daraufhin wurde ich misstrauisch gemustert, und man beharrte darauf, dass ich möglicherweise heute und morgen kein Bedürfnis nach Auen und Seen hätte, dass ich aber die durch das Verschwinden der Mauer gewonnene Möglichkeit, jederzeit hinaus in die Natur fahren und welche aufsuchen zu können, ohne Zweifel als einen Zuwachs an Daseinsfreude empfinden werde, oder etwa nicht?! – Gereiztheit breitete ihre dunklen Flügel aus, und ich beeilte mich zuzugeben, dass mein Freiheitsdrang in der Tat unbändig sei und ich mich, seit unbegrenzte Seenwahl bestehe, meines Lebens freute wie kaum ein zweiter, ja, dass mir das Atmen seither nur noch halb so schwer falle. Das versöhnte die Leute von auswärts, und wir verabschiedeten uns im Guten.

So kam ich in die einmalige Situation, Glück zu empfinden, wo ich nicht unglücklich war. Das ist ein wahres Geschenk. Man stelle sich vor: Man lebt so vor sich hin, und plötzlich springt einem ein nie vermisstes Glück in den Nacken, wie ein Äffchen, das sich dort warm und zart an einen schmiegt und allerliebste Schnurrtöne von sich gibt. Wer da nicht Dankbarkeit empfindet, ist ein herzloser Nero. Nun rechne man das sogar noch hoch und versuche sich vorzustellen, wie es ist, wenn plötzlich Millionen von Menschen dasselbe erleben, dann hat man eine Ahnung von der Atmosphäre, die in Berlin zu jener Zeit herrschte. Ein einziges Glucksen dauernden Glücks

lag in der Luft. Nachts war an Schlaf nicht zu denken, weil rundherum alles wohlig grunzte und stöhnte. Allein traute sich kaum noch einer auf die Strasse, weil die aus dem Häuschen geratene Mehrheit drohte, ihn unter ihrer kollektiven Wonne zu zermalmen. Ist das nicht aufregend? Selbst literarisch hatte sich in Berlin endlich wieder ein Wind erhoben. Jahrzehntelang sei man mit nichts als nacktem Alltag abgespeist worden, hiess es. Jetzt werde endlich wieder Geschichte geschrieben, und zwar vom Leben selbst, das eine ähnliche Feder führe wie Alfred Döblin in seinem berühmtesten Roman. Wer sich kurzfristig dazu entschliessen könne, eine Reise nach Berlin zu unternehmen, würde, wo er gehe und stehe, somit Döblin klappern hören, was ein unwiderstehliches Geräusch sei, ähnlich dem Gesang der Sirenen. Die Begeisterung war riesengross.

Sie hat sich bis heute nicht gelegt. Endlich wieder einmal ins Zentrum des internationalen Interesses gerückt, strengt sich die Stadt an bis zur totalen Erschöpfung, diese Position auch zu halten. Humor wird gnadenlos weiter exerziert, Ernst mit Todesverachtung weiter trainiert und Genuss ohne Rücksicht auf Verluste weiter absolviert. Die Empfindungsmuskeln sind zum Zerreissen angespannt. Es herrscht ein allgemeiner Gefühlskrampf, eine Forschheit, mit der das Leben angepackt wird, die auf Aussenstehende beunruhigend wirkt. Doch das ist begreiflich. An Berlin klebt seit seiner Geburt das Pech, für alles und jedes zu spät zu kommen. Rom ist ewig da, Paris und London sind längst erwachsen, und die richtig Grossen heben erst recht nur träge die Augenbrauen, wenn Berlin seinen Hauptstadtanspruch anmeldet. Man fühlt sich hier deswegen von Anfang an unsicher, fürchtet, nicht für voll genommen zu werden. Das erklärt die verhaltene Wut und die Mutlosigkeit, die überall in den Strassen hängt und nicht rauszubringen ist: Man steht kurz davor, eine echte Stadt zu sein; man ist die ewige Vorstadt, ein bisschen öd, ein bisschen zu laut, gebläht vom Stolz auf etwas, das zwar nicht genau hier, aber doch immerhin in der Nähe stattfindet. Man führt sich auf wie ein Kind, das sich übergangen fühlt und deswegen mit vorlauten Witzen, Anmassungen, falschen Schmeicheleien und beleidigtem Schmollen versucht, die Aufmerksamkeit und Zuneigung der Erwachsenen auf sich zu ziehen. Man gibt sich derb, knallt mit den Türen, lässt seine Muskeln spielen und lebt im Irrtum, solche Abgebrühtheit und Gefühlsresistenz seien die wahren Beweise für Urbanität und Weltläufigkeit. Man glaubt, in Grund und Boden stampfen zu müssen, was seine Botschaft nicht laut genug brüllt oder martialisch einschüchternd vorträgt. Was für ein Gedröhn! Was für ein wütender, laut skandierter, hämischer Unflat, der sich über die Einwohner ergiesst! Dauernd schreit irgendein halbgebildeter Vorbeter dunkle Sätze, die an Nietzsche und Schopenhauer erinnern, irgendwo aufgeschnappt und falsch zitiert. Inhaltslose Hülsen werden durch die Luft geschleudert, Phrasenleichen, tote Wörter, von denen keiner mehr ahnt, was sie einmal bedeutet haben könnten. Immer ist mindestens einer da mit seinem Jahrtausendgebrüll. Die anderen sitzen heiser in ihren Ecken und

schauen mit blutunterlaufenen Augen zu, sammeln ihre Kräfte, pumpen ihre Lungen auf, um – fühlen sie sich erholt genug – umgehend ihrerseits die Mäuler aufzureissen und alles daranzusetzen, den Vorredner niederzubrüllen. Es möchten einem die Ohren abfallen von dem infernalischen Lärm. Komplizierte Herzensangelegenheiten behält man da besser für sich. Beispielsweise ist es bis heute unmöglich, für den *Schwierigen* von Hofmannsthal in dieser Viermillionenstadt irgendwo eine Bühne zu betreten, ohne sie nicht auch sofort wieder fluchtartig verlassen zu müssen, weil das Publikum ihn in missverstandenem Modernitäts- und Jetztzeitigkeitsgehabe vom ersten Wort an niedermacht und zerkichert. Das Leise findet hier nur schwer einen Raum und verzieht sich darum in der Regel. Entweder knattert die Fahne, oder sie hängt schlapp herunter. Zur Zeit knattert sie, Spannung liegt in der Luft, alles scharrt und kratzt in seinen Löchern, Dreck und blutige Hautfetzen fliegen durch die Gegend, und unbemerkt zerrinnen dazwischen die Augenblicke.

Es könnte der Verdacht aufkommen, ich hielte diese sogenannte Stadt der Zukunft nicht für wesentlich. Das würde mir leid tun. Selbstverständlich ist sie nicht weniger wesentlich als jede andere. Nur haben die meisten anderen das Glück, nicht auf der Route des Zeitgeists zu liegen. Berlin, dieser wassertriebartige Riesensäugling mit den aufgedunsenen, bleichen Gliedern, hat sich, weil es für alles andere zu spät kam, auf die Zukunft spezialisiert. Was da ist, zerstört es, um dem Kommenden Platz zu machen. Somit lebt es in galoppierender Selbstauflösung. Kaum hat es sich von einer Katastrophe erholt, wird es auch schon von der jeweils nächsten heimgesucht und kahlgefressen. Ein bemitleidenswert verhetztes Ding voll nervöser Geschwüre und Abszesse, die es notdürftig vor fremden Blicken verbirgt; es dreht sich die Haare hoch, verbrennt sie in der Eile, überdeckt seine Narben mit billiger Schminke, pfuscht sich zurecht, grimassiert, spreizt sich, will gefallen, plustert sich auf und leidet dabei entsetzlich unter der panischen Angst und heimlichen Gewissheit, einmal mehr fallen gelassen zu werden und in der Bedeutungslosigkeit zu versinken wie schon so oft davor. Es fürchtet nichts so sehr wie den Moment, da der Zeitgeist sich wieder sammelt, um weiterzuziehen. Das ist der Fluch, der auf dem Weg in die Zukunft liegt. Nichts darauf ist, was es ist. Alles verweist immer nur auf das, was es einmal sein soll. Jeder spricht vom Kommenden, denkt über es nach, spekuliert auf es, warnt vor ihm, schwärmt von ihm, sehnt sich nach ihm. Das Brot erinnert an Pappe – morgen soll es besser schmecken und knusprig sein. Die Strassen sind aufgerissen – nächstes Jahr sollen es breite, sonnige Alleen sein. Die öffentlichen Verkehrsmittel fallen aus – in drei Jahren sollen sie schweben. Die Augen der Aktivisten leuchten zukunftstrunken zu solchen Versprechungen, ein stechend fiebriger Glanz, ihre Stimmen beben prophetisch. Die ganze Bewegung hat etwas Sektiererisches. Man glaubt an die Zukunft wie an einen Meister, nennt ihn Fortschritt und opfert ihm sein ganzes Dasein, sein Denken, sein Vermögen. Das ist armselig, dumm und lächerlich. Man meidet die Gegenwart,

verlässt sie geradezu wie die Ratten das sinkende Schiff. Niemand spricht vom Theater, das da ist, von den Bäckereien, der Industrie, der Literatur und den Filmen, die da sind. Man spricht davon, wer in drei Jahren dieses oder jenes Theater übernehmen wird, welche Backketten neu gegründet, welche Dienstleistungszentren neu geplant werden, wer gerade welchen Film vorbereitet, wer an welchem Jahrhundertroman schreibt – sind die Backketten endlich geschmiedet, die Zentren fertig, kommen die Romane und Filme endlich heraus, dann ist das alles jeweils längst passé, staubiger Alltag, Makulatur, man lässt es ungeprüft fallen wie heisse Kartoffeln und konzentriert sich bereits auf die übernächste Zukunft, ja, man reisst intakte Gebäude und fertige Rohbauten ab, stampft neue Romane und Filme kurz nach Erscheinen ein, nur um immer noch neueren, noch besseren Platz zu machen. Auf diese Weise wird einem täglich vor Augen geführt, wie behelfsmässig alles ist im Vergleich zu dem, was es einmal sein wird, und in jedem wächst die fatale Überzeugung, er verplempere sein ganzes Leben mit nichts als Ersatz und Vorgeplänkel. Das mag zwar der Wahrheit nahe kommen, ist aber ausserordentlich ermüdend und verursacht Überdruss.

Im Sommer, wenn die Tage lang sind und heiss, sitzt, wer nichts mit sich anzufangen weiss, draussen auf Bänken, Mäuerchen, Absperrungen, im Schatten von Bäumen oder Markisen und wartet darauf, dass etwas geschieht. Meistens weht Wind, der durch die Art der Häuser und die Anordnung der Strassen und Plätze entsteht. Er treibt Sand und Papierfetzen mit sich, manchmal in Wirbeln, manchmal in Walzen. Auch ich sitze dann oft auf einer Bank, gegenüber der *Pizzastation Santa Fe*, über der die toten Fenster von *Jacqueline's Filmbar* liegen. Links führt eine sechsspurige Strasse vorüber. Das Rauschen der Autos macht benommen. Ein Wartehäuschen der Städtischen Verkehrsbetriebe steht da. In seinem Schatten warten Frauen mit schweren Einkaufstüten. Auf der anderen Seite der Strasse steigt eine mit Gerümpel übersäte Böschung an zu stillgelegten Geleisen einer S-Bahn-Linie, die irgendwann wieder in Betrieb genommen werden soll. Hinter mir liegt ein Platz mit einem modernen Brunnen mittendrin, der seit Jahren aus Kostengründen kein Wasser mehr führt, aber irgendwann wieder einmal plätschern soll. Auf dem einen Viertel des Platzes halten sich türkische Männer auf, auf einem weiteren türkische Frauen. Dazwischen steht eine leere Bank als Schranke. Links und rechts davon klafft eine Lücke. Dort trippeln Tauben herum. Das letzte Viertel wird von Deutschen belebt, lachenden, grölenden, röhrenden Männern und Frauen der besitzlosen Klasse, die es miteinander auszuhalten versuchen. In den Fenstern der anliegenden Häuser liegen ein paar Mieter und schauen zu. Alle halten etwas in den Händen, Tütchen, Dosen, Plastikbecher, fettiges Papier, aus dem sie trinken oder essen. Manchmal quietscht ein bremsendes Auto, selten wird ein Hund oder ein Kind angefahren und die Ambulanz kommt, einmal lag auf der Böschung eine kleine Leiche, und man kam sich vor wie woanders. Dann ist es in Berlin, wie in jeder Stadt, am schönsten: wenn man es aus Versehen mit woanders verwechselt.

The
Eternal
Suburb

Matthias Zschokke

Knautschke was the name of a huge bull hippopotamus which, as one of the few animals to have survived the Second World War bombing of the Berlin Zoo, locals took to their hearts. When the Wall was built, preventing Knautschke from continuing to be visited and loved equally by Berliners from East and West, his star began to wane. Even so, decades later there were still old women who would come and stand by his pool to chat with him, complain about this or that, tease him, softly pour out their sorrows to him, and I stood next to them listening. A comforting bull. A few years ago he died and was stuffed. Ever since, the hippopotamus house has been a comfortless place. A single creature is gone and suddenly the whole world is dreary, so they say. Yes, I sometimes go to the zoo. It is in the western part of the city and exceptionally beautiful.

I go to the cinema now and then as well. The films I see come from the United States and are shown in German synchronisation. They're not always masterworks – attempts to appeal to a wide audience, I suppose. The cinemas are big and want their seats filled. Titles like *Was That an Elk I Kissed?* or *The Return of the Killer Tomatoes* are as patiently screened as *Heavy-Handed Harold* or *The Three Handsome Miller Lads*. Cinema owners are tolerant. To keep from having to listen to reproaches about wasting my time and money, I try to find some gem in even the greatest dud, something that could have made the outing worth the trouble. And that's how I got to know a poem I like:

"Roses are red, violets are blue

I'm schizophrenic and I am, too."

Admittedly, it's not suitable for every occasion (for that, the classics would be a better place to look), but it rhymes, and that's something.

It's often warm on the 1st of May. The lilacs are in bloom. The lime-trees give off a gentle scent. The leaves of the old plane trees are still small and covered in white fur. I like to go for a walk then and see how the city has changed over the dark winter months. It's poor and can't afford much. In the refuse containers lie out-of-date drugs, the corpses of pet birds and, underneath, soiled disposable nappies putrefying and developing explosive gases. Freshly painted bright green vans with Bamberg number plates stand along the kerb. In them sit graduates of Bavarian police academies on their traditional May Day "outing" to Berlin. They are wearing their latest uniforms, high-necked, weatherproof creations of sturdy black cloth. They wear black plastic protectors strapped round their arms and legs, and visored helmets on their heads. A few of them are also scattered in the deserted shadows of featureless blocks of flats or under the trees. Sometimes the air is thundery and heavy, and sweat runs into the freshly sworn-in officers' eyes. If you don't work for the police, you have the day off, so you pull out your oldest clothes and dress up as a robber. During the day you go to a local park to meet up with Berlin friends from Freiburg, Lübeck and Dortmund, stretch out on the grass, bask in the sun and wait for evening to fall.

Then you break up into small groups and set off in the direction of the city centre chanting "Never again, Germany" into a megaphone. The small band is escorted by a few policemen front and back, who see to it that order is maintained. On the way, people drink beer and throw a few stones. The darker it gets, the more unruly the ranks. At some point things go too far for the police. The marches begin to bog down, there's a commotion and people start running. If an officer in armour falls down, it's hard for him to get back on his feet again unassisted, so he lies there for a while, squirming like a beetle. Windows and bones break, eyes glaze over. The next morning, if you have time to spare, you wander through the streets looking for traces of the previous night. The streets are strewn with glass, the cyclists curse.

There are not many more traditions. The city is young, has burnt its fingers on history a couple of times and has, as a result, been left deeply suspicious of anything showing signs of establishing itself. A few years ago, for example, some resolute workers and farmers built a 3-metre-high wall right through the city. That was child-friendly and traffic-calming. The strip along either side made an excellent place to dispose of rubbish, too. Anything that had outlived its usefulness found a final resting place there, and it was a perfect spot to contemplate mortality; an oasis of burgeoning awareness. The peace that reigned over the premises had the power to soothe even the most harassed pedestrian and infect him with philosophical reflection. Rare animals and plants could be discovered, rosy-cheeked soldiers romped across the flowering meadows, German shepherds chased rabbits, and even the most confirmed pessimist saw that the world was good.

At some point the Wall began to grate. The space it took up made property developers itch to build high-rises. Shopping-centre fantasies took wing in speculators' brains. Chain-cinema owners suddenly felt a stab of phantom pain when they got near the Wall. It was as if a link in their chain was missing right there, a link that had, somewhere in the mists of time, been undeservedly amputated at that very spot. A wave of discontent swept the city. Bank directors summoned members of the government and threatened to cancel all loans to the State if the Wall, which they now called a "disgrace", was not removed at once. Naturally, the representatives of the people complied, sending out the, meanwhile older, workers and farmers again, this time to pull down their masterpiece, which left many with a heavy heart. Children cried because their playground threatened to disappear. Artists about to be robbed of their painting surface threw stones at the windscreens of the earth-moving machinery. Pensioners soaked themselves and their dogs with petrol, sat down in front of the diggers and set themselves alight. But it was no use, the Wall fell. Countless disappointed admirers sorrowfully took fragments, splinters and chunks home with them as mementoes to store away alongside the locks of hair of other early loves that death had snatched away all too soon.

The site was levelled. The swifts left for China. Construction giants built monumental palaces, car-parks, indoor swimming pools with roller-coaster slides, drive-in cinemas, go-kart tracks, amphitheatres, sleek eateries, temples of art and dining, and they explained the purpose of these various facilities to the population.

And so, a city that had, to everyone's amazement, once been traversed by a wall, became a city that was, like any other, not traversed by a wall. Instead of playing ball, the children now plunged down adventure slides and, upon reaching the bottom, gawked at the abstract art that had meanwhile been installed there. They were benevolently observed from the backseats of black limousines by the bankers – to whom they owed their fun – and their lovely wives in pastel dresses, who sat next to their husbands and whispered: "Isn't the gap the Wall has left enchanting?" What they were trying to express was: "Don't we all agree that it's better here now than it was there then?" I love wives in pastel dresses and hastened to murmur my assent. For that I received the occasional invitation to the theatre, where, since the fall of the said Wall, one is confronted with steadily mounting exuberance, a riotous hilarity, a firework of high-jinks such as I could hardly have expected after the loss of a monument, for I had learned as a child that losses are painful and that a period of mourning – the length depending on the size of the loss – should be observed. But that evidently only applies in the country, which is where I grew up. Here in the city, customs are different. With Prussian discipline, the disappearance of an architectural landmark was celebrated in the streets, cinemas and theatres with ever more furious merriment. From year to year the gags got faster, the salvos of laughter more violent, the actors' faces ever bluer with enthusiasm. Ultimately, the second half of these evenings regularly ended up being impaired by hoarse voices and warped by tortuous straining and creaking. The audience responded with fits of mirth, gasping for breath and holding their sides. Afterwards the ladies in the pastel dresses and I whispered to each other: "I can't go on! How I laughed. I'm totally drained."

Then we went out to eat at newly opened restaurants that had sprung up where, only yesterday, owls had hooted and foxes slunk around on moonless nights. The restaurants bore fine names like *Olaf, Rüdiger, Palace of the Senses, Temple of Sin* or *Garden of Delights,* and we ordered marinated owl stuffed with truffle mousse, which I enjoyed. When we were in particularly high spirits, we asked for a bottle from Saale-Unstrut, a wine-growing region of whose existence behind the Wall we had, until very recently, had no idea and where, we are convinced, the winemakers still wear bearskins when they work. The wine goes quite well with crayfish ragout, though the dish is only worth ordering if the crayfish have been force-fed with duck liver. Very few shellfish producers know this. Most of them opt for chicken giblets. That makes the crayfish insipid and commonplace. You could almost think you were gobbling down frozen fish fingers.

Later the husbands, weary after a day's financing, joined us. We toasted to success and reflected on the idea that the earth turns on its axis and offers as much diversion on the one side as it makes for annoyance and loss on the other. We considered this insight philosophical.

When out-of-towners came to visit, even years after the fall of the Wall they would still smile conspiratorially and say: "Well, now, aren't we pleased that we can finally visit the beautiful lakes out there beyond the city?" Sometimes I was unprepared and answered truthfully: "No thanks, I don't feel like looking at lakes. I've seen plenty of them in my time and don't really want to spend my days on their shores. The dampness creeps into my bones. I'd rather stay where I am. Besides, they lie there so peacefully, I don't like to disturb them." – Upon which I was scanned suspiciously and informed that, though I might not feel a need for lakes and meadows right now, the fact that the disappearance of the Wall gave me a chance to drive out and enjoy their natural beauty whenever I liked could only be experienced as an enhancement of existential happiness, or not?! – Irritability spread its dark wings, and I hastened to admit that my urge for freedom was indeed uncontrollable and that, since I had been presented with an unlimited choice of lakes, my joy of life was second to none and breathing was only half as strenuous. The people from out of town were reconciled and we parted friends.

This led to the unique situation of experiencing happiness where I wasn't unhappy. That is a true gift. Imagine: you are quietly living your life when suddenly a happiness you have never missed pounces on you like a little monkey, nestling warm and gentle in the hollow of your neck and emitting the sweetest purring sounds. It takes a heartless Nero not to experience a feeling of gratitude. Now try and imagine what it's like when this suddenly happens to millions of people and you'll have some idea of the atmosphere in Berlin at the time. An all-pervasive gurgle of endless happiness lay in the air. With all the contented grunting and burbling, there was no question of sleeping at night. Few people ventured out onto the street alone because the collective rapture of the joy-crazed majority threatened to grind them to a pulp. Isn't that exciting. Even a literary wind had finally come up again in Berlin. For decades we've been fed a steady diet of everyday tedium, they said. But now stories were finally being written by life itself, which wields a pen akin to Alfred Döblin's in his most famous novel. So anyone who could decide at short notice to take a trip to Berlin would, wherever he was, hear the rattling of Döblin's bones, which is as irresistible a sound as the siren song. The enthusiasm was overwhelming.

And it hasn't subsided yet. Finally returned to the spotlight of international interest, the city is striving to the point of exhaustion to retain this position. Humour continues to be pursued mercilessly, seriousness to be practised with deadly contempt, and enjoyment chased down whatever the cost. Heartstrings are stretched to breaking point. Emotional convulsions send tremors in all directions, their vehemence disquieting people outside. That is understandable. Since its birth,

Berlin has been wedded to the misfortune of always being too late. Rome is eternal, Paris and London are long since grown up, and the really big cities can only raise a weary eyebrow at Berlin's claim to being a capital. This explains the constant feeling of insecurity and fear of not being taken seriously. It explains why suppressed anger and dejection hang so persistently over the streets: we are at the brink of becoming a genuine city; we are the eternal suburb, a bit dreary, a bit too loud, puffed up with pride in something that isn't happening quite here, but isn't too far off. It's the behaviour of a child that, feeling left out, tries to gain the adults' attention and love by showing off, making wisecracks, ingratiating itself or indulging in a fit of the sulks. One affects gruffness, slams doors, flexes muscles and labours under the illusion that being jaded and insulated against feelings is the true proof of urbanity and cosmopolitanism. Anything that doesn't shout its message loudly enough or present it with intimidating belligerence has to be trampled into the dust. What a din! What angry, noisy, spiteful abuse pours over the population! There's always some half-educated pontificator trumpeting ominous statements reminiscent of Nietzsche and Schopenhauer, picked up somewhere and misquoted. Hollow phrases are hurled through the air, verbal corpses, dead words, and no one has any idea what they might once have meant. There's always at least one person on hand with a millenarian manifesto. The others sit hoarsely in their corners, watching with bloodshot eyes as they gather their strength and pump up their lungs, because – as soon as they have recovered sufficiently – they intend to sound off again, putting their all into shouting down whoever happens to be holding forth. The infernal noise is enough to make your ears fall off. Complicated matters of the heart are best kept to oneself. For instance, it is still impossible for Hofmannsthal's *Difficult Man* to make his entrance anywhere in this city of four million without having to beat a hasty retreat since, as soon as he utters his first words, audiences, with their airs of misunderstood modernity and the up-to-date, quickly snicker him off the stage. As quiet intimacy is accorded so little space, it prefers to retreat. The flag either waves crisply or hangs down listlessly. At the moment, it's waving, there is tension in the air, everything is champing at the bit, mud and bloody scraps of skin are flying through the air, and in the middle of the commotion, the moments are imperceptibly melting away.

One might think I don't consider this so-called city of the future important. That would make me sad. It's no less important than any other city. The only difference is that most of the others are lucky enough not to be located directly on the Zeitgeist's route. Berlin, that giant, hydrocephalic baby with pale, swollen extremities, has – having been too late for everything else – specialised in the future. It destroys what is, to make room for what is to come. As such, it lives in a state of galloping self-dissolution. Hardly has it recovered from one catastrophe than it is already being beset and devoured whole by the next. A pitiful, hunted thing full of nervous ulcers and abscesses, it can barely hide from strangers' glances: it curls its locks, singeing them in its haste,

covers its scars with cheap make-up, slaps on some powder, grimaces, plays coy, wants to be loved, puffs itself up, and all the while it harbours the mortal fear and secret conviction that it is once more going to be dropped and sink into insignificance, as has so often happened in the past. It dreads nothing more than the moment when the Zeitgeist prepares to move on. That is the curse afflicting the road to the future. Nothing on it is what it is. Everything merely points to what it promises at some point to be. Everyone speaks of what is to come, thinks about it, bets on it, warns of it, enthuses over it, longs for it. The bread tastes like cardboard – tomorrow it will be crunchy and delicious. The streets are studded with road works – next year they will be broad, sunny avenues. The public transport system isn't working – in three years' time there will be an efficient urban rail system. Hearing such promises, the activists, intoxicated with dreams of the future, get a feverish gleam in their eyes and their voices quiver prophetically. The whole movement has a cult-like fervour. People believe in the future as in a master, calling it progress and sacrificing their entire existence, their minds and fortunes to it. That is pathetic, foolish and ridiculous. People avoid the present, practically flee from it like the proverbial rats leaving the sinking ship. No one talks about the theatre that exists, or the bakeries, industries, books and films that exist. They talk about who is going to take over this theatre or that in three years' time, what new bakery chains are being established, what new service centres are being planned, who is shooting what film, who is in the midst of writing what novel of the century – and once the bakery chains have been forged, the centres completed, the novels printed and the films released, they are long passé, dusty routine, detritus to be dropped like a hot potato so one's full attention can be focused on the future after next. In fact, intact buildings and finished carcasses are torn down, and new novels and films pulped shortly after they appear to make way for new and even better ones. In this way people are shown, day after day, how makeshift everything is in comparison with what will one day be, and in everyone the fatal conviction grows that they are squandering their lives with surrogates and sham. As close as this may be to the truth, it is exceedingly tiring and embittering.

In summer, when the days are long and hot, people with nothing better to do sit outside on benches, garden walls and barriers, or under shady trees and awnings, and wait for something to happen. Usually there is a breeze resulting from the construction of the buildings and the layout of the streets and squares. It sends sand and scraps of paper into the air, sometimes in whirls, sometimes in waves. I, too, often sit on a bench then, across from the *Santa Fe Pizza Parlour*, which is right below the dead windows of *Jacqueline's Film Bar*. To my left, there is a six-lane road. The swishing of the cars is numbing. There is also a bus-shelter. Underneath, women with heavy carrier bags wait. Across the road a rubbish-strewn embankment rises to the disused rails of an urban railway line. In the square behind me, the modern fountain in the middle has, for finan-

cial reasons, had no water in it for years, but is supposed to start splashing again some time. Turkish men are gathered in one quarter of the square, Turkish women in another. An empty bench in between serves as a barrier. To its left and right there is an empty space with pigeons waddling about. The last quarter is populated by Germans, laughing, howling, raucous men and women of the dispossessed classes trying to stand each other's company. A few tenants lean on the windowsills of the surrounding buildings and watch. All of them are holding something in their hands – bags, tins, plastic cups, greasy paper – and are eating or drinking. Sometimes the brakes of a car squeal, very occasionally a dog or a child is hit and the ambulance comes, once there was a little corpse on the embankment and it felt like somewhere else. That's when Berlin, like any other city, is at its best: when you accidentally mistake it for somewhere else.

Translated from the German by Eileen Walliser-Schwarzbart

Der offene Himmel über Berlin

Paul Virilio

«Es ist vordringlicher, die Masslosigkeit zu löschen als das Feuer.»

Heraklit

In meiner frühen Erinnerung ist Berlin ein Schlachtfeld. Eingegraben in mein Gedächtnis sind die Bilder einer Ruinenlandschaft, einer Hauptstadt, die von einem Himmelsfeuer zerstört wurde, das einer Strategie entsprang, deren Ziel darin bestand, die Zivilbevölkerung zu treffen und die Gesellschaft zu demoralisieren.

Nach Coventry und London war Berlin zusammen mit Dresden und vor Hiroshima und Nagasaki seinerzeit das Epizentrum eines Schreckens, dem man weniger die Soldateska als vielmehr die lebendige Substanz eines Landes aussetzte, den gesellschaftlichen Körper seiner menschlichen Ballungsräume.

Die ethische wie geopolitische Regression der Luftoffensive, die über Europa hinwegfegte und die einherging mit den Bombardements und grossflächigen Zerstörungen, die zum ersten Mal von der Legion Condor in der baskischen Stadt Guernica erprobt worden waren, sollte schliesslich eines der zentralen Merkmale des totalen Krieges sein.

Nach der Zerstörung Rotterdams und Coventrys durch die deutsche Luftwaffe eröffnete die «aeropolitische» Offensive der Alliierten im besetzten Europa – insbesondere durch die Zerstörung der Staudämme im Ruhrtal – die «ökologische» Dimension zukünftiger Konflikte. Die Hauptstadt des feindlichen Landes war zum Hauptziel der gegnerischen Luftwaffen geworden, und es galt, sie zu zerstören.

TABULA RASA – nach London und vor Tokio sollte Berlin in eine Wüste aus mehr als 80 Millionen Kubikmetern Schutt verwandelt werden.

Gewissermassen als Antwort auf Joseph Goebbels, der 1940 seinen berühmten Bannfluch aussprach: «London wird genauso wie Karthago zerstört werden», taufte der Kommandant der alliierten Luftstreitkräfte, General Harris, das Bombardement Hamburgs «Operation Gomorra».

Während es sich hierbei um das biblische Bild der Zerstörung einer verfluchten Stadt handelte, setzte man nach dem Genozid in den Vernichtungslagern mit Hiroshima den neuen Mechanismus des Gleichgewichts des atomaren Schreckens zwischen Ost und West in Gang, bei dem Berlin einmal mehr das neuralgische Zentrum eines mehr als ein halbes Jahrhundert währenden Weltdramas bildete.

Auf den *Bürgerkrieg,* auf die Religionskriege, die einst das Land verwüsteten, auf den Dreissigjährigen Krieg, in dessen Verlauf alle Kriegsparteien in die Mark Brandenburg einfielen, folgte der *Krieg gegen die Bürger.* Während die ideologischen Auseinandersetzungen die Untaten der religi-

ösen Intoleranz wiederaufleben liessen, sollte die systematische Vernichtung in den Konzentrationslagern ihr Pendant in der systematischen Zerstörung der städtischen Ballungsräume finden. Kein anderes Ziel verfolgte die gegen die Städte gerichtete Strategie, bei der die US AIR FORCE und die sowjetische Luftwaffe – noch vor der Entwicklung der Interkontinentalraketen – durch den wahrscheinlich gewordenen Anbruch eines nuklearen Winters, in dem kein Sonnenlicht mehr zur Erde durchdränge, zu Trägern der selbstmörderischen Bedrohung einer Auslöschung der Menschheit wurden.

Als wichtiger Knotenpunkt sowohl für den Schienen- als auch für den Binnenschiffahrtsverkehr in der grossen Ebene Norddeutschlands gelegen, wurde Berlin ab 1926 zum Knotenpunkt des europäischen Luftverkehrs.

Der Bau des Flughafens Tempelhof im Jahre 1939 unterstrich noch die Ambitionen Berlins auf dem Luftfahrtsektor, und es schien, als würde der futuristische Mythos der «fliegenden Nation» nicht nur die Verbindung des *Arischen* mit der *Luftfahrt* und des *Bodens* mit dem *Blut* bewerkstelligen, sondern auch die mit der «Luft», dem Bereich einer atmosphärischen Herrschaft.[1]

Tatsächlich bliebe der für die Nazis so zentrale Begriff des *Lebensraums* – der im rassistischen *Lebensborn* seine Entsprechung hatte – vollkommen unverständlich, wenn man diesen Willen zur aero-terrestrischen Emanzipation der deutschen Nation, der dem Blitzkrieg und der Invasion Europas vorausging, unberücksichtigt lässt.

Da das Dritte Reich nicht wie England oder Frankreich über ein Kolonialreich in Übersee verfügte, erfand es mittels der Ostkolonisation nicht nur einen neuen *geopolitischen* Imperialismus auf dem alten Kontinent, sondern es schuf vor allem die Grundlagen für einen *aeropolitischen* Imperialismus, wofür die Forschungen auf dem Gebiet der Entwicklung von Raketen und die Eröffnung der Abschussbasis von Peenemünde im Jahre 1936 richtungsweisend sind.

Sea Power kontra *Space Power,* angelsächsische Seemacht kontra deutsche Luftmacht, so lautete die fatale Gleichung der dreissiger Jahre. Und aus diesem Umstand erklärte sich im übrigen auch die geographische Bedeutung Berlins und die seines riesigen Flughafens Tempelhof, der an der Grenze der Reichweite der Luftgeschwader jenes weit zurückliegenden Zeitalters lag, in dem es noch keine viermotorigen Bomber gab – trotz der Versuche mit der JU CONDOR, einem der Grossraumflugzeuge der Luftwaffe.

Um den BLITZKRIEG, das heisst jene Luftstrategie, die dem Abschuss der ersten Stratosphärenrakete auf London im Jahre 1944 vorausgeht, richtig einschätzen zu können, muss man sehen, dass anstelle der «horizontalen Küstenlinie» der einstigen Seemächte die «vertikale Küstenlinie» der Luftmächte in der Zeit unmittelbar nach Kriegsende tritt, als sich die grossen interkontinentalen Linien öffnen.

Man sollte deshalb auch nicht vergessen, dass wenige Tage, nachdem Hitler am 1. September 1939 in Berlin den Beginn des Zweiten Weltkriegs erklärt hatte, der Erfinder der deutschen Luftwaffe, Hermann Göring, kundtat, dass man ihn aufhängen möge, wenn in diesem Krieg auch nur eine einzige feindliche Bombe aufs Reich und insbesondere auf Berlin fällt. Was folgte, ist wohlbekannt.

Tatsächlich wurde der Sieg der westlichen Alliierten nicht 1945 besiegelt, sondern 1948, und zwar mit der Einrichtung der Luftbrücke nach Berlin, die bis 1949 Bestand hatte: ein nie dagewesenes *luftstrategisches* Ereignis, mit dem die Landblockade der deutschen Hauptstadt durch die Rote Armee beantwortet wurde.

Sowohl die Zweiteilung des besetzten Deutschland als auch der Bau der Berliner Mauer 1961 veranschaulichten mithin ein verkanntes historisches Ereignis: den Beginn der Vormachtstellung des Himmels in der Geschichte der Nationen im Laufe des 20. Jahrhunderts.

Dank der Überlegenheit der STRATEGIC AIR COMMAND-Kräfte gegenüber den sowjetischen Luftstreitkräften mündete die nunmehr entscheidende Bedeutung des Luft- und bald auch Weltraums im Jahre 1990, unmittelbar nach dem Ende des Kalten Krieges, in jene *ökonomische Globalisierung* ein, die weniger auf der territorialen Ausdehnung der Nationen als vielmehr auf der Kontrolle des Hertzschen Raums durch die Massenmedien sowie auf einer deregulativen Aeropolitik des Luftverkehrs basiert, deren Codename bekanntermassen OPEN SKY war.

London, Tokio, Berlin. Diese einst zerstörten Städte befinden sich heute auf dem Weg zum «globalen Dorf», zu jener GLOBAL CITY im Zeitalter des einheitlichen Marktes.

So hat sich das wieder zur Hauptstadt des vereinten Deutschland gewordene Berlin von der Tabula rasa, vom Ruinenfeld, das von feindlichen Streitkräften umgeben ist, zu einer Baustelle entwickelt – gemeinsam mit Shanghai vermutlich zur weltweit grössten Baustelle überhaupt.

Schon jetzt entsteht unter dem restaurierten Vorplatz des ehemaligen Reichstags der grösste Strassen- und Schienenknotenpunkt Europas – die Krypta jener so zwingenden Automobilität in einer Stadt, deren Fläche fünfmal so gross ist wie die von Paris.

Andererseits empfiehlt eine vom Senat in Auftrag gegebene und bisher vertraulich behandelte Studie mit dem Titel «Zukunftsstrategien für Berlin» die Einbindung sämtlicher wirtschaftlicher und kultureller Aktivitäten von Berlin und Brandenburg in ein kybernetisches Netz.

Im übrigen wurde Mitte Juni 2000 auf dem ehemaligen Brachland des Potsdamer Platzes, wo noch vor nicht allzu langer Zeit die Vopos patrouillierten, das *Sony Center* eröffnet, jene eigenartige Mischung aus einem Tokioter Stadtviertel und New Yorker Flair – und das alles gerade einmal achtzig Kilometer von der polnischen Grenze, allerdings mehr als achthundert vom Europarat in Strassburg entfernt.[2]

Was den Baubeginn des geplanten Grossflughafens betrifft, der die Nachfolge der Flughäfen Tempelhof und Tegel antreten sollte, so lässt dieser genauso auf sich warten wie der dritte internationale Flughafen im Grossraum Paris.

Berlin, diese Stadt, in der sich ein unbarmherziges Jahrhundert spiegelt, war also im 20. Jahrhundert der geometrische Ort eines gegenseitigen Schreckens, der heisse Punkt des Kalten Krieges.

Nach Verdun und vor Hiroshima war die deutsche Hauptstadt einst – so wie die Hauptstadt Israels heute – die emblematische Stadt eines zwischen Ost und West, Nord und Süd zerrissenen Jahrhunderts, das sein Heil verzweifelt in solchen Idealen wie den «Menschenrechten» oder den demokratischen Werten sucht, vor allem aber in der Entwicklung eines weltweiten Freihandels, bei dem der permanente Wirtschaftskrieg die Nachfolge der militärischen Aggressionen antritt und bei dem der «Blitzkrieg» sich durch den Zwang einer automatischen Notierung der Finanzwerte, d.h. der Möglichkeit eines unmittelbaren Börsenkrachs offenbart.

Vor 1991, also vor der Abstimmung darüber, ob Berlin wieder zum Sitz der Bundesregierung werden sollte, hatten alle grossen internationalen Unternehmen ihren Firmensitz in den Westen oder den Süden Deutschlands verlegt, um sich so weit wie möglich vom «Eisernen Vorhang» und von der Bedrohung durch die Truppen des Warschauer Paktes entfernt zu halten.

Im Jahre 2000 lassen sich fünfzig grosse Unternehmen in Berlin nieder; insgesamt sind es 35000 neue Firmen, von denen 8000 im Medien- und Kommunikationsbereich tätig sind.

«Firmen-Treibhaus» Mitteleuropas – die START UPs der *new economy* ergiessen sich über das ehemalige NIEMANDSLAND.[3]

Denkt man über Raum und Geographie nach, ist die Geschichte nicht weit ...

Seit kurzem residiert der deutsche Bundeskanzler Gerhard Schröder gegenüber dem Palast der Republik, der 1976 von der DDR an genau der Stelle erbaut wurde, wo sich einst das gesprengte Stadtschloss der Hohenzollern erhob. Und unlängst erklärte der Bundeskanzler: «Ich habe ständig diesen monströsen Palast im Blick, der so hässlich ist, dass ich selbst als Sozialdemokrat lieber ein Schloss an seiner Stelle sähe!»[4]

Seit der Wiedervereinigung der beiden Deutschland gab es zahlreiche Projekte zur Rekonstruktion des Schlosses der preussischen Könige, aber die archäologische Frage ist zwangsläufig paradox: Soll man ein gleichfalls historisches Gebäude des 20. Jahrhunderts abreissen, um im 21. Jahrhundert einen Palast aus dem 18. Jahrhundert wiederaufzubauen?[5]

Der Kanzler bejaht die Frage, denn er wünscht schlichtweg eine «identische» Rekonstruktion der Schlossfassaden, hinter denen sich entschieden moderne und funktionale Gebäude verbergen würden: Hotels, Kongresszentren, Museen oder Restaurants. Eine der Fassaden könnte sogar einen Teil des Palastes der nicht mehr existierenden Republik integrieren ...

Auch in diesem Fall verbirgt sich dahinter der Wille zur Tilgung der Vergangenheit wie bei der Rekonstruktion Warschaus in den fünfziger Jahren. Es handelt sich um die unglaubliche Umformung von Geschichte in ein einfaches DEKOR, ein wandelbares Dekor, das alles X-Beliebige zu integrieren vermag – nicht anders als das DEUS EX MACHINA des antiken Theaters, jene Maschinerie, mittels derer die Götter der Mythologie aus dem Himmel zur Erde hinab gelangten!

Nach den Bomben, der Artillerie oder den «Stalinorgeln» kann der Himmel nicht mehr warten. Einmal mehr muss nicht so sehr dasjenige zerstört, ausgelöscht werden, was wirklich hässlich ist, sondern vor allem dasjenige, was die Aussicht auf eine siegreiche Globalisierung stört.

Nach dem Vorbild der Pharaonen, die die Namen ihrer Vorgänger auf den Kartuschen der Tempel und Paläste entfernen liessen, um sie durch ihre eigenen zu ersetzen, löschen die neuen Herrscher die Gegebenheiten aus, um nur noch den Effekt erscheinen zu lassen.

Genauso wie bei den rekonstruierten Fassaden und den «instandgesetzten» Gebäuden stellt das Fehlen einer architektonischen Authentizität, das im übrigen auch das Zentrum des Potsdamer Platzes auszeichnet, einen Hinweis auf die Unsicherheit unserer Gegenwart dar.

Ruft man sich das Sprichwort in Erinnerung, dass man sich nur auf das stützen kann, was trägt, dann stellt sich die Frage, auf welches tragende Element sich in Zukunft die Europäische Gemeinschaft stützt, wenn sie sich den Gegebenheiten verweigert, um sich ausschliesslich dem falschen Schein und der spektakulären Virtualität der Massenmedien zu verschreiben?

Das 21. Jahrhundert wird nicht dem 19. Jahrhundert mit seinem masslosen Hang zum neo-romanischen und neo-gotischen Revival nacheifern, es muss – in Ermangelung eines regionalen, nationalen oder internationalen Stils – das kulturelle Bild des Zeitalters der Globalisierung gestalten.

Die Natur ist kein Tempel, sie ist eine Baustelle, behaupteten die Vertreter des historischen Materialismus früherer, düsterer Tage. Wenn man sich vor Augen hält, in welchem Zustand sie diese «Baustelle» an der Ostsee, am Aralsee oder sonstwo zurückliessen, dann kann man nur hoffen, dass auf der Grossbaustelle Berlin nicht dieselben konzeptionellen Fehler im Städtebau begangen werden wie im zurückliegenden Jahrhundert.

1 Vgl. F. Thiede und E. Shumae, «Die fliegende Nation», Berlin 1933, S. 140–141

2 Figarc-Economie, 26. Juni 2000, «La capitale allemande, laboratoire du futur», von J.P. Picaper.

3 Idem.

4 Ouest-France, 8. August 2000, «Berlin, rêve de reconstruire le château des rois de Prusse», von Marc Leroy-Beaulieu.

5 Idem.

Aus dem Französischen von Bernd Wilczek

Open Skies over Berlin

Paul Virilio

I have distant memories of Berlin as a battle field: in the foreground of my mind a field of ruins, a capital devastated by the airborne fire of a strategy planned to strike at civilian populations, to demoralise whole societies.

After Coventry and London, in anticipation of Dresden, alongside Hiroshima and Nagasaki, Berlin was in its time the epicentre of a reign of terror inflicted not so much on the soldiery as on the living substance of a country, on the social fabric of its concentrations of human beings.

An ethical and geopolitical regression, the aerial offensive that was unleashed on Europe, first implemented by the Condor Legion in its attack on Guernica and culminating in massively destructive bombing raids, was in the final analysis one of the primary signs of total war.

Following the *Luftwaffe*'s ravages of Rotterdam and Coventry, it could be said that the Allies' "aero-political" offensive on occupied Europe inaugurated the "ecological" dimension of future conflicts, particularly with the destruction of the great dams of the Ruhr valley.

As the main target of the allied air forces, the capital of the enemy state had to be annihilated. After London and in anticipation of Tokyo, Berlin had to be transformed into a desert of some eighty million cubic metres of rubble, a TABULA RASA.

In response to Joseph Goebbels, who in 1940 had uttered the infamous prediction: "London will be destroyed like Carthage", General Harris, commander of the allied air forces code-named one of his bombing raids on Hamburg "Operation Gomorrah" – a biblical image of the destruction of an accursed town.

After the genocide of the death camps, here was the beginning of what was to follow, with Hiroshima and the new balance of nuclear terror between East and West, in which, again, Berlin was to be the nerve centre of an international drama lasting almost half a century.

Civil war, the wars of religion which had once ravaged the country, the Thirty Years War in which the March of Brandenburg had been invaded from all sides, was now superseded by *war on civilians...*

As ideological conflicts reproduced the evils of religious intolerance, the systematic exterminations of the concentration camps were paralleled by the equally systematic destruction of urban centres. This was part of the anti-city strategy, whereby the US and Soviet air forces introduced –

in advance of the development of inter-continental ballistic missiles – the suicidal threat of the extinction of humanity, probably as a result of a long nuclear winter blocking out the light of the sun.

Situated at a crossroads of railways and canals in the great north-German plain, as early as 1926 Berlin had become *the aerial turntable of Europe.* One of the world's most sprawling cities also came to have the most open skies.

In 1939, the construction of Tempelhof airport further increased its aeronautical ambitions, as if the Futurist myth of the "flying nation"[1] were bringing together *Aryan* and *aerial* – not just "land" and "blood" but also "the air", the realm of atmospheric domination.[1]

It would indeed be impossible to understand the Nazi notion of vital space – the concept of *lebensraum* – complementing that of racist *lebensborn* – without an appreciation of this desire for aero-terrestrial emancipation on the part of the German nation, which preceded the *Blitzkrieg* and the invasion of Europe.

Lacking a colonial empire of the kind possessed by Britain and France, the Third Reich with its policy of colonising the East initiated not only a new *geo-political* imperialism on the old continent, but also the beginnings of an *aero-political* imperialism, heralded by its research into rocketry and the opening, in 1936, of the Peenemünde rocket base.

Sea-power versus *space-power,* British and American maritime might against Germany's domination of space: such was the fatal equation of the 1930s; hence the geographical importance of Berlin and its monumental Tempelhof airport, at the extreme range of the air squadrons of that distant period when the four-engined bomber was still unknown, despite experiments with the J. U. CONDOR, one of the Luftwaffe's wide-bodied aircraft.

To arrive at a true understanding of the BLITZKRIEG – the bombing strategy which preceded the launch of the first stratospheric rockets on London in 1944 – it has to be appreciated that the "horizontal littoral" of the former maritime powers was on the point of being superseded by the "vertical littoral" of aerial power of the immediate post-war years, characterised by the inauguration of the major intercontinental routes.

It should not be forgotten that, though Berlin was the scene of Hitler's declaration of war, on 1st September 1939, just a few days later Hermann Goering, creator of the *Luftwaffe,* pronounced the words: "I am quite prepared to be hanged if, during this war, a single enemy bomb falls on the territory of the Reich, and particularly on Berlin..." We all know what followed.

In fact, the victory of the Western allies was not achieved in 1945 but in 1948, with the *Berlin Airlift,* which continued until 1949 – an unprecedented *aero-strategic* event in response to the *terrestrial* blockade of the German capital by Soviet forces.

The partitioning of occupied Germany and the erection of the *Berlin Wall* in 1961 were therefore the manifestations of a historical event whose importance has been underestimated: *the advent of the skies as a vital factor in the history of nations during the 20th century.*

Due to the supremacy of the forces of STRATEGIC AIR COMMAND over the Soviet air-combat fleet, the now-decisive importance of atmospheric and subsequently extra-atmospheric space was to lead, in 1990, at the end of the Cold War, to the *present economic globalisation,* which depends less on the territorial aggrandisement of nations than on the control of Hertzian space by the mass media, and on a *policy of deregulation of air traffic,* the code name for which, you will remember, was OPEN SKY.

London, Tokyo, Berlin... yesterday cities razed to the ground; tomorrow a world city, GLOBAL-CITY of the single market era.

So, in the desert of the Tabula Rasa, in the fields of ruins encircled by hostile forces, Berlin, restored capital of a reunited Germany, has become a building site, probably the biggest in the world, equalled only by Shanghai.

Already, under the forecourt of the restored Reichstag building, the largest railway and road junction in the whole of Europe is nearing completion – a crypt of the automobility now so essential in a city five times more extensive than Paris.

At the same time, an as yet unpublished study commissioned by the Senate, entitled "Strategy for the Future of Berlin," recommends that all the economic and cultural activities of the Berlin district of Brandenburg be cyber-networked.

Moreover, mid-June 2000 saw the opening – on the former waste ground of the Potsdamer Platz, where not long ago the Vopos (members of the GDR's Volkspolizei) still patrolled – of the *Sony Centre,* a strange mixture of a district of Tokyo and the atmosphere of New York. A mere eighty kilometres from the Polish frontier but eight hundred kilometres from the Council of Europe in Strasbourg.[2]

As for the promised *major new airport,* due to supersede those of Tempelhof and Tegel, it is still on hold, like the third international airport planned for the Ile de France (Paris region).

A city reflecting a merciless century, Berlin will therefore have been the geometrical location of shared terror, the hot spot of the Cold War. After Verdun and before Hiroshima, the German capital will be seen, like Jerusalem today, as the emblem of a historical period crucified between East and West, North and South, a period which has desperately sought its salvation in ideals, such as those of "human rights" and democratic values, but above all in the establishment of universal free trade, in which permanent economic warfare can be interpreted as having taken the place of military operations. The current BLITZ, or "lightening war", is characterised by the

constraint of automatic listing of financial securities, the possibility of a stock-exchange crash at any moment...

In 1991, before the vote to restore Berlin to the role of Germany's capital, all the major international companies had transferred their administrative headquarters to the west or south of Germany, to get as far as possible from the "iron curtain" and the threat represented by the Warsaw Pact forces.

In the year 2000, fifty large companies are establishing themselves in the Berlin urban area, together with 35000 new businesses, 8000 of which are specialised in media and telecommunications.[3] Attracted to the "business seed-bed" of Central Europe, the pioneers of the new economy are beginning to fill the former NO-MAN'S-LAND.[3]

When physical space and geography are under consideration, history is never far behind... When in residence opposite the Palace of the Republic, built in 1976 by the GDR in the heart of East Berlin on the dynamited ruins of the Hohenzollern castle, Chancellor Gerhard Schroeder recently declared:

"I am constantly aware of this monstrous palace. It is so ugly that even a social democrat like me would prefer to see a castle in its stead!".[4]

In fact, since the reunification of Germany there have been many projects to reconstruct the palace of the kings of Prussia, but they pose a paradoxical archaeological question: in the 21st century, should one destroy a 20th-century building, itself of historical significance, to replace it with an 18th-century palace?[5]

The Chancellor's answer is yes, since his preference would be quite simply to opt for a faithful reconstruction of the façades of the former castle, but concealing unashamedly modern, functional buildings: hotels, conference centres, museums and restaurants... Behind one of these façades it might even be possible to preserve part of the palace of the defunct GDR...

As with the reconstruction of Warsaw in the 1950s, behind the desire to wipe out the past there lurks an incredible transformation of history into a mere STAGE SET, *a transformational stage set* capable of including everything and anything, rather like the DEUS EX MACHINA of ancient Greek theatre – machinery for bringing the gods of mythology down from heaven!

After the bombs, artillery barrages and "Stalin organs", the heavens can no longer wait. Once again, there is the urge to destroy, to wipe out not only what is really ugly, but anything which spoils the prospect of a glorious globalisation.

Just as the pharaohs cancelled the names of their predecessors from the dedications of temples and palaces and replaced them with their own, so the new rulers wipe away the facts so that only the effect is still apparent.

In keeping with these reconstituted façades, these "recomposed" historic monuments in the centre of the Potsdamer Platz, the absence of the architectural authenticity we find elsewhere reveals the uncertainty of the present time.

Indeed, if the saying is true that *"one only leans on that which resists"*, on what resistance will the European Community lean tomorrow if it refuses the facts and takes refuge in a world of spin, the enchanting virtual reality of the mass media?

The 21st century will not repeat the 19th with its immoderate liking for Neo-Romanesque or Neo-Gothic *revivals*. In the absence of a regional, national or international style, it will have to forge a cultural image for the age of globalisation.

Nature is not a temple but a building site, claimed the supporters of historical materialism of sinister memory... When one sees the state in which they have left this "building site", from the Baltic to the Aral Sea, one can only hope that the wide-open building site that is Berlin will not repeat the town-planning errors of the last century.

1 *Die fliegende Nation,* F. Thiede and E. Shumae, Union Deutscher Verlag, Berlin, 1933, pp. 140/141.
 Quoted by D. Woodman in *Les avions d'Hitler,* Flammarion, Paris, 1935.

2 *Figaro-Economie,* 26 June 2000, "La capitale allemande, laboratoire du futur", by J.P. Picaper.

3 Idem.

4 *Ouest-France,* 8 August 2000, "Berlin, rêve de reconstruire le château des rois de Prusse", by Marc Leroy-Beaulieu.

5 Idem.

Translated from the French by Scott MacRae

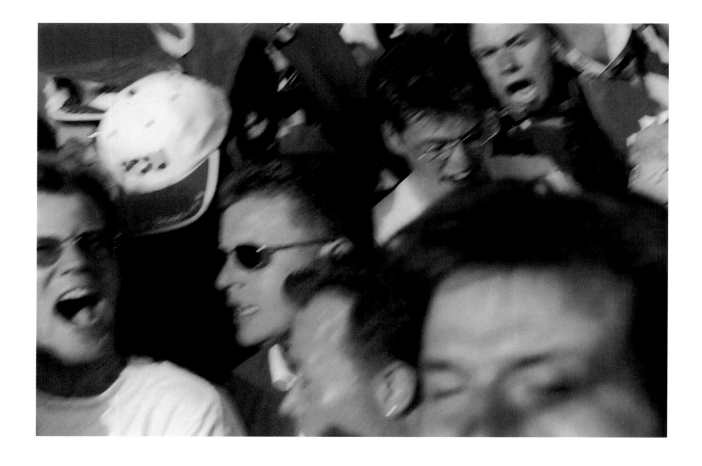

Ohne Titel (Fussball) / Untitled (football), 2000
Schwarzweiss- und Farbfotografien / black-and-white and colour prints
Verschiedene Formate / various formats

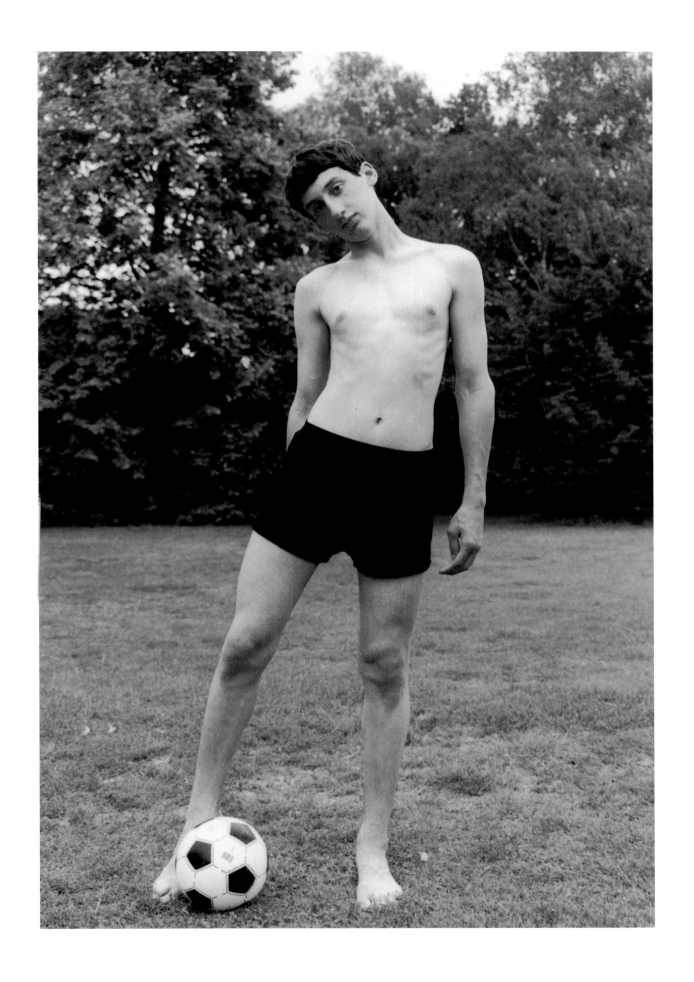

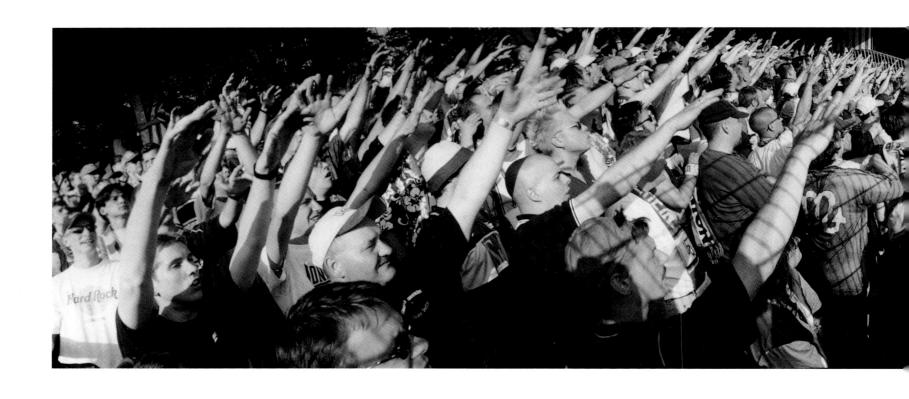

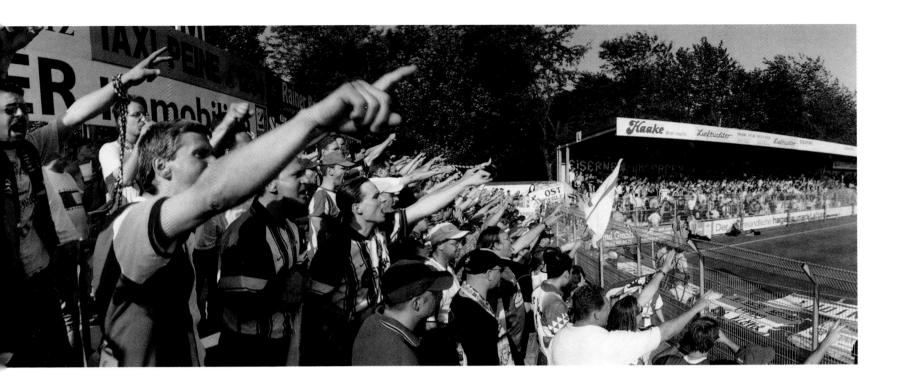

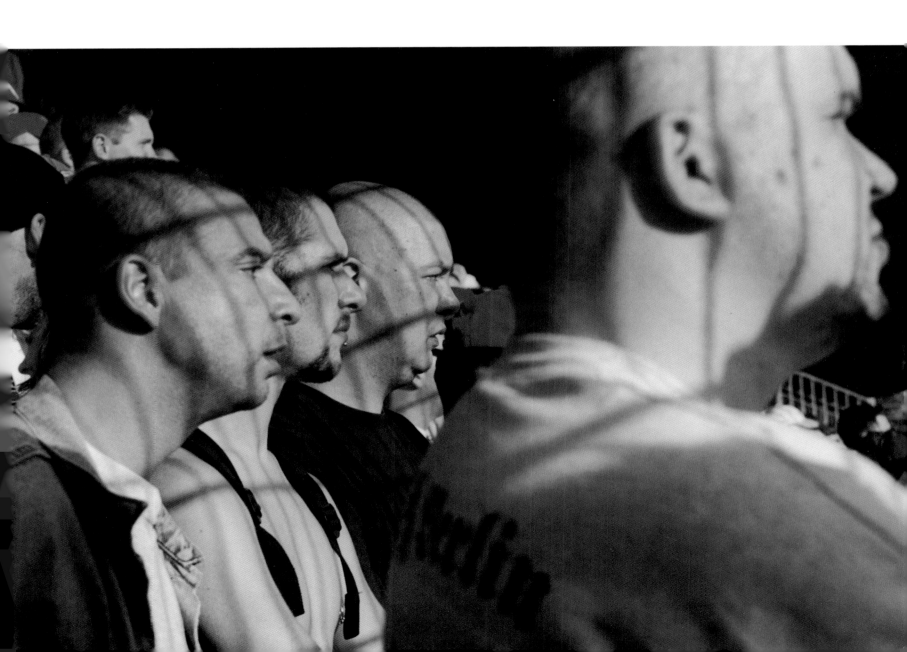

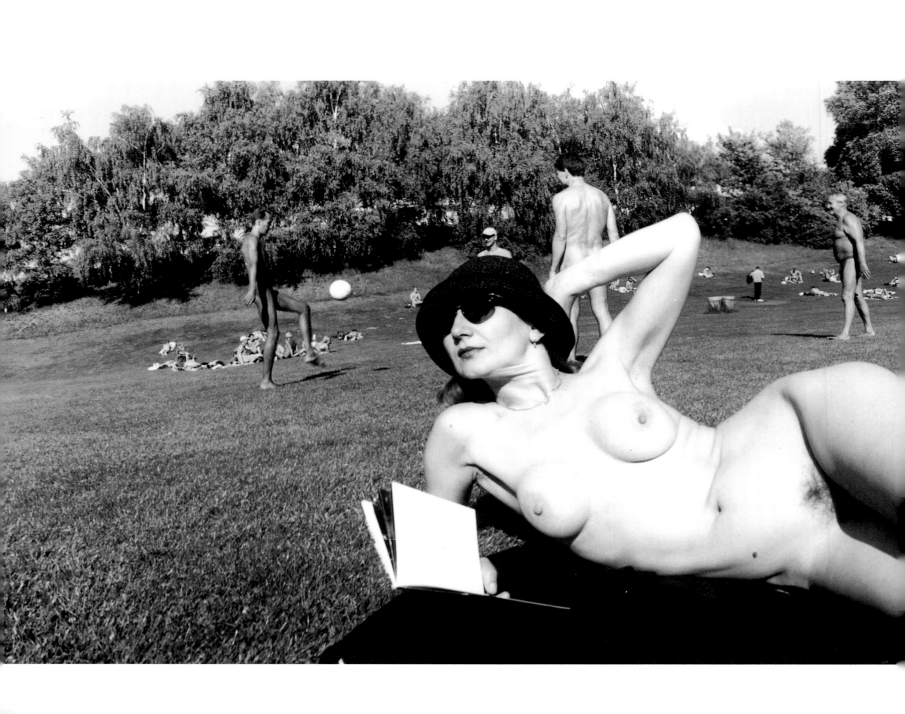

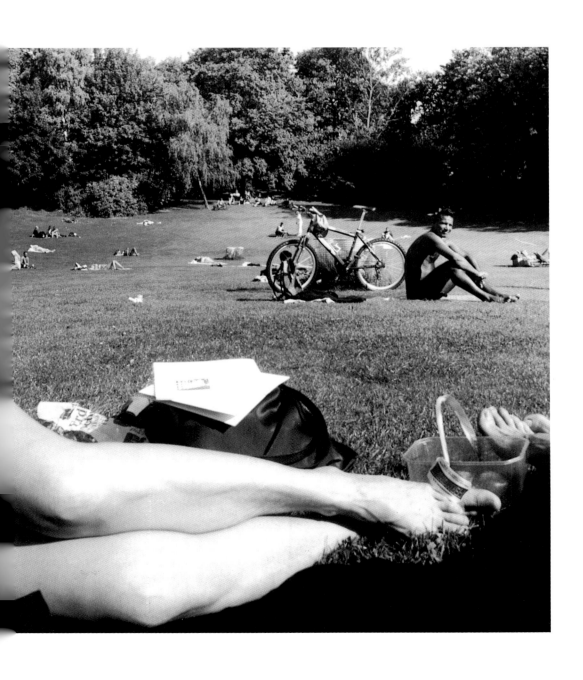

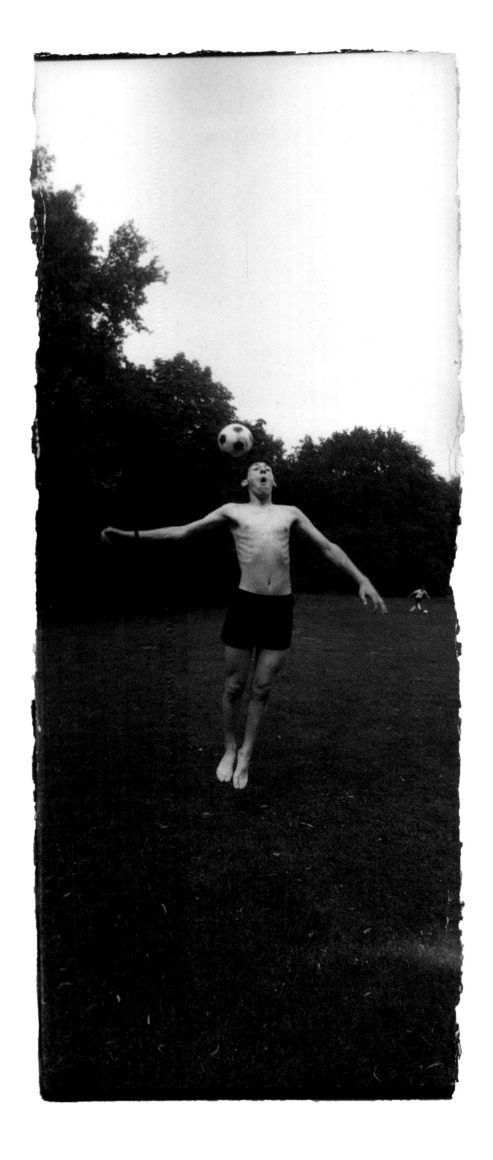

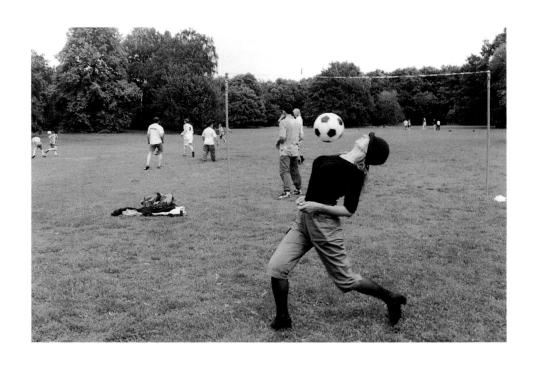

"After seeing one man hitting another's nose with his head (near a beer bar in a corner of Berlin),
I began to understand that football is a nation-wide game ..."
«Nachdem ich (in der Nähe einer Berliner Bierkneipe) gesehen hatte, wie ein Mann die Nase eines anderen
mit seinem Kopf geschlagen hatte, begriff ich, dass Fussball ein landesweit verbreitetes Spiel ist ...»

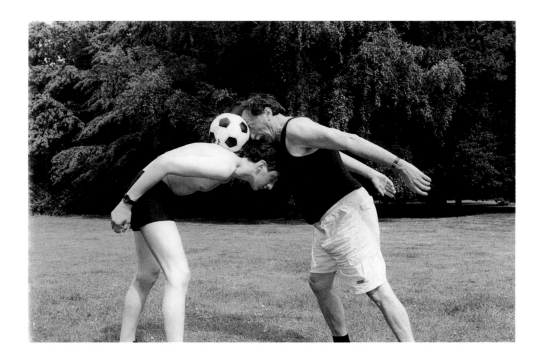

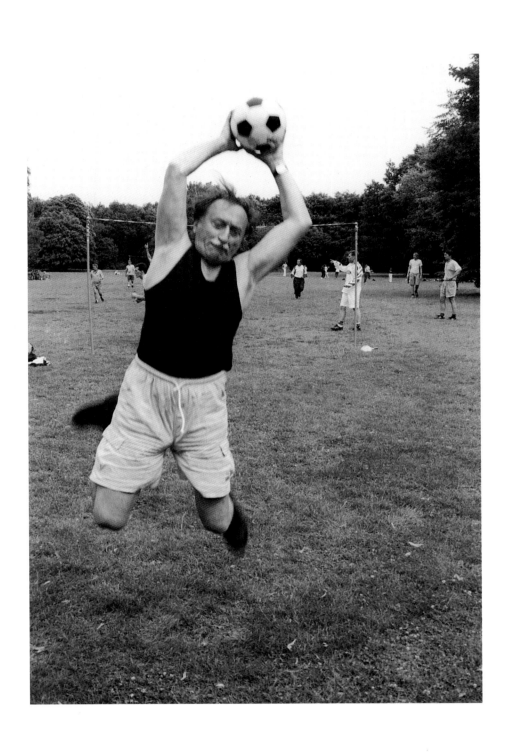

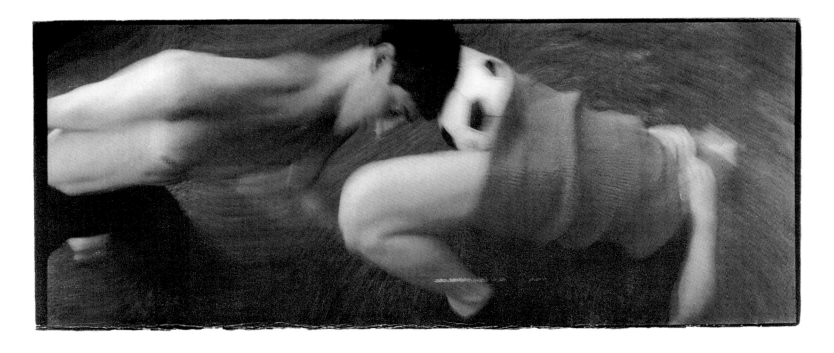

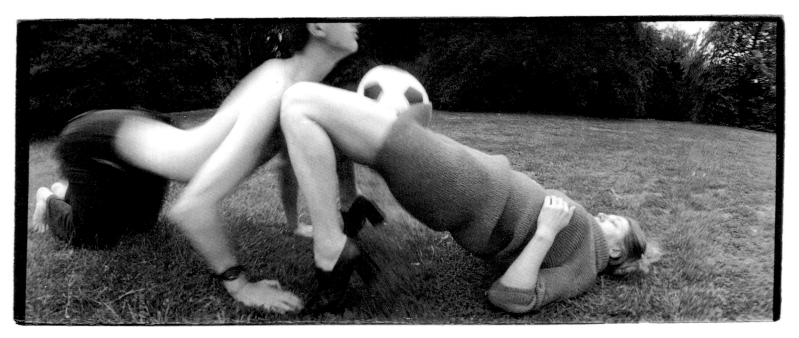

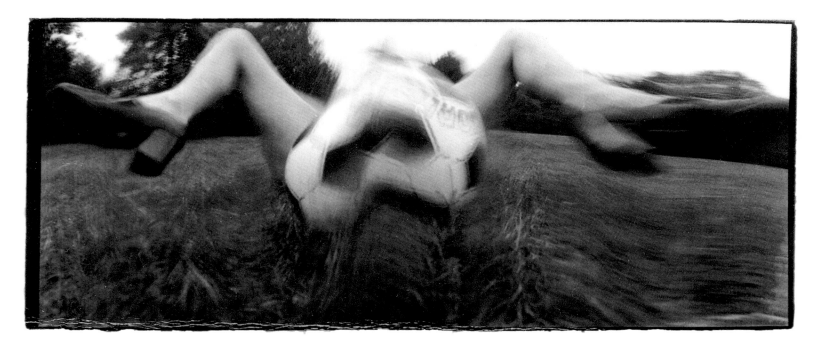

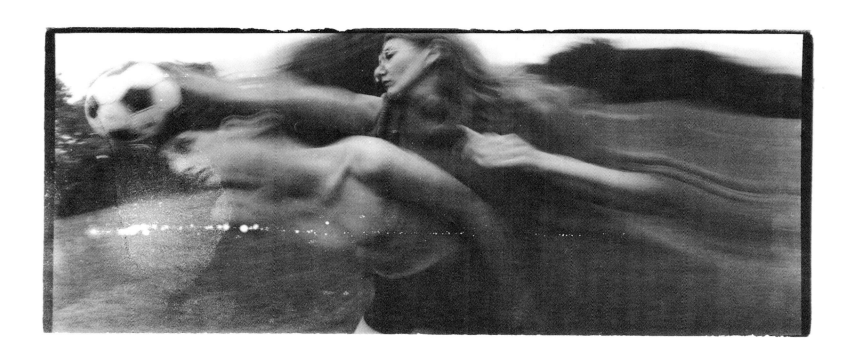

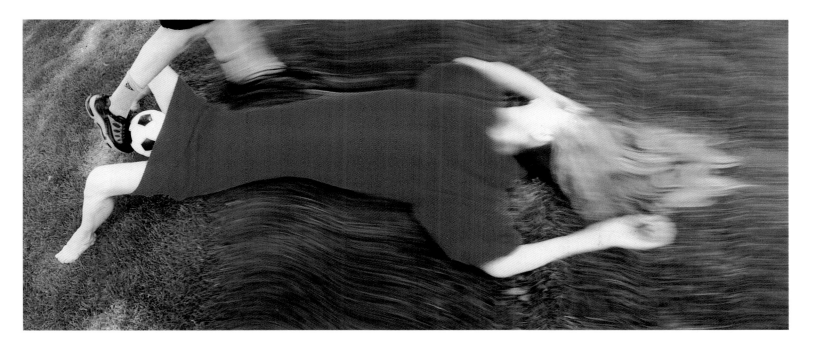

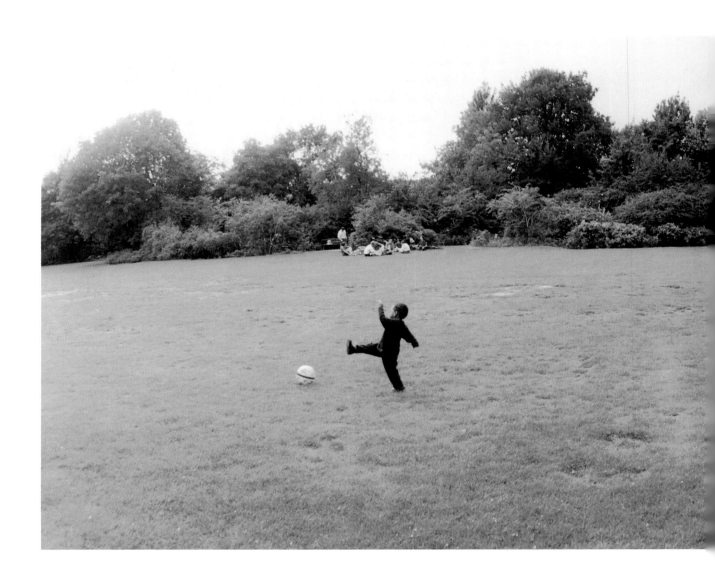

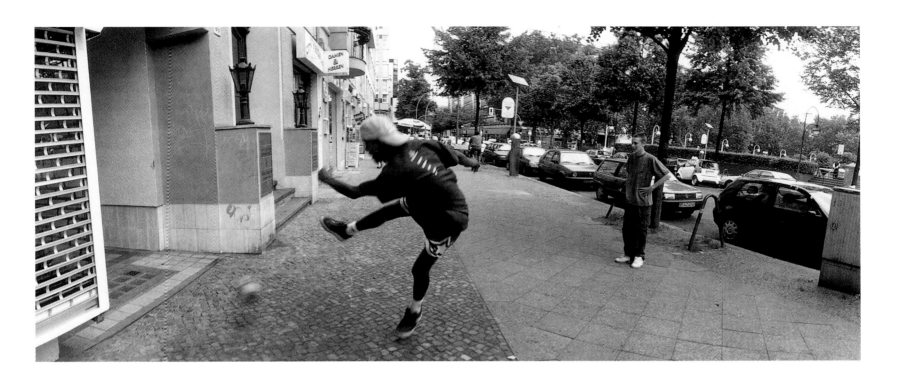

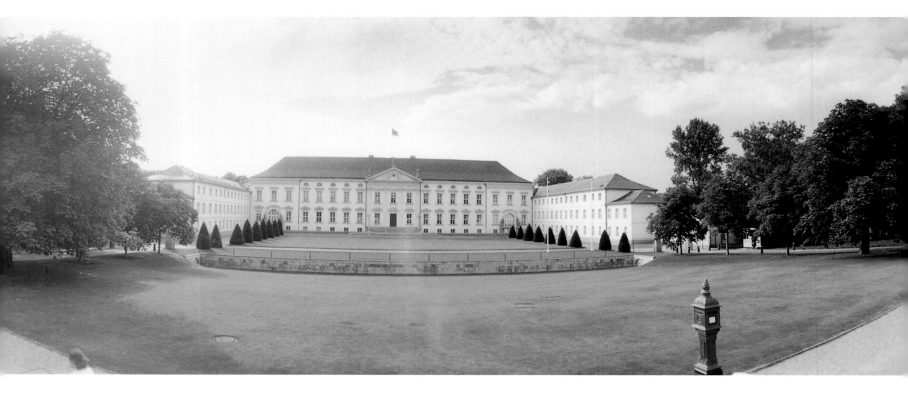

"If the Berlin football team could train here, in front of the Government Residence, its success would be more visible ..."
«Könnte das Berliner Fussballteam hier vor der Residenz des Bundespräsidenten trainieren, sein Erfolg wäre sichtbarer ...»

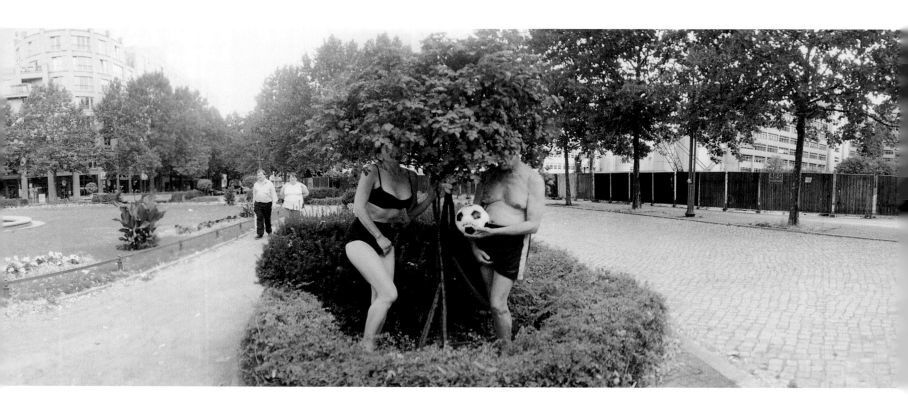

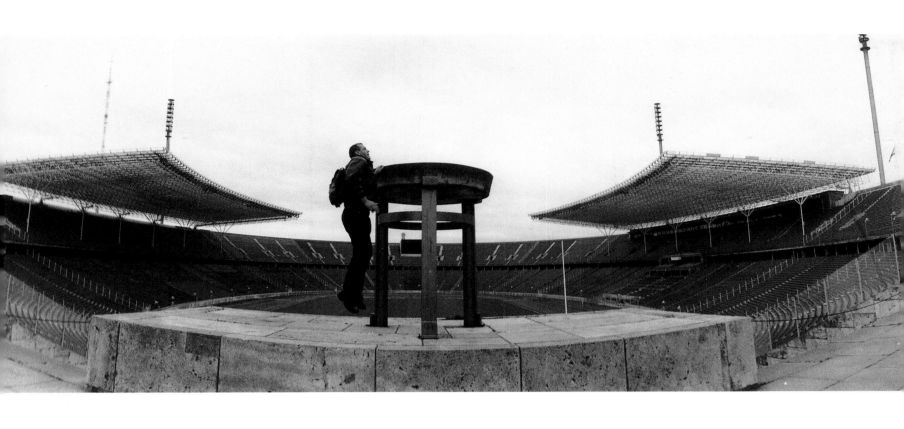

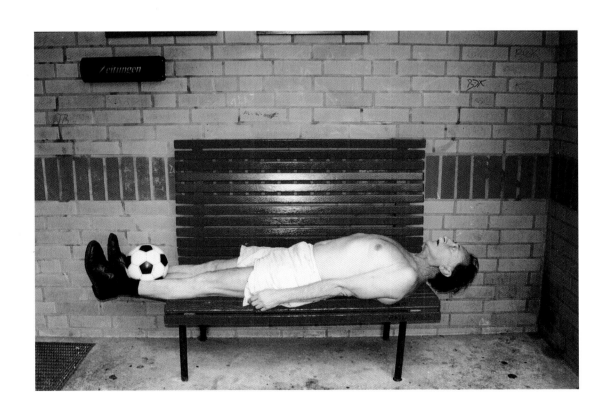

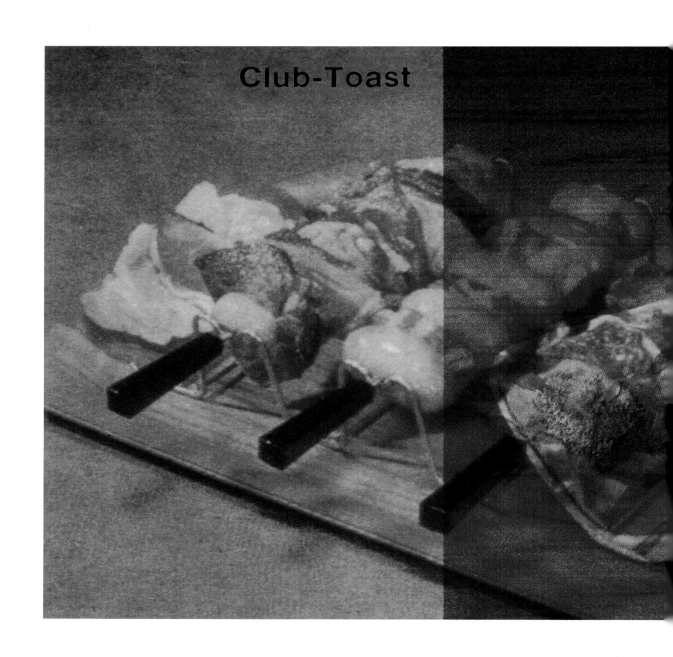

Club-Toast

Club Toast, 2000

Mixed Media Installation mit / with:

Berliner Küche / Berlin Cooking
9 Leuchtkästen, Aluminium, Ilfochrome translucent,
Acrylglas, je 46x61 cm, ausser «Club-Toast», 70x152 cm /
9 light-boxes, aluminium, Ilfochrome translucent, acrylic
glass, 46x61 cm each, except "Club Toast" 70x152 cm

Home is Where the Heart is
Teppich / carpet, Inkjet 400x442 cm

You Are What You Is
Video, 45 Minuten / minutes

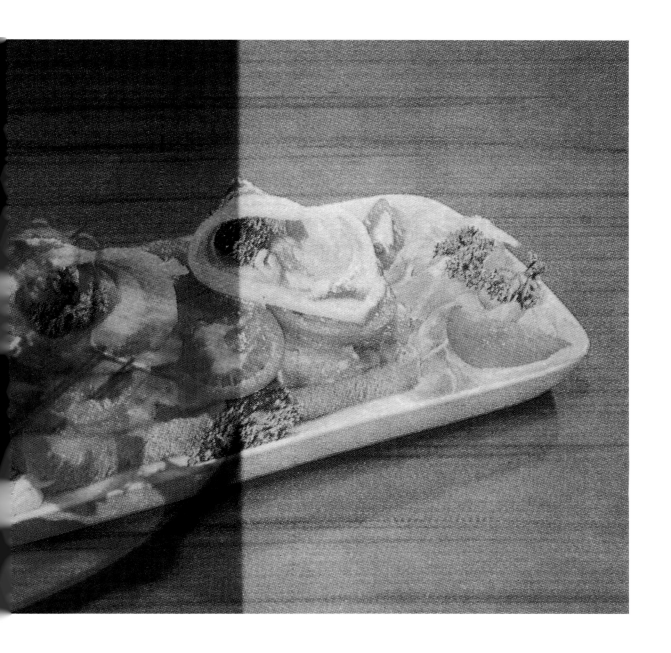

Karpfen blau

Anatolij und / and Carin (Eisenstein)

Leiko (Kyoto)

Anton, Ingela und / and Arthur (Moorlake)

Francesca und / and Mike (Sale e Tabacchi)

Diego und / and Johanna (Nam)

Davix und / and Sabine (Donath)

Undine und / and Wolf Günter (Paris Bar)

Carsten und / and Jonna (Pane e Vino)

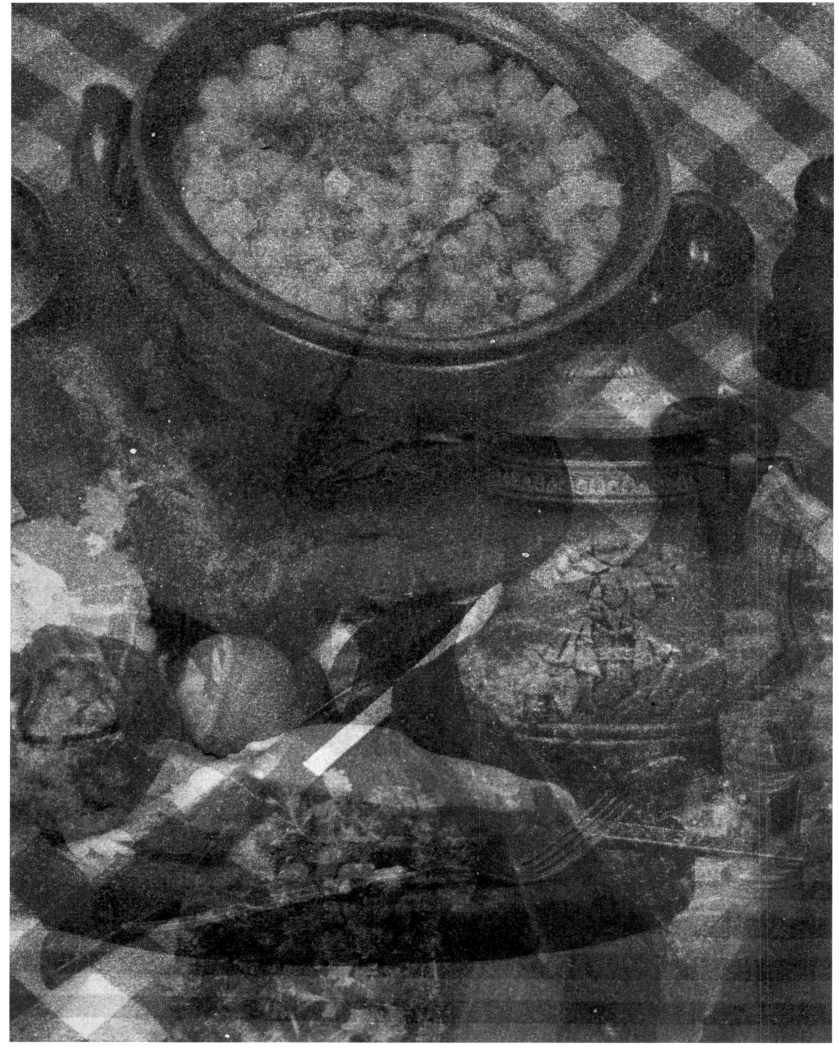

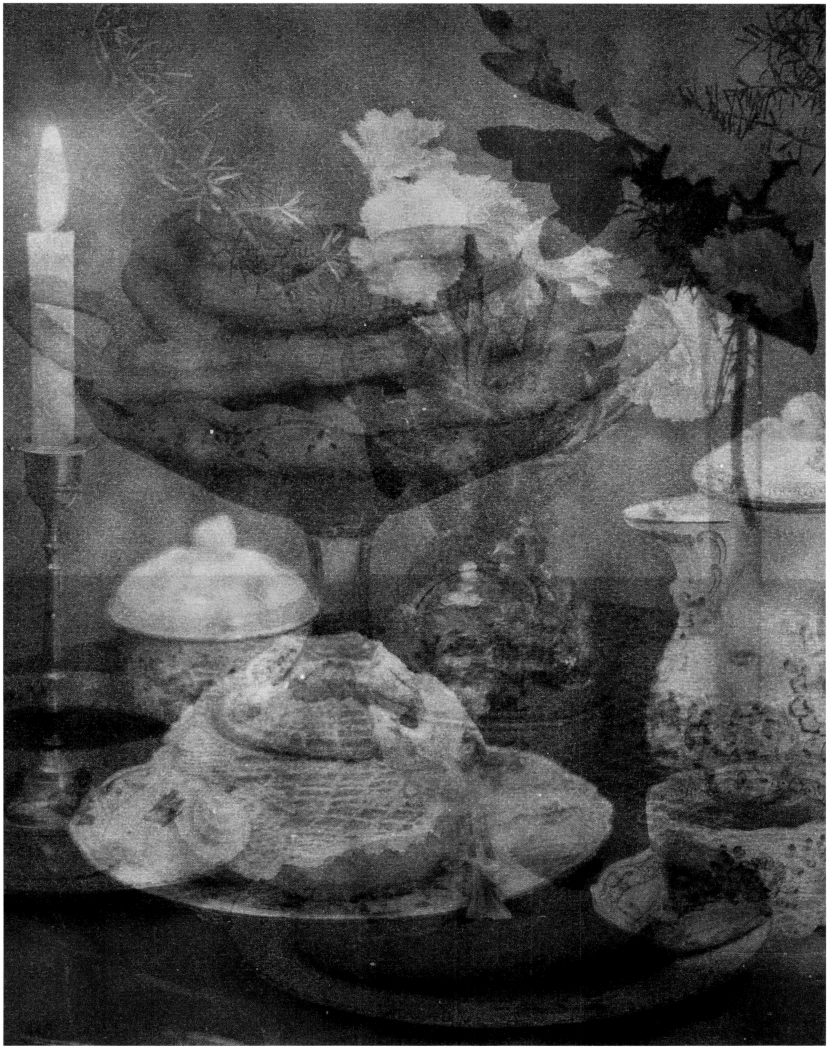

Juergen Teller

Berlin und / and «Fischerspooner», 2000

C-Prints, verschiedene Formate / c-prints, various formats

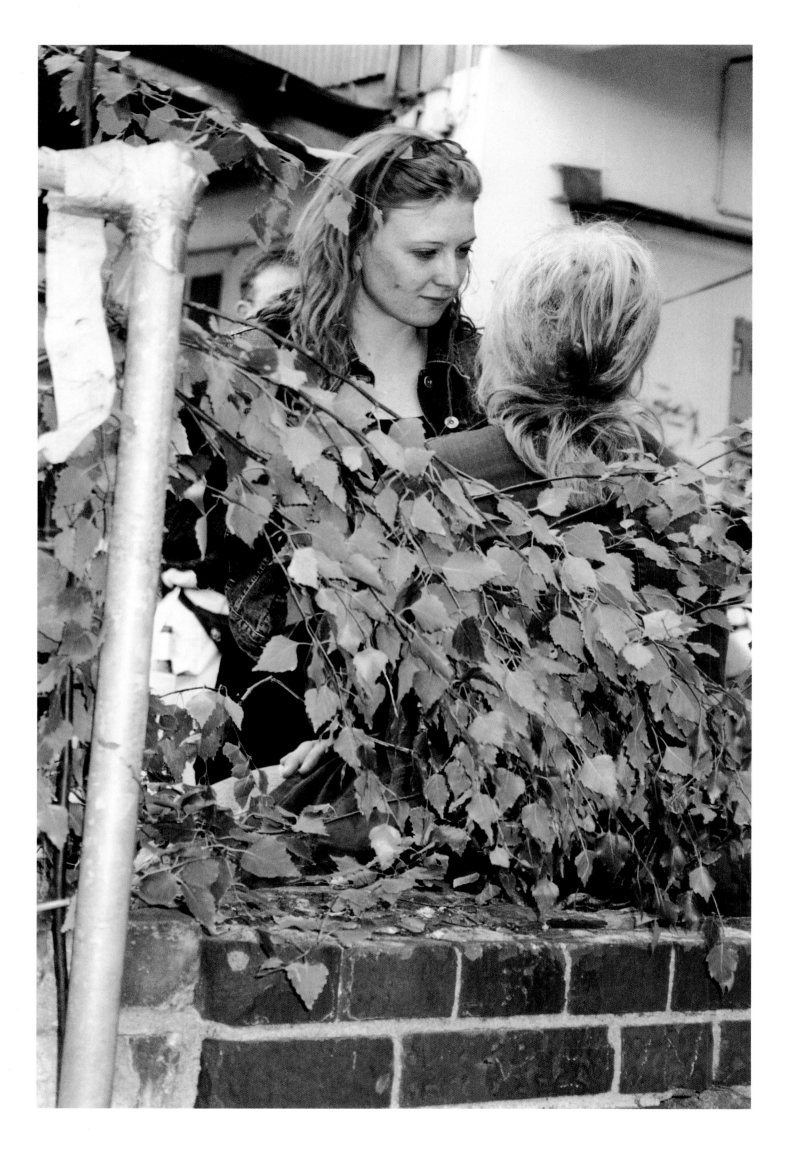

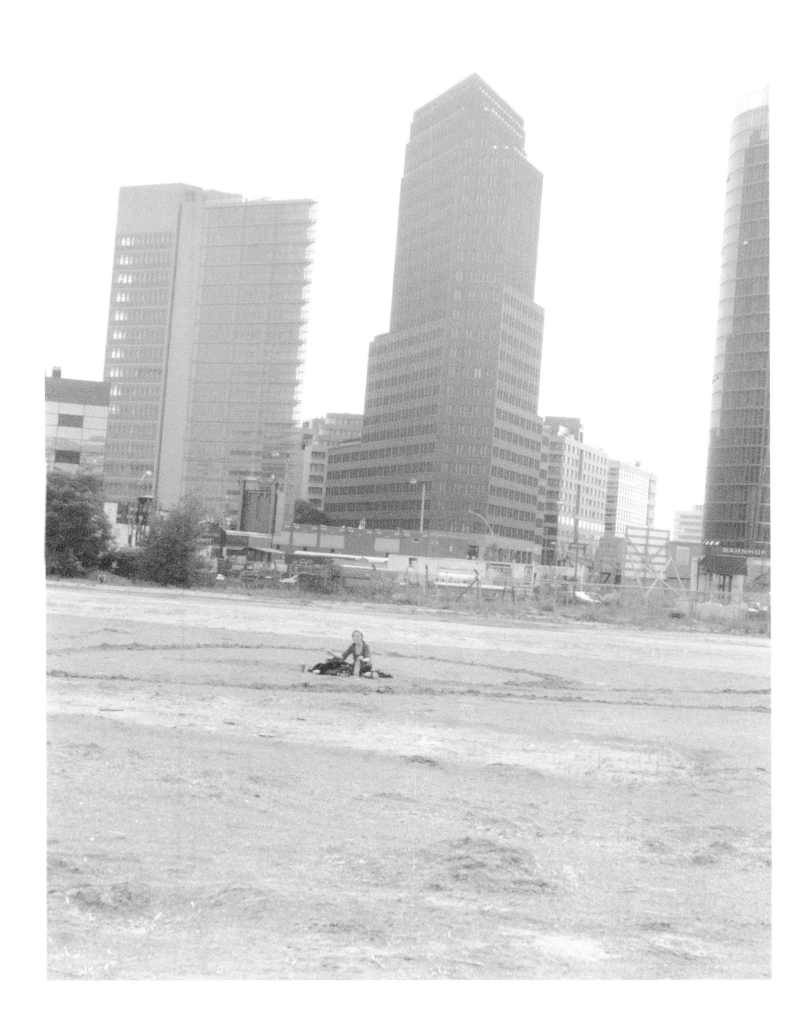

Die Berliner und die Hunde

Monika Maron

Berlin ist bekannt für seine Kneipen, seine Hunde, die berüchtigte Berliner Schnauze und natürlich für die Mauer, die es aber nicht mehr gibt.

Die Kneipen, die Hunde und die Schnauze gehören irgendwie zusammen, obwohl es sich bei der Schnauze keineswegs um eine Hundeschnauze handelt, sondern um den verbalen Ausdruck dessen, was das Wort bezeichnen soll: den Berliner Charme, der erst im Dunst der vertrauten Eckkneipe, inspiriert vom Gurgeln und Zischen des Zapfhahns, seinen wahren Witz entfaltet.

Der Berliner ist tierlieb, ganz besonders hundelieb, weshalb die Stammkundschaft der meisten Kneipen nicht nur aus Menschen, sondern auch aus deren Hunden besteht. Und da man zum Zapfen eines ordentlichen Bieres angeblich sieben Minuten braucht, wird der Hund nicht selten vor seiner Herrschaft bedient. In den besseren Restaurationen wird ihm das Wasser mit einem Mohrrübenstift oder einem Petersilienblatt dekoriert, obwohl Besitzer und Kellner selten Berliner, vielleicht nicht einmal hundelieb sind. Aber eher dürfte ein Gastwirt in der deutschen Haupt- und Regierungsstadt seine Feindschaft gegenüber dieser oder jener oder jeglicher Partei bekennen, als dass er es wagen könnte, seinen Abscheu gegen Hunde zu offenbaren, weil der Verdacht, wer kein Tierfreund ist, sei vielleicht auch kein Menschenfreund, selbst die Nicht-Hundebesitzer unter seinen Gästen befallen könnte, auch wenn ein Sprichwort das Gegenteil besagt. Seit ich die Menschen kenne, liebe ich die Tiere, heisst es, was ja auch bedeuten kann, dass jemand, der die Tiere nicht liebt, sein Vertrauen in die Menschen noch nicht aufgegeben hat.

Ich weiss nicht, ob die Berliner einander mehr Enttäuschungen bereiten als die Bewohner anderer Städte oder ob die Zuwanderer aus den schlesischen und pommerschen Dörfern ihre Naturverbundenheit über die Generationen vererbt haben, jedenfalls gehören die Hunde zu Berlin wie die Kneipen und diese nur Fremde erschreckende Grossmäuligkeit, in der Selbstbeschreibung der Stadt als Berliner Schnauze bezeichnet. Es ist natürlich auch möglich, dass die Berliner Sprechweise, die wegen ihres zuweilen bellenden Grundtons häufig zu Missverständnissen im Umgang mit anderen, insbesondere süddeutschen Bevölkerungsgruppen führt, für die Kommunikation mit dem Hund besonders geeignet ist. Der Hund, ebenso wie der Berliner unfähig zur phonetischen Verbindlichkeit des süddeutschen Singsangs, missversteht den Berliner nicht, so wie der Berliner gleichermassen im rauhen Hundebellen Elemente der eigenen Sprache

erkennt, was seine verwandtschaftliche Verbundenheit mit dem Hund beför-
dert. Demzufolge darf der Ausdruck «Berliner Schnauze» auch weniger als kri-
tische Selbsterkenntnis denn als eine zur Selbstliebe erweiterte Hundeliebe ver-
standen werden.

Die Berliner Mauer, das Wahrzeichen der Stadt für das letzte Drittel des
zwanzigsten Jahrhunderts, passte weder zu den Kneipen noch zu den Hunden,
noch zur Berliner Schnauze. Sie hätte zu gar keiner Stadt gepasst, aber zu Ber-
lin, der Stadt der respektlosen, grossmäuligen, kommunikationssüchtigen Hun-
deliebhaber, passte sie schon gar nicht. Trotzdem stand sie fast dreissig Jahre
lang, und nur die West-Berliner Hunde durften das perverse Bauwerk ange-
messen benutzen, während Ost-Berliner Hunde zwischen Stacheldraht und
Selbstschussanlagen gezwungen wurden, es zu bewachen.

Kneipen entziehen sich, sofern es sich nicht um die polizeiliche Sperrstunde
handelt, weitgehend dem staatlichen Reglement. Sie haben ihre eigene Ge-
schichte und ihre eigenen Hierarchien. Wer draussen im Leben ein grosses Tier
ist, gilt in der Kneipe vielleicht als kleine Laus. In der Kneipe hält sich über alle
politischen und technischen Revolutionen hinweg ein kontinuierliches, fast
folkloristisches Gemurmel, der Kammerton A der Stadt, die Legende vom Kiez,
das Ewiggleiche, wenn alles anders wird. Rund um die Kreuzung Dimitroff-
(heute Danziger) Ecke Knaackstrasse gab es drei Kneipen, den *Hackepeter*,
Siecke und das *Keglerheim*. Vor dem Krieg tranken im *Hackepeter* die Nazis, bei
Siecke die Kommunisten und im *Keglerheim* die Sozialdemokraten. Und obwohl
in den Jahrzehnten nach dem Krieg sich kaum jemand als Nazi oder Sozialde-
mokrat bekannt hätte, hiess es bis in die achtziger Jahre, im *Hackepeter* sässen
die Nazis und im *Keglerheim* die Sozialdemokraten.

Trotz solcherart Traditionspflege änderten sich die Sitten in den Kneipen
Ost-Berlins. Auf kleinen weissen Schildern an den Aussentüren verkündete ein
kleiner weisser Scotch-Terrier (jedenfalls war es meistens ein Scotch-Terrier)
stellvertretend für alle Hunde: Ich muss draussen bleiben. Die Hundeliebe der
Berliner liess sich nur noch im traurigen Blick des Hundes erkennen, gleichsam
als Spiegelbild eines menschlichen Rührens, mit dem durchaus nicht jeder
abgewiesene Artgenosse bedacht wurde.

Ich hatte damals keinen Hund, sondern Katzen und machte mir darum über
dieses wohl ungeschriebene Gesetz keine Gedanken. Ausserdem regte ich mich,

wie die meisten meiner Mitbürger, natürlich mehr darüber auf, dass wir alle eingesperrt, als dass die Hunde ausgesperrt waren. Aber erstens habe ich jetzt keine Katzen, sondern einen Hund; und zweitens rücken nun, nachdem die grundsätzlichen Fragen ja geklärt sind, die Sekundärfragen ins Bewusstsein. Wie konnte es passieren, dass den Ost-Berliner Hunden verwehrt wurde, was für die West-Berliner Hunde ein selbstverständliches Recht war?

Politische Gründe dürfen wohl ausgeschlossen werden, da der Besitz von Hunden nicht verboten oder auch nur verdächtig war. Möglich ist, dass sich durch den massenhaften Zuzug von Menschen aus der sächsischen und thüringischen Provinz der Begriff von öffentlicher Ordnung oder Ordnung überhaupt verändert hatte, wofür auch die aufgereihten Strassenschuhe vor den Wohnungstüren in den Neubaublocks sprachen.

Aber eigentlich glaube ich, dass es vor allem um die Menschenwürde ging, die, wie immer die Verhältnisse gerade sind, dem Menschen seinen ideellen Vorrang unter allen Säugetieren garantiert. Wird die Würde des Menschen eingeschränkt, muss der Abstand zum Tier trotzdem und erst recht eingehalten werden, was bedeutet: Wenn der Mensch für einen Platz am Gasthaustisch das Personal bestechen und sich demütigen muss, versteht es sich fast von selbst, dass dem Hund solches Privileg von vornherein versagt ist. Schliesslich will der Mensch nicht leben wie ein Hund.

Die Mauer ist weg, die Anzahl der Ost-Berliner Kneipen und Restaurants hat sich vermutlich verzehnfacht und bietet Platz für Herrschaft samt Hund. Und während in den letzten Jahren die Ost-Berliner Hunde allmählich wieder in das gesellige Leben integriert wurden, zog sich über der gesamten deutschen Hundeschaft ein Unheil zusammen, das sich derzeit gerade in Gesetzen entlädt: der Kampfhund, der für den Kampf gezüchtete, dressierte und gequälte Pitbull oder Staffordshire- oder Bullterrier, der Kinder totbeisst, Gesichter zerfleischt, bevorzugt gehalten als Waffe und Drohgebärde von Zuhältern, Schlägern und Leuten mit Persönlichkeitsdefekt.

Natürlich gibt es in Berlin, auch davon muss gesprochen werden, eine entschiedene und tatkräftige Fraktion der Hundehasser, deren Kampf bislang vor allem dem Hundekot galt und die darum vor kurzem die gebrauchten Windeln ihrer Kinder in den Grunewald warfen, um die Hunde zu ärgern, die dort spazierengehen.

Der Kampfhund ist auch in Berlin zum unverhofften Verbündeten der Hunde-
feinde in ihrem Kampf gegen den Hund schlechthin geworden, allerdings unter
Mithilfe fanatischer Hundefreunde. Die nämlich warfen den Hundefeinden
Rassismus vor, da nicht nur Pitbulls und ähnliche Rassen, sondern alle von per-
versen Menschen missbrauchten Hunde zu Kampfhunden mutieren könnten,
ein Argument, auf das die Hundefeinde natürlich nur gewartet hatten, denn
wenn jeder Zwergpudel ein potentieller Kampfhund ist, gehört er ebenso an die
Leine wie der Pitbull. Und so ist es nun wirklich gekommen. Alle Berliner
Hunde, auch der schuhgrosse Terrier meiner Nachbarin, werden an die Leine
gezwungen. Die Berliner Hundeliebe und die Berliner Schnauze stehen vor
einer grossen Bewährungsprobe.

Obwohl die Berliner ja auch Deutsche sind und die Deutschen in der inter-
nationalen Öffentlichkeit oft der Hysterie verdächtigt werden, darf man die
Berliner in ihrer Mehrheit mit gutem Recht als unhysterisch bezeichnen. Selbst
die Raucher leben in Berlin relativ unbehelligt, was für die Zukunft der Hunde
in der Stadt als gutes Zeichen gelten darf, weil die Hunde- und die Raucher-
feinde nicht nur mit ähnlichem Furor ihre Widersacher verfolgen, sondern
gleichermassen von dem Glauben besessen scheinen, dass eine von Rauchern
oder Hunden befreite Welt endlich friedlich, reinlich und glücklich wäre. Hun-
defeinde sind eigentlich Weltverbesserer. Wahrscheinlich würden sie am liebsten
alles Böse und Schlechte in der Welt verbieten: Kriege, Drogen, Mord und Tot-
schlag, Prostitution, Aids, Ungerechtigkeit, Erdbeben. Und weil diese Kämpfe
so anstrengend wie vergeblich wären, konzentrieren sie sich lieber auf das Ver-
bietbare: Hunde und Raucher zum Beispiel. Da der Hundefeind, indem er sei-
nen Nachbarshund drangsaliert, eigentlich die Schlechtigkeit der ganzen Welt
bekämpft, ist er weniger ein lokales Phänomen als ein globales, was auch bedeu-
tet, dass der Hundefeind ein moderner, der Hundeliebhaber hingegen ein ana-
chronistischer Mensch ist, der inmitten der Chip-Karten, e-mails, Networks
und Haushaltelektronik ab und zu ein Stück Fell streicheln will und ein zufrie-
denes Hundeschnaufen für sein Gemüt braucht. Denn der Hundeliebhaber will
nicht die Welt verbessern, sondern seine eigene Gemütslage, und mit einem
Tier ist das Leben eben gemütlicher, womit wir wieder bei den Berlinern sind,
denn die Berliner, jedenfalls die richtigen, sind Gemütsmenschen, was sich in
ihrer Tierliebe ebenso zeigt wie in der Anhänglichkeit an die Stammkneipe.

Vor einigen Tagen traf ich, als ich mit meinem Hund spazierenging, vier Frauen, alle um die siebzig, die sich mit ihren vier sehr kleinen Hunden an einem Hauseingang neben einem griechischen Restaurant versammelt hatten. Zwei sassen auf den Stufen, zwei standen daneben. Als ich versuchte, meinen aufgeregten Hund an dem Auflauf vorbeizuzotteln, rief eine der Frauen: «Kommse her, wir sind hier der Kampfhundverein.» Wir haben uns dann eine Weile über das liebenswürdige Wesen unserer Hunde, die Bosheit tierquälerischer Kampfhundbesitzer und die Hysterie der Hundefeinde unterhalten, und ich dachte, dass ich gern in Berlin wohne, wo sich seit zehn Jahren die Strassen und Plätze täglich verändern, wo man in der eigenen Stadt verreisen kann wie an einen fremden Ort und wo dieser verlässliche anachronistische Gemütston herrscht: Kommse her, wir sind hier der Kampfhundverein.

The Berliners and Dogs

Monika Maron

Berlin is known for its pubs, its dogs, the notorious "Berlin snout," and, of course, the wall, which, however, no longer exists.

The pubs, the dogs, and the snout somehow go together, even though "snout" refers by no means to a dog's snout. Rather, it has to do with the verbal expression of what the word is supposed to mean: the Berlin charm, which emerges only in the heady atmosphere of the familiar corner pubs, inspired by the gurgling and hissing of the tap spigot.

Berliners love animals, and in particular, they love dogs. This explains why the regular customers at most pubs are not only humans but canines as well. And since it takes, as is well known, a good seven minutes to tap a proper beer, it happens not infrequently that the dog gets served before its master. In better establishments its water is even decorated with a carrot or a parsley leaf, even though the owners and waiters are rarely Berlin natives and may not even like dogs. But a restaurateur in the capital city would sooner show hostility toward this or that political party then openly dare express a dislike of dogs. Even non-dog-owners might suspect somebody who doesn't like animals of not liking people either, even if the popular saying states the opposite. Since I have come to know human beings, I have come to love animals, so the saying goes, which may also mean that somebody who doesn't love animals has not completely given up on the human race yet. I don't know whether it is a fact that Berliners disappoint one another more than the inhabitants of other cities or whether the migrants from Silesian and Pommerian villages have an innate bond with nature acquired over generations. At any rate, dogs are as much a part of Berlin as its pubs and the "big mouth," intimidating only to out-of-towners, which in the local slang of the city dweller is called the "Berlin snout." Of course, it may also be that the Berlin pattern of speech with its, at times, yapping intonation that frequently creates misunderstandings, especially in dealings with South Germans, is especially well suited to communicating with dogs. The dog, like the Berliner incapable of the phonetic modulation of the South German sing-song, does not misunderstand the Berliner, just as the Berliner recognizes in the dog's coarse yapping elements of his own language, all of which fosters, in turn, close familial ties between human and dog. Consequently, the expression "Berlin snout" should be understood less as self-criticism than as self-love that overflows into love of dogs.

The Berlin wall, the most prominent landmark in the city during the last third of the twentieth century, was out of place among the pubs, the dogs, and the Berlin snout. It would have been out of place anywhere, but in Berlin, the city of irreverent big mouths and gregarious dog lovers, it was totally out of place. And yet, the wall stood for nearly thirty years and only the West Berlin dogs were permitted to make proper use of this perverse structure while the East Berlin dogs were forced to guard it between barbed wire and automatic firing installations.

As for the police curfew, pubs are by and large beyond government jurisdiction. Pubs have their own histories and their own hierarchies. Some big shot in the outside world may well be nothing but a little louse inside the pub. Pubs have an aura of the staid and immutable about them. Transcending all political and technological revolutions is their constancy, an almost folkloristic muttering, the standard pitch A of the city, the legend of the neighbourhood, the eternally durable when everything around is in flux. On the corner of Dimitroff- (now Danziger) and Knaackstrasse are three pubs facing each other kitty-corner: *Hackepeter, Siecke,* and *Keglerheim.* Before the war, *Hackepeter* was the watering hole of the Nazis, *Siecke* that of the communists, and *Keglerheim* of the Social Democrats. Though no one would identify himself as a Nazi or Social Democrat in the decades after the war, popular opinion had it way into the Eighties that *Hackepeter* was the hangout of the Nazis and *Keglerheim* that of the Social Democrats.

Despite such obdurate cultivation of tradition, the customs in the pubs of East Berlin did undergo change. On little white signs affixed to the entrance, a little white Scotch terrier (at least it was mostly a Scotch terrier), a stand-in for all dogs, would make known: "I have to stay outside." The Berliners' love of dogs was only recognizable in the dog's sad demeanor, like a mirror image of human sentiments which, however, did not extend by any means to every rejected fellow member of the species. I didn't have a dog then but cats, and therefore probably paid no attention to the unwritten law. Besides, I was more enraged, like most of my compatriots, about the fact that we were all locked in rather than that the dogs were locked out. But now the situation is different. First, I don't have any more cats, but a dog; and second, now that the fundamental question of human affairs have been resolved, the secondary question

has moved into the foreground of public consciousness. How was it possible that dogs in East Berlin were denied the acknowledged rights dogs enjoyed in West Berlin?

Political reasons must be ruled out since dog ownership was neither prohibited nor suspect. One possible explanation is that the mass influx of people from Saxony and Thuringia brought with it a change in the basic notion of what constitutes public order or even order in general. This conclusion is bolstered by the line up of shoes one encounters in front of the apartment doors in the newly built apartment complexes.

But what I really believe is that it was a matter of human dignity, which, under whatever conditions, guarantees the primacy of humans among the mammals. Whenever human dignity is curbed, it becomes imperative to distance oneself from the animal world, which means: if one has to bribe the staff at a restaurant and demean oneself to get a seat at a table, then a dog absolutely has to be denied the same privilege. After all, no self-respecting person wants to live like a dog.

The wall has gone and the pubs and restaurants in East Berlin, which have presumably multiplied tenfold, offer space for master and dog. And while in the past few years, the dogs of East Berlin have been integrated into civil society, clouds of adversity are gathering over the entire canine community in Germany. This misfortune is befalling them even now in the form of legislation: the attack dog, the much maligned pitbull or Staffordshire or bull terrier, trained to attack, who kills children and maims faces, and is the preferred weapon or means of intimidation of pimps, rowdies, and others with character disorders. Of course, Berlin has, and that too must be made clear, a determined faction of dog haters who are ever ready to swing into action, whose fight had so far been directed at canine excrement and who recently have been dumping their children's soiled diapers into the Grunewald with the intent of annoying the dogs who take their walks there. The attack dog has become, in Berlin as elsewhere, the unwitting ally of dog haters in their struggle against the dog per se, albeit with the assistance of fanatical dog lovers. As it turns out, the latter accused the dog haters of racism since not only pitbulls and related breeds, so they said, but any dog misused by perverts could mutate into an attack dog. The dog haters for their part had naturally only been waiting for such an argument. If any dwarf poodle is a

potential attack dog then it belongs on a leash as much as the pitbull. And this is what actually happened. All dogs in Berlin, even my neighbor's shoe-size terrier, are forced to be leashed. The Berliners' love of dogs and the Berlin snout are faced with a serious test of endurance.

Even though Berliners are also Germans and the Germans are often suspected of hysteria by international public opinion, it is only fair to point out that Berliners are a quite unhysterical lot. Even smokers live in Berlin relatively unmolested, which can be taken as a propitious sign for the future of dogs in the city since dog haters and anti-smokers not only pursue their targets with similar vehemence, but seem equally imbued with the belief that a world that is free of smokers and dogs will ultimately be a peaceful, clean, and happier world. Dog haters are simply world reformers. If they had their way, they would probably like nothing better than outlawing all that is evil and depraved in the world: wars, drugs, murder and mayhem, prostitution, Aids, injustice, earthquakes. And since these struggles would be as exhausting as they would be futile, these people prefer to concentrate on what can be outlawed: dogs and smokers, for example. Since by giving his neighbor's dog a hard time, the dog hater is actually fighting against all the evil in the world, he is more a global phenomenon than a local one, which means that he is a modern man whereas the dog lover is an anachronism who, amidst computer chips, e-mails, networks, and household electronics, longs every once in a while to pat a patch of fur and who needs the contented breathing of his dog for his peace of mind. Rather than seeking to improve the world, the dog lover seeks to improve his own well-being, and life is just more pleasing with an animal around. This gets us back to Berliners, for the Berliner, at least the genuine one, is sentimental; this is expressed as much in his love for animals as in his loyalty to his pub.

A few days ago, while walking my dog, I met four women, all about seventy, with their four tiny dogs, chatting in front of the entrance to a building next to a Greek restaurant. Two of them were sitting on the steps, the other two were standing. When I tried to maneuver my excited dog around this gathering, one of the women called out: "Com'on over here, we're the attack dog club." We then got talking for a while about the sweet disposition of our dogs, the malicious cruelty against animals of attack dog owners, and the general hysteria of dog haters, and it occurred to me that I liked living in Berlin where for the last

ten years public streets and squares have been undergoing daily changes, where one can travel in one's own town as if going abroad, and where one encounters everywhere this dependable, anachronistic, sentimental tone: "Com'on over here, we're the attack dog club."

Translated from the German by Brigitte Goldstein

Erfrischungsfahrt nach Lichtenrade

Thomas Kapielski

Passibus ambiguis fortuna errat.

Schwankenden Schrittes irrt das Schicksal umher.

Ovid

Da haben wir nun eine dicke, faule, riesengrosse Stadt Berlin. Die dicke Hälfte, der Westen, die olle Hälfte, der Osten, verbacken zu einem grossen Klumpen Flachland. Und in der Mitte gibt's «die Mitte». Aber man steht nun in Berlin-Mitte und fragt sich: Was will ich eigentlich hier? Oder in Prenzlauer Berg: Was will ausgerechnet ich AUCH noch hier?

Der Westen Berlins kannte kein Zentrum; es gab davon, vom Touristenzentrum Kurfürstendamm abgesehen, viele: in Kreuzberg zwei sogar (SO 36, Chamissoplatz), in Wilmersdorf den Olivaer Platz, Savignyplatz in Charlottenburg, Schöneberg, Goltzstrasse, Neukölln, Moabit, sogar Spandau war, je nach Gusto, autark bewohnbar. Man konnte in Spandau leben, Kneipe, Kino, spezielles Milieu, hatte alles, und selten nur fuhr man nach Berlin hinein. Brauchte man nicht. Kreuzberger waren Jahre nicht in Moabit oder Charlottenburg gewesen. Mussten sie nicht! Wollten sie nicht!

Im Osten war es ähnlich. Weniger öffentlich, mehr privat gestreut wurden die Bezirke bewohnt. Milieus klumpten irgendwo in Wohnungen und halböffentlich in dezentralen Tanzcafés.

Nun aber, nach Zusammenlegung der Stadt, bildet sich ein Zentrum: Mitte, Prenzlauer Berg, etwas Friedrichshain. Von überall her zieht es nach dort und hinterlässt woanders etliche Öden.

Die Bundesrepublik, der alte Westen Deutschlands, war ähnlich gestreut besiedelt; von je eigenem Typus waren München (Schischi und Grössenwahn), Hamburg (Luxus, Elend und Musik), Köln (Kunst und Kippenberger), Düsseldorf (*Ratinger Hof* und *Kraftwerk*), Frankfurt (ehedem kommunistischer Aussenminister), Ruhrgebiet (Helge Schneider an Stehbierhallen), war sogar Hannover (bei *chez Heinz und Silke*) von typischen Szenerien belebt. Das sorgte für Abwechslung in und unter Parallelwelten. Und im

Osten mag es ähnlich gewesen sein. Nun aber zieht man von überall dort und sonstwo, panisch darauf bedacht, nicht als Letzter zu kommen, nach Berlin in die zentralen Gebiete. Aus München kam Rainald Goetz, Diederichsen von Köln, von Hamburg. Die ehedem strikten Berlinmeider sind nun auch alle hier!

Was macht man da? Als einer, der immer schon hier war?

Man wendet sich ab und geht an die Ränder! Man flieht gegenstrebig nach Süden!

Man steigt in die S-Bahn und fährt zwanzig Minuten hinaus nach «Berlin-Lichtenrade»! Dort steigt man aus, steht an einem semiländlichen Bahnhof ratlos vor Bahnschranken und fragt sich: Was will ich nun eigentlich HIER? Es gibt ja im Grunde nichts. Aber während der Fahrt ist man in das Zeitkontinuum der frühen achtziger Jahre geglitten und gedanklich hart an etliche Existentiale gestossen: Um-Gestimmtheit, Hinaus-Geworfenheit, In-Lichtenrade-sein. Purifizierte Beobachtung.

Also was haben wir denn da? Seitlich steht eine beachtliche ehemalige Mälzerei mit Doppelturmfassade. Sonst nichts. Die Luftqualität ist gut, weiter hinten liegt angenehme Ruhe um einige Nissenhütten. Sonst gibt es, Lichtenrade betreffend, nichts zu erwähnen. Es besteht grösstenteils aus schalen Einfamilienhäusern der Mittelklasse, nennt sich auch Villengegend, was übertrieben ist. Die Haupt- und Bahnhofstrasse bietet seltsam reichlich krankbeige Strickmoden sowie Sparkassen zu Hauf. Angenehm wenige Menschen laufen neben auffallend vielen, aber harmlosen Hunden. Sonst fällt nichts auf.

Kommen wir also ohne viel Umstände auf das Wesentliche: die Kneipen, die Gaststätten dort!

Wir gehen nach links, Richtung Osten, denn das weltläufigste an Lichtenrade ist die Bahnhofstrasse, und hier ist direkt am Bahnhof das erste Haus am Platze ansässig: das *Landhaushotel Lichtenrade* (Abb. 1, S. 221), wo es die Preiselbeermarmelade an Hirschkeule und auch Produktpräsentationen für Seniorengruppen gibt und ich nicht empfehlen würde einzukehren. Es ist irgendwie fad und dämlich. Man sitzt da, bekommt mit viel Flitter und Verrenkung ein dumpfes Premiumpils hingestellt und fühlt ungeheure Blödheit auf sich lasten, während im Hintergrund Rentner Forellen kauen und von draussen alle zehn Minuten ein idiotenhaftes Bahnschrankentuten hereintutet. Immerhin, der Laden hatte ein Einsehen und ist seit gestern (sic!) geschlossen! Pleite! Bedingungslose Kapitulation. (Wirt will in Mitte «von vorne anfangen»! – Soll er nur!)

Dafür ist ein Muss und Knüller das auf der anderen Strassenseite befindliche und unter den Einheimischen *Nahkampfdiele* genannte minoritäre *Bauern-Stübchen* (Abb. 2), wo, um atmen zu können, im Grunde nur der Wirt und allerhöchstens vierzehn Mann

sowie eine Totenmanneskiste hineinpassen und wo vorwiegend ein anekdotensicherer Wirt und Rheinländer in unfassbarer Enge heiter ausschenkt und ziemlich gute Witze erzählt: Reisevertreter fragt, als er einmal zu Hause ist, seine Frau verwundert, warum immer ein Zettel an der Wohnungstür hängt, wo «Mannheim» draufsteht. Sagt einer zum Kumpel: «Ick glaube, meine Olle is tot.» – «Wie kommste darauf?» – «Also: Ficken is wie immer, aber die Küche sieht aus!» Und so.

Wer das nicht versteht, muss sofort raus! (Und nächsten Absatz weiterlesen.) Denn pointenschüttere Laufkundschaft fehlt jetzt gerade noch, um das grandiose *Bauern-Stübchen* vollends zu verstopfen. Ich verkehre hier sehr gern und hege masslosesten Hass gegen mir völlig unbekannte Menschen, nur weil sie auf meinem Platz sitzen! Anderen geht's umgekehrt genauso. So aber gerät auch eine gewisse amüsante Spannung ins Alltagsgetriebe des Bauernvölkchens, dem es im Gegensatz zu draussen hier drinnen eindeutig an Raum mangelt und weswegen es sich einen Überschuss an dort verbrachter Zeit gönnt, da es einfach den Platz halten muss! Beachte also, Leser, gütigst folgenden Nachtrag: Meide, als Besucher Lichtenrades allerengster Diele, dort vakanten Platz, um Deiner Unversehrtheit willen! Sie legen Euch um! Alle! (Sind ansonsten gutmütig.)

Anschliessend laufe, Überlebender, die Bahnhofstrasse, rechte Seite, weiter hoch und beachte den beachtlichen Waschsalon nebst Weinhandel namens *Waschsalon 49* (Abb. 3, S. 222), wo ein mitunter auch recht wacker pokulierendes Ehepaar einen mit französischem Wein befeuerten und überhaupt auf Weinflecke spezialisierten Waschsalon als auch Weinhandel betreibt und durchaus gewillt ist, an jeden Laufkunden einen ambulanten Schnaps im Stehen auszuschenken.

Da der deutsche Unternehmergeist hier ansonsten insgesamt sehr teilnahmslos und urlaubsreif agiert, bemüht sich kurz hinterm *Weinwaschsalon 49* ein recht sonderlicher Schafskäseladen auf nahöstliche Art und mit allerlei Olivenmatsch frei improvisierend als malum necessarium in entgegengesetzter Richtung und wird wohl dennoch scheitern: an obskurer Finanzgenialität in verschätzten Markt- und Hoffnungslücken.

Am Ende der Bahnhofstrasse überquert man einen unnötig breiten Damm und stösst dahinter auf den alten Lichtenrader Ortskern, wo nebst Dorfteich, Kirche (in der ich sogar einmal geheiratet habe!), nebst Geflügelzüchterei und allem, was sonst noch dazu gehört, sich dann auch am Orte der ehemaligen Feuerwache eine neuerliche Gaststätte befindet, in der, Kunststück!, allumher Feuerwehrdevotionalien sowie eine ordentliche

Portion Traberpokale als auch kuriose Wandteller aufbewahrt werden. (Abb. 4) Unter der Woche bedient ein gediegen imposanter und graumähniger Wirt im Lederschurz, am Sonntag gelegentlich eine hübsche junge Dame mit frisch erworbenen Computerkenntnissen und ostentativem Funkfernsprechverkehr. Dadurch ist ihr eine gewisse Eloquenz zu eigen. Die strikte Abwehr eines Gastes sanktionierte sie einmal mit dem Argument, der potentielle Gast habe nur noch zwanzig Prozent Blut im Alkohol gehabt.

Auf dem Rückweg besichtigen wir noch eilends die durchschnittlich gotisch backsteinerne Dorfkirche von aussen; da ist sie hübscher als innen, wo man sie doch etwas arg purifiziert hat. Ich habe dort allerdings, neben erwähnter Hochzeit, auch einmal eine sehr anrührende Gruppenkonfirmation miterleben dürfen, wo ich zwischen allerhand Müttern und Omas tüchtig mitweinte und auch einen Wiedereintritt in die Evangelische Kirche erwog. Im übrigen aber plötzlich folgende Eingebung hatte: So also sähe es aus im Lande, wenn es keine Ausländer gäbe; irgendwie sehr viel ordentlicher, gesitteter, aber nicht unbedingt ästhetischer, eher geradezu übergewichtig älter! Und trotz aller Segnungen schimmerte im rein deutschen Volkskorpus während der evangelischen Jugendweihe nur matter Überlebenswille bei gleichfalls flachatmigster Gottesfurcht durch. Di bene vortant! (Die Götter mögen es zum Guten wenden!)

217

Auf dem Rückweg besuchen wir nun die am Kirchhainer Damm, Ecke Paplitzer, neben dem *Mode apart* (Abb. 5, S. 213) gelegene *Bärenklause*. Eine sehr freundliche, helle, immer blumengeschmückte, dabei bisweilen etwas arg gemöffte und getöffte, dennoch aber rundum vorteilhafte Gaststätte unter vortrefflichster Doppeldamenbewirtung; denn es stehen dort eine Wirtin Hildegard im Schichtwechsel mit der neuerdings sehr vorteilhaft rötlich getönten Servierkraft Marion (nebst einem männlichen, bisweilen arg zusammengetrunkenen Faktotum namens Herbert) dem Publikum halbtags zur Verfügung. Ich gebe ihr, der *Bärenklause*, den Vorzug vor einigen anderen Lichtenrader Gaststuben, denn in dem von mir durchaus mit grosser Neigung bedachten Nahkampfstüblein ist es oft naturbedingt zu eng, um ein sorgfältiges Zeitungsstudium zu absolvieren oder der Nachdenklichkeit mit etwas Horizont zu frönen. Hier hingegen, in der *Bärenklause*, liest man sich mit klausnerischster Bärenruhe sowohl durch die Stollen der *FAZ* als auch in die verschwipster Sport- und Lokalteile der possierlichen Berliner *BZ* hinein und fühlt die inneren Vorzüge des ehern in sich gekehrten, frohen Lichtenraders, der sich anderen Lichtenradern als Lichtenrader zu erkennen gibt, ohne viel von Lichtenrade erzählen zu müssen. (Spätestens hier nun mag der Leser, um einiges verblüffter als noch

gestern, registriert haben, dass der komische Autor dieser Zeilen längst ernst gemacht hat! Längst schon floh er die Stadt und zog in die frisch beatmete Ödnis!)

Na, denn: Prosit! (Zum Wohlsein!)

So. Und dann geht es die Bahnhofstrasse zurück zum Bahnhof Lichtenrade, wo wir nochmals den allerorten nachlassenden deutschen Unternehmenswillen verachten, dem merkwürdigen Gespann *Olivenpeter* und *Waschsalon 49* aber tüchtig huldigen, dem nur halb ernst zu nehmenden *Kaufhaus Woolworth* scherzhaft zuwinken, wiederum das bankrotte «Hotel Landhaus Lichtenrade» rechts liegen lassen, um gleich rechts frisch in die Wünsdorfer Strasse zu schwenken, wo es ein echtes Kuriosum gibt und endlich auch einmal etwas zu essen: das *Restaurant Turmhotel* (Abb. 6), welches oben auch tatsächlich ein Türmlein ziert! In einem Rittersaal wird zu ehrlichen Preisen mit der Kaminzange flambiert und «Mischgemüse» aufgetragen.

Es ist mir dort etwas sehr komisches (und so noch nie) untergekommen: Man kommt sich nämlich irgendwie vor wie früher in den Ferien in der Schweiz! So wie man sich früher, Ende der Sechziger, in Schweizens neugebauten Hotels eben wie in der Schweiz vorkam. Gut soweit. Seltsamerweise kommt man sich im *Restaurant Turmhotel Lichtenrade*

aber auch irgendwie vor wie im sich aufschwingenden Osten Deutschlands! Wie in den neugebauten Hotels der Märkischen Schweiz. Ein kruder Mix. Merkwürdig! Eine solche mentale Schweiz-Ost- und im Grunde Ost-Westinterferenz ist mir so noch nicht untergekommen. Wenn das nun einstmalen das gesamtdeutsche kultur-mentale Vereinigungsresultat würde, eine Mischung aus DDR und Kanton Schwyz, müsste man auch noch um etliches nachdenklicher werden! Zum Totlachen aber wird man auf jeden Fall was haben; soviel steht fest! Hic finis fandi. (Das waren seine letzten Worte.)

Das vorletzte Abschiedsbier nimmt man nun in *Roth's Schultheiss Stuben* (Innenansicht, Abb. 7, Seite 224), Hilbertstrasse. Der an der Ecke befindliche *Jim Beam Club* mag vernachlässigt werden; es verkehrt darin zu fortgeschrittener Stunde und lauter Oldiemusik ein vollständig motorisiertes Publikum beiderlei Geschlechts, trinkt Markenwhisky und prägt neuerdings eine völlig affige Neigung zum *Mediencafé* mit Internetanschluss aus.

Bevor man nun also *Roth's Schultheiss Stuben* besucht, läuft man aber unbedingt noch schnell in den alten Schuster nebenan und fragt ihn irgendwas. Er spricht ein hervorragendes Ostpreussisch, und man wird traurig, dass es so etwas, nämlich sowohl solche alt-

vorderen Schuster als auch solch uralte Sprache, bald nicht mehr geben wird, und geht nun gern ins *Roth's,* diesen Kummer zu kurieren, wo es mit dem Bier allerdings immer etwas dauern kann.

Bevor also das bestellte Bier bei *Roth's* ankommt, kann man getrost noch im Milieuknüller Lichtenrades, eine Art Bierbaude und Nissenhütte der unteren, durchaus aber nicht verkommenen Trinkebene Lichtenrades, im *Treff 1* nämlich (Abb. 8, Seite 215), ein Bier nehmen und dazu das traurige «One too many Mornings» von Dylan aus einer achtbaren Musikbox hören.

Dann kann man zurück zu *Roth's,* wo, wenn man Glück hat, inzwischen das Bier fertig ist, und das trinkt man dann aus, und dann fährt man zurück in die Stadt, was unglaublich zügig geht mit der S-Bahn bis «Yorckstrasse», wo unten die Möglichkeit besteht, im *Umsteiger* (Abb. 9) eine Art allererstes innerstädtisches Vergleichsbier zu Lichtenrade zu probieren und auf solche Weise die gehabten Erlebnisse fester ins Gedächtnis zu setzen. Parta tuere! (Erworbenes wahren!)

Oder noch verwegener: Man fährt durch ins Zentrum nach Mitte bis S-Bahnhof «Oranienburger Tor» und hockt sich oben gleich in eines dieser dumpf konfektionierten Blödcafés, es gibt sie an jeder Ecke dort, und hängt sich jeck mit hinein in die pseudometropole Edeltrebe und sehnt sich aber heimlich zurück nach Lichtenradens schlichtem Lebensglück! Denn: Iuvat o meminisse beati temporis. (Es ist erfreulich, sich einer glücklichen Zeit zu erinnern!)

Vive vale!

Fotografien: Thomas Kapielski

A Refreshment Ride to Lichtenrade

Thomas Kapielski

Passibus ambiguis fortuna errat.

On shaky legs fate wanders aimlessly about.

Ovid

There we have the fat, lazy, huge city of Berlin. The fat half, the West, the old half, the East, baked together in one fat piece of flat-land dough. And in the middle there's the center, the district of "Mitte". And there you stand in Berlin-Mitte and ask yourself: "What AM I doing here?" Or in Prenzlauer Berg: "What am I of all people ALSO doing here?" The western part of Berlin didn't have a center; there were many: Kreuzberg even had two (SO 36, Chamissoplatz), in Wilmersdorf Olivaer Platz, Savignyplatz in Charlottenburg, Schöneberg, Goltzstrasse, Neukölln, Moabit, even Spandau, depending on one's taste, was self-sufficiently inhabitable. You could live in Spandau. It had pubs, movie theaters, a special kind of local atmosphere and people seldom drove to Berlin. You didn't need to. Kreuzbergers hadn't been to Moabit or Charlottenburg for years. They didn't have to! Didn't want to!

It was pretty much the same in the East. Less in public, more spread out in the private sphere of each district's apartments. The scenes were lumped together in somebody's apartment, and semi-publicly in decentralized cafés with dancing.

But now, after the merging of the city, a center has indeed arisen: Mitte, Prenzlauer Berg, parts of Friedrichshain. People come from everywhere and leave a lot of wasteland elsewhere.

The Federal Republic of Germany, Germany's old West, was also settled in a spread-out manner; depending on one's type it was Munich (trendy and megalomaniacal), Hamburg (luxury, misery and music), Cologne (art and Kippenberger), Düsseldorf (*Ratinger Hof* and the band *Kraftwerk*), Frankfurt (former communist foreign ministers), the Ruhr area (comedian Helge Schneider in stand-up pubs), even Hannover (at *chez Heinz and Silke*), enlivened by typical subcultures which provided a change of pace in and among parallel worlds. It must have been similar in the East, too. But now, people move there from all over the place, in a panic about not wanting to be the last to arrive

in the central areas of Berlin. Rainald Goetz came from Munich, Diederichsen from Cologne, from Hamburg. All the notorious former Berlin-avoiders are here now!

What is one to do about it? As someone who has always been here?

You turn away and move to the outskirts! You flee straight away down south!

You get on the commuter train and ride twenty minutes out to "Berlin-Lichtenrade." There you get out, standing helplessly in front of railroad gates at a semi-rural train station, and ask yourself: what am I actually doing HERE? There is basically nothing there. During the ride, however, you slid into an early Eighties time continuum and in thought bumped hard into existential matters: vacillating moods, being thrown out, being in Lichtenrade. Purified observation. OK, what do we have here? On one side stands a notable former malt house with a twin-tower façade. Otherwise nothing. (Photo No. 1). The quality of the air is good. Further back, a pleasant peacefulness can be found among some Nissen huts. Otherwise, as far as Lichtenrade is concerned, there is nothing worth mentioning. For the most part it consists of stale, middle class single-family hous-es. Some also call it an exclusive residential area – which is an exaggeration. The street, *Haupt- und Bahnhofstrasse,* presents heaps of oddly numerous, sick-beige knitted cloth-ing shops and savings banks. Pleasantly few people walk next to surprisingly many, but harmless, dogs. Otherwise, nothing strikes the eye.

Without further ado, let's get down to the basics: the restaurants and pubs there!

We proceed to the left, easterly direction, because the most rambling street in Lichten-rade is the *Bahnhofstrasse* and here directly at the train station is located the top address in town: the *Landhaushotel Lichtenrade* (Photo 1) where haunch of venison with cran-berry jelly and product presentations for groups of senior citizens can be experienced which I would not recommend going to. Somehow, it is insipid and stupid. You sit there and, with lots of trumpery and contortion, you get served a dull premium Pilsner and feel a vast expanse of imbecility weighing down on you while pensioners chew their trout in the background and every ten minutes you hear an idiotic railroad crossing toot-toot come toot-tooting in. Still, the place did see reason and since yesterday (sic!) is closed! Broke! Unconditional surrender. (The owner wants "to start from scratch" in Mitte! Just let him try!)

A sensational must on the other side of the street is the *Bauern-Stübchen* ("Farmer's Pub") (Photo 2, page 211) which the locals refer to as a "narrow hallway for hand-to-hand fighting" in which, in order to permit breathing, only the owner and at most four-teen men and a dead man's chest will fit, where the owner, a Rhinelander, full of sure-

fire anecdotes, merrily taps beer in an unbelievably cramped area and tells relatively good jokes: a traveling salesman, back home again, asks his wife in astonishment why there is always a note on the apartment door with "Mannheim" on it. (A pun: a city of the same name and for "man at home"). One guy says to his buddy: "I think my old lady is dead." "Why do you think that?" "Screwing is the same as always, but the kitchen is such a mess!" And so on. Whoever doesn't get it, has to leave! (Read the next paragraph.) The only thing missing right now are occasional customers who don't get it in order to completely jam the magnificent *Bauern-Stübchen*. I like going here very much and I harbor the most excessive aversion to complete strangers only because they're sitting on my seat! Conversely, others feel exactly the same. So a certain amusing tension creeps into the *Bauern*-crowd's daily scheme of things because they definitely lack space inside as opposed to outside which is why they allow themselves an overdose of time spent there simply because they have to keep their seats! Please note, dear reader, the following post-script: as a visitor to Lichtenrade's narrowest hallway avoid sitting down on a vacant seat for the sake of staying free from bodily harm! They'll bump you off! All of them! (Otherwise they're pretty good-natured.)

After that, survivor, walk up the *Bahnhofstrasse* on the right-hand side of the street and notice the laundry plus wine shop called *Waschsalon 49* (Photo 3) where a married couple not adverse to imbibing operate a laundry fueled on French wine and naturally enough specializing in wine stains. While standing, they are completely willing to pour each and every occasional customer a roving schnapps. Since the German entrepreneurial spirit here is on the whole rather listless and ripe for a vacation, a rather strange sheeps' cheese shop slightly past *Waschsalon 49* does its best in the opposite direction in near-eastern fashion, freely improvising with all sorts of olive mush and most likely failing due to an obscure financial ingenuity in miscalculating market und anticipation gaps.

At the end of the *Bahnhofstrasse* you traverse an unnecessarily wide avenue and come across the old center of Lichtenrade where, next to the village pond and church (where even I once got married!) and a poultry breeding ground and everything that goes along with it, there is also a new restaurant tavern where the old fire department used to be, in which – hardly surprising! – all kinds of fire department devotional objects such as a good helping of horse trotting trophies as well as odd wall plates are safekept (Photo 5, page 213). During the week you are served by an upright, impressive barkeeper with a

gray mane and a leather apron. Occasionally on Sundays it is a pretty, young woman with a newly acquired knowledge of computers and ostentatious cellular phone calls. A certain eloquence can thus be ascribed to her. She once sanctioned the hefty repulse of a guest with the argument that the potential guest only had twenty percent blood in his alcohol.

On the way back we take a quick look at the outside of the average-looking, brick gothic village church. This is prettier than the inside, which has been wickedly purified. In addition to the wedding I mentioned, I once experienced a very moving group confirmation amidst all kinds of mothers and grandmas where I also did a fair amount of crying and thereby contemplated becoming a member of the Protestant church again. Incidentally, I suddenly had the following inspiration: that's what this country would look like if there weren't any foreigners around; somehow much more orderly, more well-behaved, not necessarily more aesthetic, but frankly ponderously older! Despite all the blessings during this Protestant initiation of the youth, there gleamed within my pure German people's corpus only a faint will to live while inhaling shallow breaths of a fear of God. Di bene vortant! (The gods may take a turn for the better!)

On the way back we now visit the pub *Bärenklause* ("Bear Pub") located on *Kirchhaimer Damm,* corner of *Paplitzstrasse,* right next to *Mode apart* (Photo 6, page 224). A very friendly, bright pub, always decorated with flowers, at times, though, somewhat wickedly exaggerated, but nevertheless all in all pleasant enough with the most superb twin lady service. The owner Hildegard works in shifts with a waitress named Marion, with hair recently dyed red much to her advantage, and together with a male factotum named Herbert who now and then is riddled with drink. I prefer the *Bärenklause* to the other pubs in Lichtenrade despite my great affection for the hand-to-hand fighting room because the latter is of its nature much too small for one to be able to read a newspaper or to indulge in reflection with wider horizons. As opposed thereto, in the *Bärenklause* you can read as long as a bear can sleep through the sections of the "FAZ" as well as the tiddly sports pages and local news of the amusing Berlin "BZ", feeling the inner merits of the happy, generally introverted, Lichtenrader who lets other Lichtenraders know he's from Lichtenrade without having to explain a lot about Lichtenrade. (At the latest right here and now, the reader, somewhat more baffled than he / she was yesterday, may have registered the fact that the comical author of these lines has long been serious about his threat! Has long since fled the city and moved to this fresh air wasteland!)

Well, then: Cheers! (To your health!)

So. And now we go back to *Bahnhofstrasse* and the Lichtenrade train station where we once again throw a disdainful glance at the waning German entrepreneurial spirit while at the same time paying due homage to that peculiar duo, *Olive Peter* and *Waschsalon 49*. We playfully wave to *Woolworths* department store which can only be taken seriously half the time. Once again we pass and forget about the bankrupt *Hotel Landhaus Lichtenrade* on the right and then made a quick turn to the right onto *Wünsdorferstrasse* where there is really something strange and where you can finally get something to eat: the *Turmhotel* Restaurant (Photo 7) which is decorated on the top with a little tower ! In a kind of knight's banquet hall open-fire tongs are used to flambé meals served with mixed vegetables at reasonable prices.

I had a very funny thought while there (unlike anything before): namely, you feel somehow like being on vacation in Switzerland as it was years ago! The way you felt earlier, at the end of the Sixties in newly built Swiss hotels just like, well, in Switzerland. So far, so good. Strangely, you have this kind of feeling in the Lichtenrade *Turmhotel* Restaurant, as if you were part of the economic upswing in the eastern part of Germany! Just like in recently built hotels in the *Märkische Schweiz* area of Brandenburg. A crude mix. Strange! Such a mental Switzerland-East and basically East-West interference had never

struck me like that before. If that were the all-German cultural-mental result of reunification, a mixture of the GDR and Canton Schwyz, then one would have to be even more reflective about things! Something ferociously funny will come about in any event; that's for sure! Hic finis fandi. (Those were his last words.)

One drinks the next to last beer in *Roth's Schultheiss Stuben* on *Hilbertstrasse.* You can make a detour around the *Jim Beam Club* located on the corner. It is frequented by a car / motorcycle crowd of both sexes who late at night listen to loud golden oldies music and drink brand whiskies, and it is recently involved in a completely ridiculous trend of turning into a *Media Café* with internet connections.

Before you go to *Roth's Schultheiss Stuben,* you absolutely have to pay a quick visit to the old cobbler next door and ask him anything that comes in mind. He speaks an outstanding East Prussian dialect and you turn sad when you realize that both this ancient cobbler and his very old language will soon no longer exist, and so you gladly go on to Roth's to drown your sorrow even if it sometimes takes a bit longer to get a beer.

Before the beer ordered in *Roth's* arrives, you can without hesitation go to a top hit in Lichtenrade's sub-culture, a kind of beer stand and *Nissen hut,* on the lower drinking status level in Lichtenrade, but nonetheless not totally down and out, *Treff 1* (Photo 8, page 215) and drink a beer while listening to Dylan's sad "One too many mornings" from a worthy jukebox.

Then you can go back to *Roth's,* and if you're lucky, find out that your beer has finally been tapped which you then drink. After that you drive back to the city. The ride is surprisingly fast by commuter train to *Yorckstrasse* where you have the chance in the *Umsteiger* ("Transfer Point") (Photo 9, page 216) of tasting the very first, inner-city beer comparable to that in Lichtenrade and by doing so you can embed your new experiences ever deeper into your memory. Parta tuere! (Preserve what you have acquired!) An even more foolhardy idea is to ride right through to the center, getting out at the *Oranienburger Tor* station and planting yourself down in one of those dull, off-the-shelf Stupid Cafés which abound on every street corner. There one hangs out and foolishly hangs around the pseudo-metropolitan beautiful people scene and yearns to be back home in Lichtenrade's plain and simple pleasures of life. Consider: Iuvat o meminisse beati temporis. (It is pleasurable to remember a happy time!)

Vive vale!

Translated from the German by Stephen Economides; photographs: Thomas Kapielski

Clegg & Guttmann Michael Clegg und Martin Guttmann, geboren 1957 in Israel, leben in New York und Köln. Sie entwickelten eine Form des repräsentativen Porträts, das die Rolle des Individuums in der heutigen Gesellschaft diskutiert, später befragten sie die zeitgenössischen Landschaften und ihr Bild davon («Corporate Landscape»), bevor ihre Projekte zunehmend einen soziologischen Charakter annahmen und als aktives und symbolisches Eingreifen ins Geschehen der Gesellschaft zu verstehen sind, zum Beispiel mit ihrem Projekt einer offen-öffentlichen Bibliothek an Strassenecken in Mainz. Viele Einzel- und Gruppenausstellungen u.a. bei Tanja Grunert, Köln; Achim Kubinski, Stuttgart; Jay Gorney Modern Art, New York; Cable Gallery, New York; Lia Rumma, Neapel; Peter Pakesch, Wien; Christian Nagel, Köln; dann im Israel Museum, Jerusalem; Württembergischen Kunstverein, Stuttgart; *Metropolis*, Martin-Gropius-Bau, Berlin; P.S.1 Contemporary Art Center, Long Island City, New York; Kunstverein Hamburg, Hamburg; Casino Luxembourg, Forum d'Art Contemporain, Luxemburg; Kunstmuseum Luzern; *Post Human*, kuratiert von Jeffrey Deitch: FAE Musée d'Art Contemporain, Pully-Lausanne; Castello di Rivoli, Turin; Deste Foundation for Contemporary Art, Athen.

Astrid Klein, 1951 in Köln geboren, lebt und arbeitet in Köln und Leipzig. Von 1973 bis 1977 Studium an der Fachhochschule für Kunst und Design, Köln, danach zahlreiche Stipendien, u.a. das Karl-Schmidt-Rottluff-Stipendium, das Krupp-Stipendium für Fotografie. 1997 erhielt sie den Käthe-Kollwitz-Preis der Akademie der Künste in Berlin. 1986 Gastprofessur an der Hochschule für bildende Künste in Hamburg, seit 1993 Professur an der Hochschule für Grafik und Buchkunst, Leipzig. Einzelausstellungen u.a. in den Galerien Wittenbrink, Regensburg; Gugu Ernesto, Köln; Produzentengalerie, Hamburg; Gimpel Fils, London; Galerie Rudolf Zwirner, Köln; Galerie Anne de Villepoix, Paris; im Württembergischen Kunstverein, Stuttgart; Kunsthalle Nürnberg; Fotomuseum Winterthur; Saarland Museum, Saarbrücken. Zahlreiche Beteiligungen an Gruppenausstellungen, u.v.a. *Kunst mit Eigensinn*, Museum des 20. Jahrhunderts, Wien; *Kunst nach 1945,* Nationalgalerie Berlin; *Extending the Perimeters of 20th Century Photography*, San Francisco Museum of Fine Arts; *Reste des Authentischen*, Museum Folkwang, Essen; *Blow up*, Württembergischer Kunstverein, Stuttgart; *Documenta 8,* Kassel; *Art from Europe*, Tate Gallery, London; *Das Versprechen der Fotografie. Die Sammlung der DG Bank*, Kestner-Gesellschaft, Hannover; *Von hier aus – Zwei Monate neue deutsche Kunst*, Messehallen Düsseldorf.

Rémy Markowitsch, geboren 1957 in Zürich, lebt und arbeitet in Berlin. Zuerst als Fotograf im Auftragsbereich tätig, seit Mitte der achtziger Jahre freier Künstler. Seine bisherigen fotografischen, videographischen und installativen Arbeiten kreisen um Tätigkeiten wie Sehen, Lesen, Essen und kümmern sich um den Niederschlag des Bildes und des Wortes im Buch, um den Umgang mit Bildern, Worten und mit Nahrung. Ihn interessiert die Natur der Dinge heute, zum Beispiel die Natur «nach der Natur». Zahlreiche Einzelausstellungen zu den Themen *Nach der Natur, Finger im Buch, Schaschlik meets Feng Shui, Handgemacht* u.a. in den Galerien Meile, Luzern; Eigen+Art, Leipzig und Berlin; Wohnmaschine, Berlin; im Künstlerhaus Bethanien, Berlin; Kunstmuseum Luzern. Beteiligungen an Gruppenausstellungen u.a. in der Nationalgalerie im Hamburger Bahnhof, Berlin; im Zentrum für Kunst und Medientechnologie (ZKM), Karlsruhe; Kunsthaus Zürich; Fotomuseum Winterthur; Kunstverein Fridericianum, Kassel; Museum zu Allerheiligen, Schaffhausen.

Boris Mikhailov, geboren 1938 in Kharkow, Ukraine, lebt in Kharkow und Berlin. Verschiedene Stipendien, u.a. vom DAAD Berliner Künstlerprogramm und der Kulturstiftung Landis&Gyr, Zug. Zahlreiche Preise, u.a. den Coutts Contemporary Art Award, Schweiz; den Albert Renger-Patzsch-Preis, Essen; The Hasselblad Foundation International Award in Photography, Göteborg, Schweden. Gegenwärtig ist er Gastprofessor an der Harvard University. Sein grosses, umfangreiches Werk kreist gleichermassen mit grossem Ernst und mit Witz und Ironie um die Lebensbedingungen in den Oststaaten. Auffallend ist dabei seine Durchmischung von dokumentarischen Aufnahmen mit konzeptuellen, theatralischen Eingriffen. Ausgewählte Einzelausstellungen in: Kunstmuseum Göteborg; The Photographer's Gallery, London; daadgalerie, Berlin; Scalo Galerie, Zürich; Stedelijk Museum, Amsterdam;

Sprengel Museum, Hannover; Kunsthalle Zürich; Portikus, Frankfurt; Museum of Contemporary Art, Tel Aviv. Zahlreiche Gruppenausstellungen und Publikationen, u.a. *Case History*, 1999; *Unfinished Dissertation*, 1998; *By the Ground*, 1996; *At Dusk*, 1996.

Juergen Teller, geboren 1964 in Erlangen, Deutschland, studierte von 1984–1986 an der Bayerischen Staatslehranstalt für Photographie in München. 1986 zog er nach London um, wo er seither lebt und arbeitet. Er hat erfolgreich Kampagnen fotografiert, u.a. für Anna Molinari, Blumarine, Miu Miu, Comme des Garçons, Helmut Lang, Hugo Boss, Strenesse, Yves Saint Laurent, und für viele Mode- oder Zeitgeist-Magazine – ID, The Face, Arena, Vogues, Dazed&Confused, Visionaire u.v.a. – grosse Fotobeiträge realisiert. Für Björk, Elton John, Elastica, Simply Red, Sinnead O'Connor u.a. hat er das CD-Titelfoto gestellt; drei Bücher sind bisher von ihm erschienen: *Jürgen Teller*, 1996; *Der verborgene Brecht – Ein Berliner Stadtrundgang*, 1998 und *Go Sees*, 1999. Zahlreiche Einzel- und Gruppenausstellungen.

Frank Thiel ist 1966 in Kleinmachnow bei Berlin geboren, 1985 übersiedelte er nach Westberlin und durchlief von 1987–1989 die Fotografenausbildung am Lette-Verein in Berlin. Seine Fotografie – ob es eine Arbeit über die Soldaten der Alliierten, eine Serie über Gefängnistore oder das Thema der totalen Durchlöcherung des Berliner Bodens ist – zeugt von einem deutlichen Interesse an der Verbindung von Bildlichem mit Gesellschaftlichem. Zahlreiche Stipendien. Aus seinen vielen Einzel- und Gruppen-Ausstellungen ausgewählt: *After the Wall,* Moderna Museet, Stockholm; Ludwig Museum Budapest; Hamburger Bahnhof, Berlin; *Imago '99*, Universidad de Salamanca, Centro de Fotografia; Art+Public, Genf; Galerie Helga de Alvear, Madrid; *Einigkeit und Recht und Freiheit – Wege der Deutschen 1949–1999*, Martin-Gropius-Bau, Berlin; *The Edge of Awareness*, WHO Hauptquartier in Genf und P.S.1 Contemporary Art Center, Long Island City, New York.

Céline van Balen, 1965 in Amsterdam geboren, lebt und arbeitet in Amsterdam. Ausbildung zur Lehrerin in Französisch, Textilentwurf und Handarbeit, 1991–1994 verschiedene Fotokurse am Moor Photography Centre, 1995–1997 Studium an der Gerrit Rietveld Akademie in Rotterdam. Céline van Balen entwickelt eine sehr eigene, direkte Art des Porträtierens, die viel zeigt, erlaubt, nahe geht, ohne die Porträtierten zu verletzen. Ausstellungsbeteiligungen u.a. in *Scanning, Applied Art and Photography in Amsterdam*, Stedelijk Museum, Amsterdam; Doppelausstellung mit Ulay am The Berlage Institute, Amsterdam; *Entre-deux*, Museum for Photography, Antwerpen; *Human Conditions, intimate portraits*, Netherlands Institute for Photography, Rotterdam. Einzelausstellungen in Galerien und im The Rijksmuseum, Amsterdam: *Children aged seven*.

Stephen Wilks, geboren 1964 in England, lebt und arbeitet gegenwärtig in Berlin. Nach einem Literaturstudium in Canterburry lebte er einige Jahre in Paris. 1990 begann er da ein Studium an der École Nationale Supérieur des Beaux Arts, 1993 wechselte er mit einem Stipendium der Rijksakademie van Beeldende Kunsten nach Amsterdam, dann 1996 nach Brüssel und 1998 auf Einladung der daadgalerie nach Berlin. Verschiedene Beteiligungen an Gruppenausstellungen, u.a. bei *Aap Noot Kunst* im Museum Boijmans Van Beuningen, Rotterdam, und bei *Sympatikus* im Städtischen Museum Abteiberg in Mönchengladbach. Einzelausstellungen in den Galerien Nelson, Paris; Paul Andriesse, Amsterdam, und Xavier Hufkens in Brüssel.

Clegg & Guttmann Michael Clegg and Martin Guttmann were born in Israel in 1957 and live in New York and Cologne. After developing a form of representative portraiture that discusses the role of the individual in today's society, they went on to explore the contemporary landscape and its image *(Corporate Landscape)*. Their projects subsequently became increasingly sociological in character and may now be regarded as an active and symbolic intervention in the events of our society, for example their project on the theme of an open and public library at various corners of streets in Mainz. Their work has been shown in numerous one-man and group exhibitions in various galleries and museums including Tanja Grunert, Cologne; Achim Kubinski, Stuttgart; Jay Gorney Modern Art, New York; Cable Gallery, New York; Lia Rumma, Naples; Peter Pakesch, Vienna; Christian Nagel, Cologne; the Israel Museum, Jerusalem; the Württembergischer Kunstverein, Stuttgart; *Metropolis*, Martin-Gropius-Bau, Berlin; P.S. 1 Contemporary Art Center, Long Island City, New York; Kunstverein Hamburg, Hamburg; Casino Luxembourg, Forum d'Art Contemporain, Luxembourg; Kunstmuseum Lucerne; *Post Human*, under the curatorship of Jeffrey Deitch: FAE Musée d'Art Contemporain, Pully-Lausanne; Castello di Rivoli, Turin; and the Deste Foundation for Contemporary Art, Athens.

Astrid Klein was born in Cologne in 1951 and lives and works in Cologne and Leipzig. She studied at the Fachhochschule für Kunst und Design, Cologne, from 1973 to 1977 and was subsequently awarded a number of grants including the Karl-Schmidt-Rottluff-Stipendium and the Krupp-Stipendium für Fotografie. In 1997 she won the Käthe-Kollwitz Prize given by the Akademie der Künste in Berlin. She became a guest professor at the Hochschule für bildende Künste in Hamburg in 1986, and she has been a professor at the Hochschule für Grafik und Buchkunst, Leipzig, since 1993. She has held numerous solo exhibitions in various European art institutions including the Galerie Wittenbrink, Regensburg; Galerie Gugu Ernesto, Cologne; Produzentengalerie, Hamburg; Gimpel Fils, London; Galerie Rudolf Zwirner, Cologne; Galerie Anne de Villepoix, Paris; the Württembergischer Kunstverein, Stuttgart; the Kunsthalle Nuremberg; the Fotomuseum Winterthur; the Saarland Museum, Saarbrücken. She has participated in a number of group exhibitions including *Kunst mit Eigensinn,* Museum des 20. Jahrhunderts, Vienna; *Kunst nach 1945*, Nationalgalerie Berlin; *Extending the Perimeters of 20th Century Photography*, San Francisco Museum of Modern Art; *Reste des Authentischen*, Museum Folkwang, Essen; *Blow up*, Württembergischer Kunstverein, Stuttgart; *Documenta 8*, Kassel; *Art from Europe*, Tate Gallery, London; *Das Versprechen der Fotografie. Die Sammlung der DG Bank*, Kestner-Gesellschaft, Hanover; and *Von hier aus – Zwei Monate neue deutsche Kunst*, Messehallen Düsseldorf.

Rémy Markowitsch was born in Zurich in 1957. After activities as a photographer on a commission basis, he has worked as a freelance artist since the mid-1980s. Up till now, his photographic, videographic and installative work has revolved around three activities: seeing, reading, and eating, as well as the expression of words and images in books and ways of experiencing pictures, words and food. He is interested in the innate nature of things today, for example nature "after nature". Numerous exhibitions on the themes of *Nach der Natur; Finger im Buch; Schaschlik meets Feng Shui; Handgemacht* have been shown in the Galerie Meile, Lucerne; Eigen+Art, Leipzig and Berlin; the Wohnmaschine, Berlin; the Künstlerhaus Bethanien, Berlin; and the Kunstmuseum Lucerne. He has also taken part in group exhibitions in the Nationalgalerie in the Hamburger Bahnhof, Berlin; the Zentrum für Kunst und Medientechnologie (ZKM), Karlsruhe; the Kunsthaus Zurich; the Fotomuseum Winterthur; the Kunstverein Fridericianum, Kassel; and the Museum zu Allerheiligen, Schaffhausen.

Boris Mikhailov was born in Kharkow, Ukraine, in 1938 and lives in Kharkow and Berlin. He has been awarded grants from various sources including the DAAD, Berlin and the Kulturstiftung Landis&Gyr, Zug, and he has received numerous awards including the Coutts Contemporary Art Award, Switzerland; the Albert Renger-Patzsch Prize, Essen; and the Hasselblad Foundation International Award in Photography, Göteborg, Sweden. He is currently a guest lecturer at Harvard University. His most important and large-scale work is based on living condi-

tions in the eastern states and is distinguished by deep seriousness, wit and irony. A particular feature of his work is its mixture of documentary photography and conceptual, theatrical interventions. His photographs have been exhibited at various venues including the Kunstmuseum Göteborg; the Photographer's Gallery, London; the daadgalerie, Berlin; the Scalo Galerie, Zurich; the Stedelijk Museum, Amsterdam; the Sprengel Museum, Hanover; the Kunsthalle Zurich; Portikus, Frankfurt; and the Museum of Contemporary Art, Tel Aviv. He has also participated in numerous group exhibitions. His publications include: *Case History,* 1999; *Unfinished Dissertation*, 1998; *By the Ground,* 1996; and *At Dusk,* 1996.

Juergen Teller was born in Erlangen, Germany, in 1964 and studied at the Bayerische Staatslehranstalt für Photographie in Munich from 1984 to 1986. In 1986 he moved to London, where he has been living and working ever since. He has photographed some successful campaigns for a number of clients including Anna Molinari, Blumarine, Miu Miu, Comme des Garçons, Helmut Lang, Hugo Boss, Strenesse, Yves Saint Laurent, and he has made large scale contributions for numerous fashion and Zeitgeist magazines – ID, The Face, Arena, Vogues, Dazed&Confused, Visionaire etc. He has created record covers for Bjork, Elton John, Elastica, Simply Red, Sinnead O'Connor and others. His three book publications to date are: *Jürgen Teller*, 1996; *Der verborgene Brecht – Ein Berliner Stadtrundgang*, 1998 and *Go Sees*, 1999. He has also participated in numerous one-man and group exhibitions.

Frank Thiel was born in Kleinmachnow near Berlin in 1966. He moved to West Berlin in 1985 and attended the photographic training course at the Lette-Verein in Berlin from 1987 to 1989. His photography – whether on the subject of the work of the Allied soldiers, a series on prison gates, or the theme of the total devastation of Berlin – bears witness to a pronounced interest in the union between visual and social issues. He has been awarded numerous grants. A selection from his many one-man and group exhibitions includes: *After the Wall*, Moderna Museet, Stockholm; Ludwig Museum Budapest; Hamburger Bahnhof, Berlin; *Imago '99*, Universidad de Salamanca, Centro de Fotografia; Art+Public, Geneva; Galerie Helga de Alvear, Madrid; *Einigkeit und Recht und Freiheit. Wege der Deutschen 1949–1999*, Martin-Gropius-Bau, Berlin; and *The Edge of Awareness*, WHO Headquarters in Geneva and P.S. 1 Contemporary Art Center, Long Island City, New York.

Céline van Balen was born in Amsterdam in 1965 and lives and works in her native city. Following training as a teacher of French, textile design and handicrafts, she attended several photography courses at the Moor Photography Centre between 1991 and 1994, and she studied at the Gerritt Rietveld Akademie in Rotterdam from 1995 to 1997. Céline van Balen has developed a highly individual, direct style of portraiture that permits a lot and draws very close to the subject without being in any way hurtful. Her participation in exhibitions includes *Scanning, Applied Art and Photography in Amsterdam*, Stedelijk Museum, Amsterdam; double exhibition with Ulay at the Berlage Institute, Amsterdam; *Entre-deux*, Museum for Photography, Antwerp, and *Human Conditions, intimate portraits*, Netherlands Institute for Photography, Rotterdam. Solo exhibitions in various galleries and at the Rijksmuseum, Amsterdam: *Children aged seven*.

Stephen Wilks was born in England in 1964 and is currently living and working in Berlin. Following studies in literature in Canterbury, he lived in Paris for some years. In 1990 he began studying at the École Nationale Supérieur des Beaux Arts, in 1993 he was awarded a grant to the Rijksakademie van Beeldende Kunsten in Amsterdam; this was followed by a period in Brussels in 1996, and he subsequently moved to Berlin at the invitation of the daadgalerie in 1998. He has participated in a number of group exhibitions in various venues including *Aap Noot Kunst* at the Museum Boijmans Van Beuningen, Rotterdam, and *Sympatikus* at the Städtisches Museum Abteiberg in Mönchengladbach. He has held one-man exhibitions in the galleries Nelson in Paris; Paul Andriesse in Amsterdam; and Xavier Hufkens in Brussels.

László F. Földényi, ungarischer Essayist und Literaturhistoriker, geboren 1952 in Debrecen (Ungarn), lebt in Budapest und arbeitet als Dozent für Komparatistik an der Eötvös Universität. Zwischen 1989 und 1991 lebte er als Gast des DAAD Berliner Künstlerprogramms in West-Berlin. Schreibt Essaybücher über Kultur- und Kunstgeschichte. Zahlreiche Veröffentlichungen in verschiedenen Sprachen, sowie Übersetzungen aus deutscher und englischer Sprache. Herausgeber der gesammelten Werke von Heinrich von Kleist in ungarischer Sprache. 1985 erhielt er den Mikes-Literaturpreis, Amsterdam, 1996 den József Attila-Preis des ungarischen Schriftstellerverbandes, 1997 den Kosztolányi-Literaturpreis der Soros Stiftung Budapest-New York. In deutscher Sprache liegen von ihm folgende Bücher vor: *Melancholie* (1988); *Caspar David Friedrich. Die Nachtseite der Malerei* (1993); *Abgrund der Seele. Goyas Saturn* (1994); *Ein Foto aus Berlin.* Essays (1996); *Heinrich von Kleist. Im Netz der Wörter* (1999).

Thomas Kapielski wurde 1951 in Berlin geboren und lebt daselbst. Er ist Autor, Künstler, Musiker, Fotograf und gelernter Geograph. Er pflegt eine heitere Kunst des Geschichtenerzählens, der poetischen Theologie, des Reisens und der Ästhetik: «Früher war schöner. Heute ist besser. Früher gings uns gut, heute geht's uns besser. Besser wäre, es würde uns heute wieder gut gehen.» Veröffentlichungen: *Aqua botulus,* Berlin 1992; *Der Einzige und sein Offenbarungseid. Verlust der Mittel,* Berlin 1994; *Nach Einbruch der Nüchternheit,* Berlin 1996; *Davor kommt noch. Gottesbeweise IX–XIII,* Berlin 1998; *Danach war schon. Gottesbeweise I–VIII,* Berlin, 1999.

Monika Maron, 1941 in Berlin geboren, wuchs in der DDR auf. Nach dem Abitur arbeitete sie ein Jahr als Fräserin. Sie studierte Theaterwissenschaften und Kunstgeschichte, schrieb als Reporterin für die «Wochenpost». Seit 1976 ist sie freie Schriftstellerin. 1988 übersiedelte sie in die Bundesrepublik und lebt heute wieder in Berlin. Sie veröffentlichte u.a. die Romane *Flugasche; Stille Zeile Sechs; Animal Triste; Pawels Briefe* sowie den Essayband *Nach Massgabe meiner Begreifungskraft;* zuletzt erschien bei S. Fischer der Essayband *Quer über die Gleise.*

Emine Sevgi Özdamar, 1946 in Malatya, Türkei, geboren, war 1965–1967 ein erstes Mal in Berlin. 1967–1970 besuchte sie die Schauspielschule in Istanbul. Ab 1976 arbeitete sie zuerst an der Volksbühne Ost-Berlin mit Benno Besson und Karge Langhoff, dann in Paris und Avignon, schliesslich unter Claus Peymann am Bochumer Schauspielhaus. Viele Theater- und Filmrollen, u.a. in *Faust* unter der Regie von Einar Schleef, in *Die Trojaner* unter Ruth Berghaus oder im Film *Happy Birthday, Türke* von Doris Dörrie. Seit 1986 ist sie freie Schriftstellerin, 1991 hat sie den Ingeborg Bachmann Preis erhalten. Veröffentlichungen u.a.: *Mutterzunge* (Erzählungen); *Das Leben ist eine Karawanserei hat zwei Türen aus einer kam ich rein aus der anderen ging ich raus* (Roman); und zuletzt erschien *Die Brücke vom Goldenen Horn* (Roman).

Paul Virilio, geboren 1932, Begründer der École d'Architecture Spéciale, lebt als Architekt und Essayist in Paris. Virilio ist der Analytiker der Geschwindigkeit und technischen Beschleunigung sowie der daraus resultierenden Bedrohung der menschlichen Lebenswelt. Zahlreiche Veröffentlichungen, u.a.: *Fahren, fahren, fahren; Geschwindigkeit und Politik; Krieg und Kino; Der negative Horizont; Rasender Stillstand; Bunkerarchäologie; Krieg und Fernsehen; Die Kolonisierung des Körpers; Fluchtgeschwindigkeit; Ereignislandschaft; Information und Apokalypse.*

Matthias Zschokke wurde 1954 in Bern geboren. Seit 1980 lebt und arbeitet er als freier Autor und Filmemacher in Berlin. Er ist Dramatiker (u.a. *Brut; Die Alphabeten*), dreht Kinofilme (u.a. *Edvige Schmitt; Erhöhte Waldbrandgefahr*) und schreibt Romane (u.a. *Max; ErSieEs; Der dicke Dichter; Das lose Glück*). Für sein vielfältiges Schaffen wurde er mit zahlreichen Preisen ausgezeichnet. (u.a. Robert Walser Preis, Gerhart Hauptmann-Preis, Preis der deutschen Filmkritik).

László F. Földényi, Hungarian essayist and literary historian, was born in Debrecen (Hungary) in 1952 and lives in Budapest where he works as a lecturer in comparatistics at the Eötvös University. He was a guest of the DAAD Berliner Künstlerprogramm in West Berlin between 1989 and 1991. He writes books of essays on culture and art history, and his numerous publications in various languages include translations from the English and German. He is the editor of the collected works of Heinrich von Kleist in Hungarian. In 1985 he was awarded the Mikes Literary Prize, Amsterdam, in 1996 József Attila Prize from the Hungarian Writers' Association, and in 1997 the Kosztolányi Literary prize from the Soros Foundation Budapest-New York. The following books by László F. Földényi are available in German: *Melancholie* (1988); *Caspar David Friedrich. Die Nachtseite der Malerei* (1993); *Abgrund der Seele. Goyas Saturn* (1994); *Ein Foto aus Berlin.* Essays (1996); *Heinrich von Kleist. Im Netz der Wörter* (1999).

Thomas Kapielski was born in Berlin in 1951 and lives in the city of his birth. He is a writer, artist, musician, photographer and geographer. He is mainly concerned with amusing stories, poetical theology, travelling and aesthetics: "Things used to be good. Today is better. We used to be OK, today we are better. It would be better if we were OK again." Publications: *Aqua botulus,* Berlin 1992; *Der Einzige und sein Offenbarungseid. Verlust der Mittel,* Berlin 1994; *Nach Einbruch der Nüchternheit,* Berlin 1996; *Davor kommt noch. Gottesbeweise IX–XIII,* Berlin 1998; *Danach war schon. Gottesbeweise I–VIII,* Berlin, 1999.

Monika Maron was born in Berlin in 1941 and grew up in the GDR. After matriculating, she worked as a moulding cutter, studied theatrical science and art history, and was active as a reporter for the "Wochenpost". She has worked as a freelance writer since 1976. She moved to the FRG in 1988 and now lives in Berlin once again. Her publications include the novels *Flugasche; Stille Zeile Sechs; Animal Triste; Pawels Briefe* and a collection of essays entitled *Nach Massgabe meiner Begreifungskraft.* Her most recent publication is a volume of essays entitled *Quer über die Gleise,* published by S. Fischer.

Emine Sevgi Özdamar was born in Malatya, Turkey, in 1946, and visited Berlin for the first time in 1965–1967. She attended the Istanbul School of Drama from 1967 to 1970. In 1976 she worked at the Volksbühne Ost-Berlin with Benno Besson and Karge Langhoff, then in Paris and Avignon, and finally at the Bochumer Schauspielhaus under Claus Peymann. Numerous theatre and film roles followed including *Faust* under the producer Einar Schleef, *Die Trojaner* under Ruth Berghaus and the film *Happy Birthday, Türke* by Doris Dörrie. She has worked as freelance writer since 1986, and she was awarded the Ingeborg Bachmann Prize in 1991. Publications include: *Mutterzunge* (stories); *Das Leben ist eine Karawanserei hat zwei Türen aus einer kam ich rein aus der anderen ging ich raus* (novel); and finally *Die Brücke vom Goldenen Horn* (novel).

Paul Virilio, born in 1932, was the founder of the École d'Architecture Spéciale. He lives and works as an architect and essayist in Paris. Virilio is an analyst of speed and technical acceleration and the resulting threat to the human environment. His numerous publications include: *Fahren, fahren, fahren; Geschwindigkeit und Politik; Krieg und Kino; Der negative Horizont; Rasender Stillstand; Bunkerarchäologie; Krieg und Fernsehen; Die Kolonisierung des Körpers; Fluchtgeschwindigkeit; Ereignislandschaft; Information und Apokalypse.*

Matthias Zschokke was born in Bern in 1954. He has been living and working as a freelance writer and film-maker in Berlin since 1980. He is a dramatist (e.g. *Brut; Die Alphabeten*), makes films for the cinema (e.g. *Edvige Schmitt; Erhöhte Waldbrandgefahr*) and writes novels (e.g. *Max; ErSieEs; Der dicke Dichter; Das lose Glück*). He has been awarded numerous prizes for his many-sided work (including the Robert Walser Prize, the Gerhart Hauptmann Prize, and the Preis der deutschen Filmkritik).

Ausstellungskonzept / exhibition concept: **Kathrin Becker, Urs Stahel**

Berater / consultant: **Giorgio von Arb**

Assistenz / assistance: **Therese Seeholzer**

Technische Assistenz / technical assistance: **Pietro Mattioli**

Fund raising: **Ines Meili Ott**

Ausstellungsaufbau / exhibition installation: **Pietro Mattioli, Roger Rimmele, Franz Gratwohl**

Katalogkonzept / catalogue concept: **Kathrin Becker, Urs Stahel, Hanna Koller, Giorgio von Arb**

Deutsches Lektorat / editorial reading, German: **Jan Strümpel, Therese Seeholzer, Joy Neri, Kathrin Becker, Urs Stahel**

Englisches Lektorat / editorial reading, English: **Maureen Oberli-Turner**

Übersetzungen / English translations: **John Bátki, Akos Doma, Brigitte Goldstein, Scott MacRae, Maureen Oberli-Turner, John Rayner, Stephen Economides, Eileen Walliser-Schwarzbart, Bernd Wilczek**

Gestaltung und Satz / design and layout: **Hanna Koller, Zürich**

Hintergrundfotos / background photographs, Seite / page 7–25: **Giorgio von Arb, Zürich**

Hintergrundfotos / background photographs, Seite / page 145–155: **Richard Peter Dresden: Eine Kamera klagt an. Paris, o. J. / nd; Leonard McCombe: Menschen erleiden Geschichte. Zürich, o. J. / nd; Jean-Louis Babelay: Un An. Paris, o. J. / nd.**

Hintergrundfotos / background photographs, Seite / page 213–229: **Fran Tavarez, Zürich**

Scans: **Gert Schwab/Steidl, Schwab Scantechnik GbR, Göttingen**

Druck / printed by: **Steidl, Göttingen**

ISBN 3-88243-643-3

Fotomuseum Winterthur, Grüzenstrasse 44, CH-8400 Winterthur

Neuer Berliner Kunstverein, Chausseestr. 128 / 129, D-10115 Berlin

daadgalerie, Kurfürstenstr. 58, D-10785 Berlin, (Büro / office:

Berliner Künstlerprogramm / DAAD, Markgrafenstrasse 37, D-10117 Berlin)